SOCIÉTÉ ARCHÉOLOGIQUE DU MIDI DE LA FRANCE

AU CAPITOLE, TOULOUSE

Monsieur,

La publication de l'*Album des Monuments et de l'Art ancien du Sud-Ouest*, dont vous avez reçu le prospectus, doit entraîner des dépenses assez fortes qui ne peuvent être soldées que de deux manières, soit par les souscriptions, soit par les membres de la Société qui ont offert leur garantie.

Chacun de nous, en présence de l'œuvre excellente qu'il faut réaliser dans de bonnes conditions, doit donc faire effort pour réunir les trois cents adhésions nécessaires.

Vous trouverez ci-dessous la liste des cent premiers adhérents et le sommaire de la livraison sous presse.

Veuillez agréer, Monsieur, nos remerciements anticipés et l'assurance de notre considération la plus distinguée.

Le Comité de direction.

1re LISTE DES AMIS DES MONUMENTS ET DE L'ART ANCIEN DU SUD-OUEST.

Archives du département de l'Ariège.	De Rey-Pailhade.	Auguste Bart.	Péragallo, à Castres.	Dr Dufour, à St-Martin-de-Marsans (Landes).	Giard.	Joseph Magnès.	Abbé Duclos, curé à Paris.
Club Alpin français, section des Pyrénées centrales.	Abbé Cau-Durban, à Castelnau-Durban (Ariège).	Estrade.	Thomas, prof. à la Faculté des lettres, Paris.	St-Blancat.	Baillaud.	Gailbert, à Villefranche (H.-G.).	Jolibois, à Albi.
		Vayron.		Auguste Lozes.	Bon de Rivières.		Galinier.
	E Rossignol, à Moutans.	Panassié.	Cte du Faur de Pibrac.	Louis Doulas.	Dr Garipuy.	Louis Latapie.	Xavier de Ricard.
Général Déaddé.		Albert Hamel.			Albert Delfas.	Abbé Moulins.	René Thomas.
Perroud.	L'abbé Barbier, à Pamiers.	Mme vve Firmin Dastron.	Journet.	Isidore Manuel.	Tivollier.	Emile Dubois.	Henri Ressejac.
Abbé Douais.		Ant. Deloume.	Lalande.	Dr Emile Nogues.	Dr Charpy.	A. Duboul.	Luchaire, à Paris
Eug. Lapierre.	Bertheld, à Montpellier.	L. Deloume.	Caraguel.	Joseph Galinier.	Toutza.	Dr Paraut.	Abbé Tillier.
E. Delorme.		Antonin Raynaud.	Paul Vatry.	André Darnaud.	Lacassin.	Salin.	J. de Malafosse.
Barrière-Flavy.	L. Deloume.	Dr Candelon.	Timbal.	Delclaux.	Eugalières.	Pasquier, à Foix.	H. de Calmels.
E. Male.	Fréziéres.	Pugens, ingén.	Edmond Cabid, à Roqueserrière.	Pillore.	Cossauna.	Trutat.	à Carbonne
Abbé Pottier, à Montauban.	Langlade.	Berthomieu, à Narbonne.	Joseph d'André.	Ernest Viguerie.	Antoine.	Tité.	Emile Cartailhac
	Henri Dupeyron.	J. Bibent.	Paul Sabatier.	Aug. Frizac.	Dr Rességué.	Paul de Casteran.	Marc Teulade
	Ed. Bonnet.	Jean Llanas.		Espagnat.	Roques.	P. de Boyer-Montaigut, à Cugnaux.	Dr Montano.
Louis Gèze.	Georges Labit.			Salles.	Delbos.		Gaspard Lacaux
				Paul Privat.	Romestin.		A. Martin, à Foix.
					Baquié-Fonade.	J. de Lahondès.	

SOMMAIRE DE LA PREMIÈRE LIVRAISON

Avant-propos: *Le Midi*, par M. Émile Male, professeur agrégé de l'Université.

Plan archéologique de Toulouse. Texte par M. Joseph de Malafosse, de la Société archéologique du Midi.

Les Augustins, par M. Ernest Roschach, conservateur du Musée.

Les Jacobins, par M. l'abbé Douais, professeur à l'Institut catholique.

Abbaye de Moissac, par M. le chanoine Pottier, président de la Société archéologique du Tarn-et-Garonne.

Château de Pibrac, boiseries du cabinet dit des Quatrains. La sculpture sur bois en Toulousain, texte par M. J. de Malafosse.

Portrait du chancelier Du Faur de Pibrac, texte par M. J. de Lahondès, président de la Société archéologique du Midi.

Le grand plat émaillé du Musée Saint-Raymond, texte par le même.

Ces articles sont illustrés par **quatorze planches** en phototypie sur vélin et par de nombreuses gravures qui reproduisent d'anciennes vues de Toulouse, le bas-relief de Luca, à l'embouchure, les détails des monuments décrits, des tombeaux, chapiteaux et objets divers des Musées.

N. B. — *La deuxième livraison intéressera spécialement le Tarn, l'Ariège et l'Aude.*

ON SOUSCRIT A LA LIBRAIRIE ÉDOUARD-PRIVAT, A TOULOUSE.

Pour les trois cents premiers souscripteurs : **10 francs** par an. (Le prix en librairie sera porté à **15 francs**.)

Toulouse, Imp. Douladoure-Privat, rue St-Rome, 39. — 878

SOCIÉTÉ ARCHÉOLOGIQUE DU MIDI DE LA FRANCE
FONDÉE EN 1831, RECONNUE D'UTILITÉ PUBLIQUE PAR DÉCRET EN 1850.

ALBUM
DES
MONUMENTS & DE L'ART ANCIEN
DU
MIDI DE LA FRANCE

TOME PREMIER

PUBLIÉ

Sous la direction de M. Émile CARTAILHAC

AVEC LA COLLABORATION DE

MM. ANTHYME SAINT-PAUL, DE BOUGLON, J. A. BRUTAILS, Abbé DOUAIS, E. JOLIBOIS,
JULES DE LAHONDÈS, JOSEPH DE MALAFOSSE, ÉMILE MALE,
JULES NOGUIER, FÉLIX PASQUIER, Abbé POTTIER, ERNEST ROSCHACH.

TOULOUSE
IMPRIMERIE ET LIBRAIRIE ÉDOUARD PRIVAT

1897

Tous droits réservés.

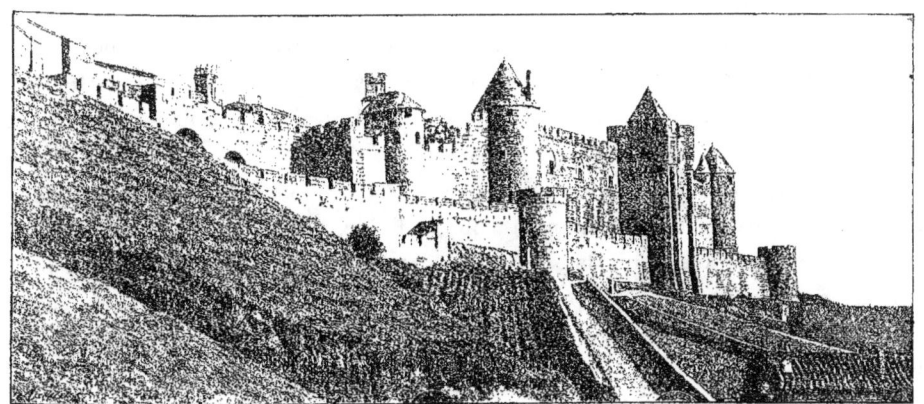

La Cité de Carcassonne, d'après une photographie de M. Félix Regnault.

LE MIDI

LES FRANÇAIS du nord de la Loire qui ne connaissent pas le Midi sont à plaindre : car ils aiment la France sans savoir toutes les raisons qu'il y a de l'aimer. Ils ressemblent au troubadour Jaufre Rudel, prince de Blaye, qui était amoureux de la belle princesse de Tripoli, sans l'avoir jamais vue. Et pourtant, nous autres Barbares, qui habitons de l'autre côté du Plateau Central, au fond des vieilles provinces de la Gaule chevelue, nous n'aimons, à vrai dire, que le Midi. Nos lointains ancêtres nous ont transmis cette passion pour les horizons limpides. Quand les Gaulois montaient sur leurs grands chars pour aller à la découverte du monde, où se dirigeaient-ils, sinon vers Rome, vers Delphes et vers Ancyre ? — Il fallait être aussi Scandinave que l'étaient les Normands du onzième siècle, pour avoir l'idée de faire la conquête de l'Angleterre. Les Français du moyen âge regardaient à l'opposé. Si la première croisade fut sublime, les autres furent exclusivement pittoresques. Il est évident que les chevaliers picards ou champenois s'en allaient en Orient pour voir quelle silhouette faisaient les palmiers par-dessus les murs de Saint-Jean-d'Acre. Les guerres de Charles VIII, de Louis XII et de François Ier en Italie, que les manuels d'histoire jugent si sévèrement, furent tout à

fait dans la tradition nationale. Tous ces rois furent des touristes magnifiques. Toute l'histoire de France est orientée vers le Midi. Les guerres de Bonaparte en Italie et en Égypte, la campagne du Liban, la conquête de l'Algérie sont autant de formes de cet antique amour du Midi, qui est au fond de nous, sans que nous le sachions.

C'est pourquoi, lorsque nous autres, Septentrionaux, nous descendons le Rhône, et que nous voyons pour la première fois la divine Provence, jonchée d'éclats de marbre, il nous semble entrer dans un sanctuaire. Les voyageurs qui visitent ce beau pays avec un sentiment religieux sont de moins en moins rares. Le culte délicat de la Provence a remplacé à quelques égards cette passion indiscrète que nous faisions voir autrefois pour l'Italie. Stendhal lui-même serait obligé d'avouer aujourd'hui que la côte de Cannes avec les Iles d'or vaut bien Capri et la côte de Sorrente. Depuis quelques années la Provence est devenue pour beaucoup « le bois sacré », où les temples s'entrevoient parmi les lauriers, car les hommes ont besoin d'avoir dans l'âme leur jardin d'Armide.

Mais cependant, n'est-on pas injuste pour cet autre Midi qui commence aux dernières pentes du Cantal et qui va jusqu'aux Pyrénées? Et ne serait-ce pas une belle chose que d'enrichir l'imagination française de la beauté du Languedoc et de la Gascogne? Cette plaine infinie, qui se déroule dans la clarté jusqu'aux montagnes, a quelque chose du « Soave austero » de la Lombardie. Les paysages sur lesquels se sont ouverts les yeux de Virgile ressemblaient à ceux-là. La nature y est sans doute moins grecque qu'en Provence; on n'y voit pas sur les coteaux pierreux ces arbres sveltes et fins, que le Pérugin juge seuls dignes de figurer dans les fonds de ses tableaux; on y entend moins la cigale; les choses n'y ont pas la même pâleur exquise; on y découvrirait plus difficilement ces gris verts, ces gris violets, ces gris dorés, qu'on aperçoit du haut du rocher d'Avignon, mais on peut y goûter cependant des plaisirs délicats. Un figuier aux feuilles sculptées, un cyprès monumental ou quelque grand pin parasol donnent au paysage une noblesse achevée. Ces beaux arbres semblent être là pour abriter des bergers subtils et musiciens ou quelque Décaméron. Des ombres transparentes et colorées, un ciel éclatant, des fermes largement ouvertes, des colombiers revêtus de faïences et pareils à des tours, des clochers de brique, qui ne sont qu'un grand mur sonore, percé d'ogives, où vibrent à la fois le son et la lumière, une incroyable splendeur en juin et en juillet, des automnes de pourpre et d'or jusqu'en décembre, des amandiers tout blancs dès février comme dans les îles grecques, enfin, je ne sais quelle magnificence païenne des choses, font de ce midi pyrénéen une France somptueuse. On comprend pourquoi les barons de

Charlemagne, revenant de Saragosse, quand ils aperçurent soudain du haut des montagnes ce beau pays, qu'ils n'avaient pas vu depuis sept ans, se mirent à pleurer. Il ne faut donc pas dire que la Provence est plus belle que la Gascogne, puisque la Gascogne est belle d'une autre façon.

La beauté de l'art, dans ces provinces du sud-ouest, ne le cède en rien à la beauté de la nature. Ce vieux sol est tout fleuri d'églises et de châteaux. Mais je ne vois pas que ces beaux monuments soient aussi célèbres qu'ils mériteraient de l'être. Il en est peu en France de moins connus. Viollet-le-Duc lui-même, presque uniquement préoccupé de l'art gothique du Nord, a été un peu injuste pour l'art roman du Midi. A peine lui a-t-il consacré quelques pages dans son dictionnaire : il semble qu'il n'ait aimé vraiment que Saint-Sernin et la cité de Carcassonne. Quant à l'art de la Renaissance méridionale, il est encore plus inconnu; et M. Léon Palustre n'a pas encore essayé dans son grand ouvrage d'en marquer les caractères. On ignore presque complètement cette belle école du commencement du seizième siècle, qui peut rivaliser pourtant avec celle des bords de la Loire.

Peu de personnes savent, et je parle des Toulousains eux-mêmes, que Toulouse est une des villes les plus intéressantes de France. Et pourtant, Toulouse ne montre plus que quelques restes de son ancienne gloire. Ce fut, au moyen âge, une ville merveilleuse. Les pèlerins, qui venaient du Nord pour prier près des châsses des apôtres, quand ils apercevaient des hauteurs voisines la ville rouge avec ses flèches et ses innombrables tours, étaient aussi émus que s'ils avaient vu Rome elle-même. On l'appelait « la Sainte », et elle méritait son nom, car on y marchait dans l'ombre des églises. Ses petites rues silencieuses, au dur pavé de diamant, étaient bordées de hauts murs monastiques, comme les ruelles de l'Aventin et du Cœlius. Il n'y eut pas une seule forme de la pensée ou du rêve chrétien qui fût inconnue à cette incomparable Toulouse du moyen âge : elle eut des Bénédictins, des Dominicains, des Cordeliers, des chevaliers de Saint-Jean, des filles de Sainte-Claire, et plus tard des Pénitents bleus, des Pénitents gris, des Pénitents noirs. Elle était pleine de théologiens, qui construisaient leur cathédrale intérieure, de Franciscains, vêtus comme le peuple, qui montaient sur les bornes pour enseigner l'évangile d'Assise, de Flagellants, de miniaturistes, de poètes, de maîtres verriers. Les cloches des couvents y rythmaient la vie. Ce fut vraiment une ville de l'âme.

Mais que sont devenus tant de clochers, tant de cloîtres, tant de chapelles ? Qu'est devenu le cimetière Saint-Étienne, ce Campo-Santo de la cité, aussi vénérable que celui de Pise et plus antique ? Qu'est devenu le cimetière des pèlerins

à Saint-Sernin, où les sarcophages, qui se pressaient pieusement autour du martyr, remontaient aux premiers jours du Christianisme ? Qu'est devenu le cimetière de la Daurade, où on voyait le tombeau de la reine Pédauque, cette princesse des légendes ? Où est la Daurade elle-même, que les ariens avaient ornée d'une mosaïque d'or, comme une basilique de Ravenne ? Où est le château Narbonnais, qui fut le palais des rois wisigoths, avant d'être celui des comtes de Toulouse ? Où est la forteresse des chevaliers de Saint-Jean, qui faisait penser aux murs héroïques de Malte et de Rhodes ? Où est la maison des Templiers, où on ne trouva, quand on en fit l'inventaire, que des épées et des évangiles ? Où est le vieux palais de la commune ? Où sont ces murs que les Toulousains avaient si vaillamment rebâtis après le siège ? Où sont les tours qu'élevaient les Roaix, les Villeneuve, les Maurand, ces capitouls aussi fiers que des Colonna ou des Orsini ?

Les barbares qui détruisirent toutes ces choses vénérables pour mettre à la place des rues, des marchés et des manufactures de tabac, ne furent pourtant que des ignorants. Il faut leur pardonner, parce qu'ils ne savaient pas ce qu'ils faisaient. Ils croyaient ne disperser que quelques vieilles pierres : comment auraient-ils imaginé que c'était là quelque chose de leur âme ? Leur erreur cependant fut grave : car ce n'est pas seulement à la beauté de leur ville qu'ils portèrent atteinte, c'est aussi à son génie. Il est certain que Toulouse eût été, en ce siècle, plus féconde, si ces vieilles pierres eussent été là pour lui donner conseil. C'est en errant parmi les colonnes du Forum, les basiliques, les temples et les statues que Brunellesco et Ghiberti ont découvert une forme nouvelle de la beauté. Rienzi se fit l'âme d'un ancien Romain en épelant les marbres consulaires. Si l'on avait eu l'idée, au dix-huitième siècle, de remplacer Notre-Dame de Paris et la Sainte-Chapelle par quelque église classique, dans le goût de la Madeleine, le Romantisme ne serait jamais né. La destruction d'un beau monument est presque aussi grave que la perte d'une bataille. Seuls les peuples qui savent conserver méritent le nom de grands : c'est pourquoi les Romains réparaient, sans se lasser, la cabane de Romulus sur le Palatin.

Si donc Toulouse veut rester fidèle à tout son passé, elle doit entourer de respect les monuments qui lui restent, sinon elle donnerait tort à tous ces bons chevaliers qui sont morts pour elle, à Muret, aux côtés du roi don Peire, en criant : « Tolosa » !

Heureusement les beaux monuments sont encore nombreux à Toulouse. Saint-

Sernin qui ressemble à une puissante nef en partance pour un grand voyage, et qui, le soir, devient rose comme les très vieilles étoffes qu'on conserve dans les trésors, — est une chose unique. Les Jacobins ont une tour si belle qu'on l'a imitée à dix lieues à la ronde ; ce charmant clocher rouge, où quelques pierres blanches sont précieusement enchâssées dans la brique, a l'air, il faut l'avouer, un peu mécréant : on dirait quelque Tour-Vermeille bâtie par la fantaisie d'un Kalife. L'église Saint-Étienne a une large nef, où se retrouve quelque chose de l'audace des architectes romains. Toutes ces églises à une seule nef, si fréquentes dans le Midi, et dont Saint-Étienne semble avoir été le modèle, sont sans doute moins religieuses que celles du Nord ; mais elles sont aussi plus civiques. Elles semblent faire partie de la couronne murale de la cité. Forteresses au dehors, elles ressemblent au dedans à quelque grande salle antique et sont faites pour des réunions d'hommes libres.

Pendant que les architectes assemblaient avec hardiesse les pierres et les briques, les sculpteurs taillaient des chapiteaux et des statues. Le musée de Toulouse (je parle du musée de sculpture), où l'on peut voir quelques-unes de leurs œuvres, est peut-être bien, comme le disait M. de Montalembert, le plus national qu'il y ait en France. Ce qui fait en général la supériorité des musées italiens sur les nôtres, c'est que ce sont vraiment des musées de province. C'est à Sienne qu'il faut aller, si on veut voir les œuvres de l'école siennoise ; c'est à Pérouse qu'il faut étudier l'école ombrienne. Il y a une harmonie divine entre les monuments, le ciel, les campagnes et les œuvres de ces vieux maîtres. En France, nos musées de province sont des collections de hasard, où on regarde en passant des curiosités quelconques, des momies égyptiennes, des tableaux bolonais couleur de brique. A Toulouse, il n'en est pas ainsi; les statues de la Daurade et de Saint-Étienne, les chapiteaux romans, les apôtres de la chapelle des Cordeliers, sont des œuvres toulousaines : et ces belles choses exposées dans la salle capitulaire des Augustins, ou dans le délicieux cloître du quatorzième siècle, semblent prendre une valeur nouvelle.

L'art civil fut à Toulouse aussi fécond que l'art religieux. Il y a, au fond des cours, des fenêtres à meneaux sculptés et d'anciens puits, où le fer forgé s'épanouit en lis, qui méritent d'être connus. Il y a surtout des hôtels de la Renaissance qui devraient être plus célèbres qu'ils ne le sont. L'hôtel de Bernuy et l'hôtel d'Assézat méritent une place à part : l'un marque les débuts de la jeune Renaissance, toute fraîche et toute candide, et l'autre en marque la perfection.

L'hôtel de Bernuy est le domaine de la fantaisie. La symétrie auguste, sœur de la musique, triomphe à l'hôtel d'Assézat. Une légende veut que ce palais ait été bâti pour Diane de Poitiers. Charmante erreur et pleine de sens! On voulait signifier par là que « la divine proportion » de cette belle demeure ne pouvait convenir qu'à celle qui fut elle-même un modèle d'eurythmie.

L'art de Toulouse a donc été de tout temps parfaitement original et digne d'être longuement étudié; mais il ne saurait avoir la prétention de donner, à lui seul, une idée complète de l'art du Midi. Le génie méridional fut infiniment varié. On a beau avoir vu Toulouse, on ne peut pas prévoir le portail de Moissac, avec son Christ triomphant, pareil à un empereur d'Orient, ni ce cloître tiède et lumineux où tant de générations de moines ont médité sur les quatre sens des Écritures. Rien ne peut faire soupçonner d'avance cette aérienne ville de Cordes, qui ne ressemble qu'à celle qu'Albert Dürer a mise dans le fond de la gravure de son saint Eustache. Qui pourrait croire que la cathédrale d'Albi, consacrée à sainte Cécile, à cette frêle musicienne, soit si formidable? Le château de Bournazel, dans l'Aveyron, avec sa loggia sculptée, ne peut se comparer ni aux hôtels de Toulouse, ni aux châteaux des bords de la Loire : il est beau de sa beauté propre. Conques ressemble, si l'on veut, à Saint-Sernin, mais combien néanmoins est imprévue cette haute église livide, bâtie dans le désert, parmi les châtaigniers, au bord des torrents.

Si l'on descend vers les Pyrénées, on voit l'aspect des monuments se modifier peu à peu : les petites églises fortifiées de l'Ariège et les tours féodales révèlent un genre plus rude. Des châteaux, comme ceux de Lordat et de Miglos, debout au-dessus des vallées profondes, pleines de vapeurs bleues, évoquent un moyen âge qui semble plus lointain et plus redoutable. Qui pourrait exprimer l'étrangeté de ces barons pyrénéens, qui chassaient l'ours, brûlaient les villes, composaient des sirventes et mettaient à leur casque des touffes de genêt? De tous ces châteaux, le plus fier est, sans contredit, le château de Montségur, si souvent voilé de brouillards. Ce dernier asile des albigeois, où si longtemps la noble Esclarmonde avait soigné les malades et les vieillards, est la plus vénérable des ruines, puisqu'une religion y est morte.

Si on entre dans le bassin de la Méditerranée, dans l'antique Septimanie des Visigoths et des Arabes, une nature nouvelle se montre en même temps qu'un art nouveau. La cité de Carcassonne a été bâtie par des architectes septentrionaux, mais le soleil a mis tant d'or sur ses pierres, qu'elle n'éveille pas les mêmes

impressions que les villes fortes du Nord. Le moyen âge, qui, de l'autre côté de la Loire, même dans ses plus belles œuvres, fait songer aux longs hivers et aux pluies éternelles, est ici plein de lumière.

Plus loin, Narbonne, ce carrefour des races, qui fut tour à tour gauloise, romaine, visigothique, sarrazine, qui eut des temples païens, des basiliques ariennes et des mosquées, montre à présent son musée des antiques et sa cathédrale. — Perpignan, assise, comme Valence, au milieu d'une huerta, a, comme Valence, une loge des marchands de la fin du moyen âge.

Tels sont les monuments, entre beaucoup d'autres, que se propose de faire connaître la Société archéologique du Midi de la France. Un album de ce genre ne s'adresse pas seulement aux artistes et aux savants, il s'adresse à tous ceux qui veulent apprendre à mieux connaître leur pays pour pouvoir l'aimer mieux.

<div style="text-align: right;">Émile Mâle.</div>

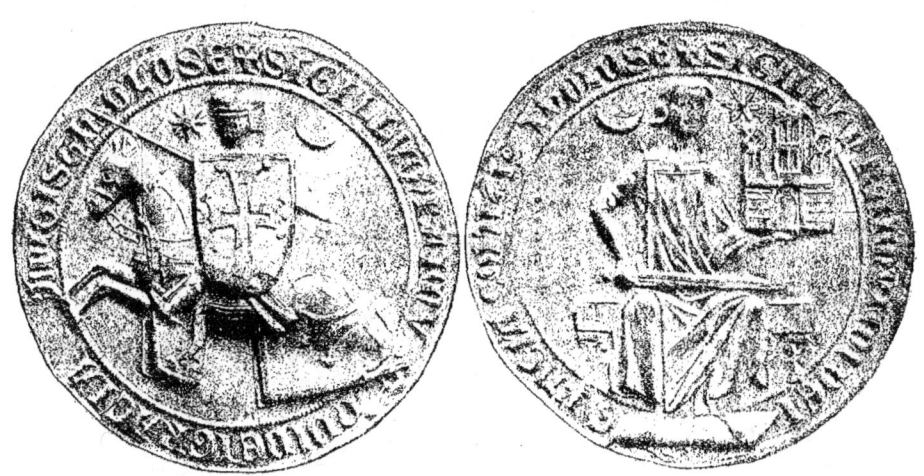

☧ Sceau de Raymond VI, par la grâce de Dieu comte de Toulouse (1222).

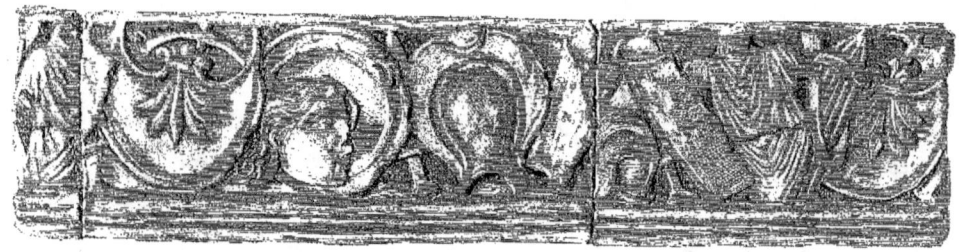

La frise des trophées romains de Valcabrère (H.-G.). Musée de Toulouse, dessin d'H. de Calmels.

VUE PANORAMIQUE DE TOULOUSE EN 1515

Nous reproduisons à la page suivante une des plus anciennes représentations connues de *Tholose*[1]; elle figure dans quelques exemplaires d'un ouvrage fort rare : les *Gesta Tholosanorum* de *Bertrandi*, et porte la belle date de 1515.

Sans s'astreindre à une fidélité qui n'était guère de mise à cette date, le graveur a cependant prétendu donner une idée de Toulouse, et pour ce il a groupé les monuments principaux sans égard pour les vulgaires maisons et sans tenir compte de l'orientation de divers édifices.

On peut cependant s'y reconnaître : Au premier plan, voici l'enceinte de Saint-Cyprien, au milieu de laquelle s'ouvre la *Porte de l'Ile;* en arrière, de gauche à droite, les hôpitaux, *Saint-Nicolas* et un monument, avec cloître et clocher, qui doit être *La Cavalerie,* appartenant alors aux Chevaliers de Malte, qui le cédèrent dans la suite aux *Dames Maltaises;* au-dessus, la Garonne avec le *Pont de la Daurade,* couvert, et muni d'une tour à ses deux extrémités; l'île de *Tounis;* au-dessus, voici le *Baçacle;* sa tour a la même forme que dans la vue de 1660 figurant à notre page 15, les défenses du bord de l'eau et la porte menant au *Port de Vidou,* la *Daurade,* retournée comme toutes les églises qui devraient se présenter de face, non loin d'elle un roi fait exécuter des constructions : c'est une agréable flatterie à l'adresse des Capitouls qui cette année-là faisaient construire à ce point même le pont de Tounis, tout auprès une tour qui devait se trouver non loin du moulin du Château; puis dans l'enceinte, dont on voit trois tours, sont entassés *Saint-Sernin,* où l'on reconnaît très bien le dernier étage crénelé enlevé par Viollet-le-Duc, le clocher du *Taur,* deux églises, Jacobins, Cordeliers ou Augustins, le clocher de *Saint-Étienne,* qui n'a pas été encore remanié par l'archevêque J. d'Orléans et qui montre dans son unique baie la célèbre *Cardailhac,* et puis un ensemble de tours dans lequel il faut reconnaître le *Château Narbonnais.* Voici, en effet, la tour ronde de

[1]. La chronique de Nuremberg, 1493, donne une vue de Tolosa très curieuse, mais sur laquelle les monuments que nous connaissons ont été trop défigurés par le graveur qui n'avait sans doute à sa disposition qu'un croquis. On peut voir cette gravure bien rare au musée Saint-Raymond, de Toulouse.

l'*Aigle* avec l'oiseau *qui vire à son coupeau,* comme dit Noguier, dans son *Histoire Tolosaine,* une flèche qui doit être celle de la chapelle du Château, située dans la *Sénéchaussée* (à l'extrémité de la rue Darquier actuelle), et c'est là qu'elle est indiquée dans les plans postérieurs, et puis deux autres tours avec divers bâtiments qui

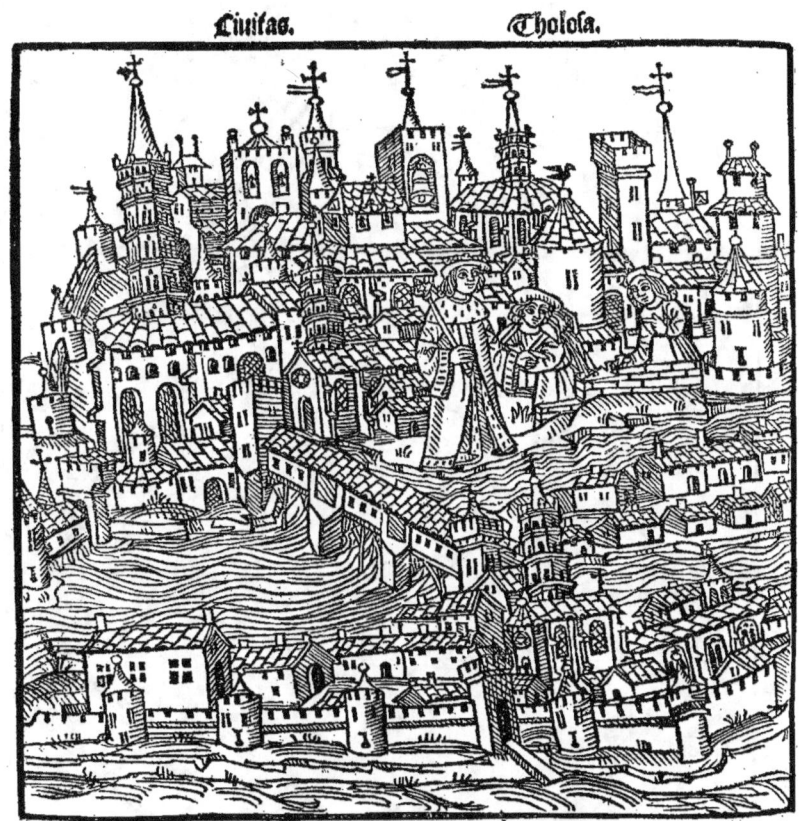

représentent le corps du château. Dans les Annales manuscrites de la ville on trouve, à l'année 1516, une miniature donnant, avec les *Arcs du Pont de Tounis,* une vue de cette partie de ville, et les ressemblances entre la gravure et la miniature permettent de juger qu'elles ont été faites l'une et l'autre d'après nature et offrent une exactitude relative.

J. de M.

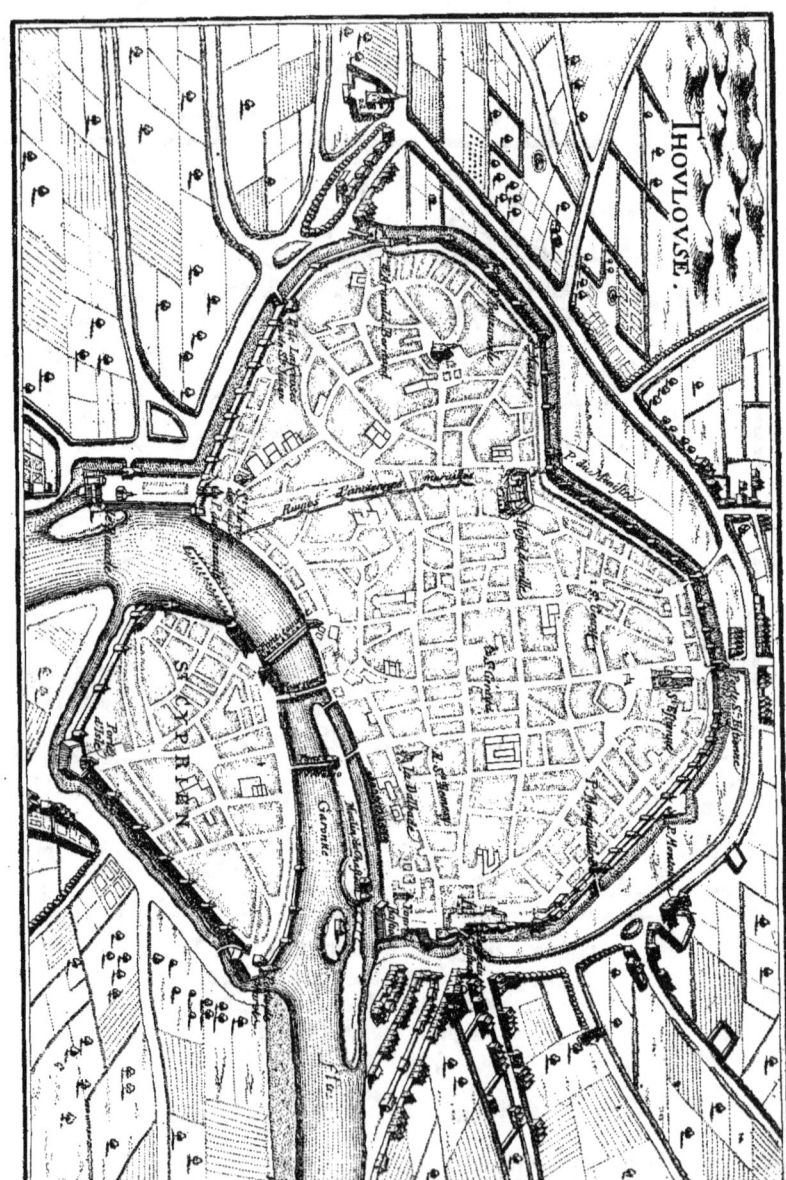

PLAN DE TOULOUSE, RÉDUCTION D'UNE GRAVURE DE MÉRIAN
Publiée dans Zeiller (Math.) *Topographia Galliæ*. Amsterdam, 1660, petit in-f°.

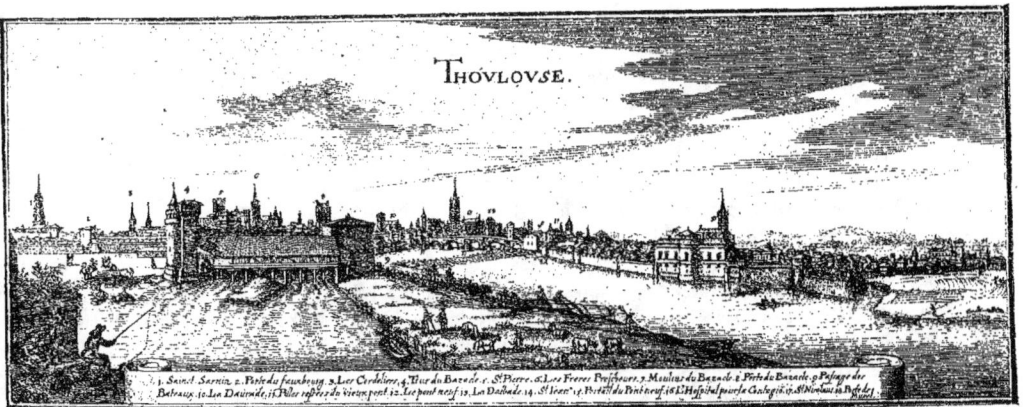

D'après une gravure de la *Topographia Galliæ* de Math. Zeiller. Amsterdam, 1660. Merian graveur.

PLAN ARCHÉOLOGIQUE DE TOULOUSE

(Planche I.)

Nous n'avons cru devoir indiquer sur ce plan que les monuments *existants* et visibles ou ceux dont des restes importants existent au Musée; c'est ce qui nous a fait négliger entièrement l'époque romaine et tous les temps écoulés jusqu'à l'époque romane. Quelques fragments de murs où l'on peut étudier les vieux appareils sont intéressants pour un petit nombre d'archéologues, et les dimensions restreintes de ce plan ne permettaient pas d'y entasser un trop grand nombre d'indications.

ROMAN.

I. Saint-Sernin, consacré en 1096, abside de cette époque, continué au siècle suivant; clocher des douzième et treizième siècles; dans le chœur sculptures encastrées provenant d'un édifice antérieur. Autel et crucifix du douzième siècle. *Au Musée*, restes du cloître et autres débris.
II. Saint-Étienne, restes de l'église de l'évêque Izarn (1075). Galerie et chapiteaux utilisés au treizième siècle. *Au Musée*, débris de la salle capitulaire et du cloître.
III. La Daurade. *Au Musée*, restes de la salle capitulaire et du cloître.
IV. Saint-Pierre-des-Cuisines (dans les annexes de l'Arsenal), porte et tombeau.
V. Au Grand-Séminaire, rue du Taur, salle basse de la tour de Mauran.
VI. Rue Peyrolières, 18, dans la cour, une fenêtre romane.

GOTHIQUE.

(1) Saint-Étienne, nef du début du treizième siècle; chœur commencé en 1272; portail, 1449; triforium et clôture du chœur, quinzième siècle; sacristie et contreforts, débuts du seizième siècle (Jean d'Orléans, archevêque); voûte du chœur, 1612; vitrail où figurent Charles VII, Louis XI, dauphin, et Denys Dumoulin, archevêque (1432-1439).
(2) Rue Temponières, 10, tour des Vinhas, treizième siècle; voûte intéressante, armoiries.

(3) Les Frères Prêcheurs (les Jacobins), église, cloître, treizième siècle; chapelle capitulaire; chapelle Saint-Antonin, terminée en 1341, fresques très remarquables; réfectoire.
(4) Rue Croix-Baragnon, 15, maison de la fin du treizième siècle.
(5) Les Cordeliers, clocher du treizième siècle. *Au Musée*, statues de la chapelle dite de Rieux, construite par Jean de Tessandière, évêque de Rieux (1324-47); deux autres statues à la façade du Taur; deux autres, rue du Faubourg-Arnaud-Bernard, 28.
(6) Les Carmes, treizième siècle. *Au Musée*, les débris du cloître.
(7) Les Augustins (aujourd'hui le Musée), cloître, clocher, salle capitulaire, sacristie, quatorzième siècle; nef, quinzième siècle, défigurée.
(8) Le Taur, quatorzième siècle; absides fin du quinzième siècle.
(9) Saint-Nicolas, nef, clocher, du quatorzième siècle; au portail, sculptures du quinzième siècle; porte de sacristie, 1562; voûte gothique de même date dans la même chapelle.
(10) Remparts élevés en 1345.
(11) Remparts et tours dans la prison militaire des Hauts-Murats et aux alentours; ils doivent être antérieurs en grande partie à la reconstruction générale de 1345.
(12) Église de la Dalbade. Nef de 1501 à 1535; clocher fini en 1555; flèche, 1885.
(13) Rue Philippe-Féral, chapelle de Nazareth, commencement du seizième siècle.
(14) Rue des Lois, collège de Foix, 1457, construit par Pierre de Foix, cardinal.
(15) Place du Capitole, 1, collège Saint-Martial, tour et débris du quinzième siècle.
(16) Collège Saint-Raymond, construit par Martin de Saint-André, évêque de Carcassonne (1509-1545).
(17) Grand'chambre du Palais, construite en 1492, dans l'ancien Château-Narbonnais. Le Palais contient des débris de remparts et de la tour de l'Aigle, époque romaine.
(18) Place du Salin, 25, rue du Vieux-Raisin, 1, anciens bâtiments de la Trésorerie, quinzième siècle.
(20) Rue Malcousinat, 11, maison de Hugues Boysson, capitoul en 1468, tour et arrière-cour, fenêtre, cheminée armoriée.
(21) Rue de la Bourse, 20, P. del Faou, marchand, 1495, cour bien conservée.
(22) Rue des Changes, 29, Pierre de Lancefoc, capitoul en 1480-1513; tour, voûte armoriée, entrée, rue Temponière, 10.
(23) Rue des Changes, 21, Boscredon, capitoul en 1504, salle curieuse, façade de bois.
(24) Rue Peyras, 10, Pierre de Sarta, capitoul en 1529, tour.
(25) Petite rue Saint-Rome, 4, Raymond Séguy, capitoul en 1527, tour.
(26) Rue des Changes, 20, tour, arrière-cour renaissance. Delpech, capitoul (1554), ses armoiries.
(27) Rue Peyrolières, 18, maison des Ysalguier, tour.
(28) Rue Peyrolières, 3, d'Olmières, conseiller en 151?, tour.
(29) Rue Croix-Baragnon, 19, Bonnefoy, capitoul en 1513, tour très ornée.
(30) Rue Pharaon, 21, hôtel de Ruffy, porte très ornée.
(31) Rue de la Dalbade, 2, M. de Rivières, conseiller en 1516, cour, puits en fer forgé.
(32) Rue des Balances (Lycée), façade, seconde cour de l'hôtel de Bernuy, tour; dès 1505 Bernuy habite là. Devise : *Si Deus pro nobis*, etc , très joli portail.

Nous avons donné une longue série de maisons toutes postérieures au grand incendie de 1462; elles ne sont pas d'un égal intérêt, mais leurs dates rapprochées permettent l'étude suivie de l'architecture civile à Toulouse. On y peut joindre, rue des Tourneurs, 9, maison de C. Imbert, capitoul en 1510, une jolie voûte de rez-de-chaussée. Rue des Changes, au coin de la rue Peyras, statuette de saint Jacques dans une niche, signalée par Montalembert. Rue des Marchands, 37, un plafond et une porte remarquables du quinzième siècle. Rue de la Pleau, 17, maison des Lapleau. Rue du Vieux-Raisin, 29, tour de C. de Vabres, conseiller en 1483. Place Saint-Étienne, 6, cour, fenêtre aux armes de Catel, capitoul en 1498

ancêtre de l'historien. Rue de la Vache, 3, une tour et quelques fenêtres. Rue de la Dalbade, 37, tour dans la maison du docteur Bruni, capitoul en 1510. Rue Mage, 20, tour, voûte, joli monogramme. Rue Sainte-Ursule, deux tours remaniées. Rue Mirepoix, 5, un intéressant débris de cloître *en bois* du collège de Mirepoix.

RENAISSANCE.

FRANÇOIS Iᵉʳ.

1. Avant-porte de Saint-Sernin; très joli travail.
2. Tour des Archives de l'Hôtel de Ville, 1525. Inscription. Modifiée par les restaurations. La statue de bronze (œuvre de Jean Rancy, 1550) qui la couronnait, est maintenant au-dessus de la colonne Dupuy.
3. Cour de l'hôtel Bernuy, 1530; figure en moulage au musée du Trocadéro.
4. Rue du Vieux-Raisin, 32, maison de Béringuier-Maynier, capitoul en 1515, cour et arrière-cour, cheminée.
5. Rue d'Aussargues, ancien hôtel de Roquettes, quinzième siècle, tour de du Tournoër, président au Parlement, 1528; sculptures remarquables.
6. Hôtel de Jean de Pins, évêque de Rieux, † 1537, cour.
7. Rue Ninau, 15, hôtel de P. Jaulbert, président, 1534.
8. Porte de la Dalbade, 1537.
9. Rue de la Dalbade, 31, M. de la Mammye, conseiller, 1528, tour et galerie.
10. Rue de la Madeleine, 3, ancien hôtel des du Tournoër, quinzième siècle; cheminée de 1538, armes de Barrassy, capitoul, 1537.
11. Rue Malcousinat, 11, M. de Cheverry, trésorier, 1535, fenêtres, puits en fer forgé.
12. Rue des Changes, 23, Arnaud de Brucelles, hôtel daté 1544, très complet.
13. Au Jardin des Plantes, ancienne porte du Capitole, par Nicolas Bachelier, 1545, mutilée.
14. Entrée de la rue du Vieux-Raisin, porte de l'hôtel de Vaisa, juge au Sénéchal.
15. Rue de la Dalbade, 25, cour de l'hôtel de Jean Bagis, conseiller en 1548.
16. Rue Espinasse, 1. Hôtel de Mansencal, président en 1538, escalier, cour, façade en partie détruite, remaniée sous Henri III.

HENRI II.

17. Place d'Assézat, 7, hôtel d'Assézat, 1555; Pierre Assézat, capitoul, 1562; très beau.
18. Rue de la Dalbade, 22, 1556; hôtel de Gaspard Molinier, conseiller; cour, arrière-cour, cheminée, sculptures remarquables.
19. Rue du Vieux-Raisin, 32, hôtel de Jehan Burnet, greffier; partie antérieure des bâtiments.
20. Rue du Taur, porte du Séminaire de l'Esquile, œuvre de Bachelier, 1557, année de sa mort; dégradée.

CHARLES IX, HENRI III.

21. Rue de la Pomme, 5, hôtel de S. Buet, conseiller, porte et fenêtres; cheminée Henri IV mutilée.
22. Rue Saint-Rome, 39, maison d'Auger Ferrier, médecin de Catherine de Médicis.

Quelques débris moins importants : Une porte dans un jardin, rue Fermat, 3; hôtel de P. de Mansencal, avocat général; — rue Saint-Remésy, 11, hôtel d'Hébrard et de Saint-Félix; — rue des Filatiers, 9, une maison à pans de bois godronnés; — rue des Changes, 20, fenêtres; — rue du Taur, 53, bas-relief sur une porte, enseigne probablement; — rue Espinasse, 4, porte, armoiries de Tournier, capitoul, 1552; — rue Duranti, hôtel Duranti, défiguré en partie. Rue du May, hôtel de Dumay, capitoul en 1601.

HENRI IV, LOUIS XIII.

De nombreux édifices, parmi lesquels :

23. Rue de la Dalbade, 29, hôtel de M. de Massas, conseiller en 1572, cour restaurée.
24. Rue des Changes, 16, M. de Saint-Germain, trésorier général, capitoul en 1590, escaliers de bois et galeries.
25. Rue Saint-Rome, 3, façade intacte.
26. Rue Riguepels, façade intacte.
27. Porte de l'Arsenal, transportée de la rue Lafayette à la Grande-Allée.
28. Cour Henri IV, au Capitole, 1604 et années suivantes. La partie inférieure de la porte Henri IV est du seizième siècle, la partie supérieure date de Louis XIII.
29. Les Chartreux, église, consacrée en 1612, portail, boiseries.
30. Rue et place de la Bourse, la maison des Marchands, 1606 (défigurée).
31. Rue de la Dalbade, 25, « hôtel de pierre, » hôtel de M. de Clary, premier président, 1611-1615.
32. Rue des Tourneurs, 45, dans la cour, ancienne façade très ornée de l'hôtel de M. de Caulet, conseiller en 1634.
33. Rue Nazareth, 4, hôtel de M. de Rabaudy, conseiller, 1614.

Ce serait surcharger ce plan que d'indiquer le grand nombre de constructions élevées durant les deux derniers siècles, où l'originalité locale va se perdant. De l'époque romane à Henri IV l'on peut définir les caractères d'un *art toulousain;* mais depuis Louis XIII il suit les leçons de la capitale. Seules, les *mirandes* du dernier étage persistent assez tard, conservant un cachet particulier.

Pour les grands monuments, voici quelques indications : Le pont, fondé par Nicolas Bachelier, en 1543, continué par Souffron, terminé sur les dessins de Jacques Mansard, 1614, défiguré depuis; au Capitole, la porte intérieure de la cour, élevée de 1676 à 1679; le petit cloître du Musée, élevé par Ambroise Frédeau, moine augustin, 1626; l'hôtel Saint-Jean, rue de la Dalbade, construit par J.-P. Rivals, son élève. Les boiseries des chœurs de Saint-Etienne et de Saint-Sernin, deux plafonds de bois sculpté, au palais du Parlement, forment, avec les boiseries de l'église Saint-Pierre, un ensemble intéressant. Les hôtels encore debout sont nombreux et curieux : les rues Nazareth et de la Dalbade en comptent un certain nombre, ainsi que les rues environnantes.

Au dix-huitième siècle, nous devons : la chapelle des Carmélites, au Grand Séminaire, superbement décorée par le peintre Despax; la façade du Capitole, élevée par Cammas de 1751 à 1759 (sculptures de Parant); la Daurade, mesquine construction de Hardy, 1775; le dôme des Chartreux (église Saint-Pierre), œuvre de Cammas, 1775 (statues de Lucas). Il faut aussi signaler les travaux exécutés sur les quais et à Saint-Cyprien par les soins du cardinal de Brienne, la grille du cours Dillon et l'entrée monumentale de la Patte-d'Oie, avec les statues de Lucas; le bas-relief des Ponts-Jumeaux, par le même artiste. De nombreux hôtels élevés avec goût datent de cette fin du dix-huitième siècle. Entre tous, l'hôtel Mac-Carthy, rue Mage, 3, est à remarquer.

<div align="right">Joseph DE MALAFOSSE.</div>

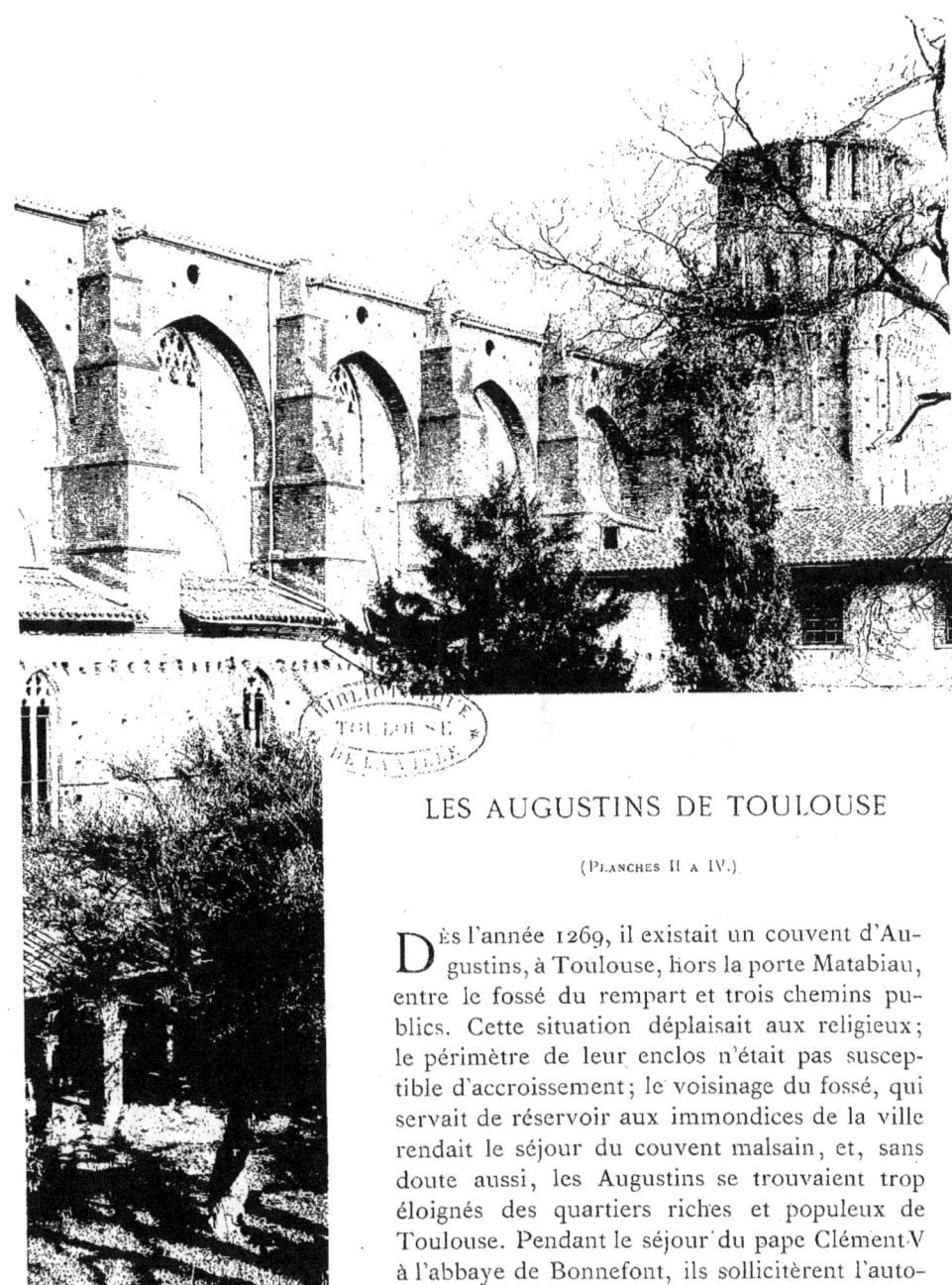

LES AUGUSTINS DE TOULOUSE

(Planches II a IV.)

Dès l'année 1269, il existait un couvent d'Augustins, à Toulouse, hors la porte Matabiau, entre le fossé du rempart et trois chemins publics. Cette situation déplaisait aux religieux; le périmètre de leur enclos n'était pas susceptible d'accroissement; le voisinage du fossé, qui servait de réservoir aux immondices de la ville rendait le séjour du couvent malsain, et, sans doute aussi, les Augustins se trouvaient trop éloignés des quartiers riches et populeux de Toulouse. Pendant le séjour du pape Clément V à l'abbaye de Bonnefont, ils sollicitèrent l'autorisation de démolir leur couvent, d'en vendre

le fonds, d'en transporter les matériaux dans l'intérieur de la ville et d'y édifier un nouveau monastère. Le Pape commit l'évêque de Toulouse, Gaillard de la Mothe Preyssac, pour régler les détails de cette translation, et ce prélat exécuta le rescrit apostolique le 28 octobre 1310, à Carpentras, en présence du Provincial de Toulouse et du Prieur conventuel. Il permit aux Augustins, sous les réserves d'usage, de transférer le Couvent en un lieu à leur convenance, sur le territoire

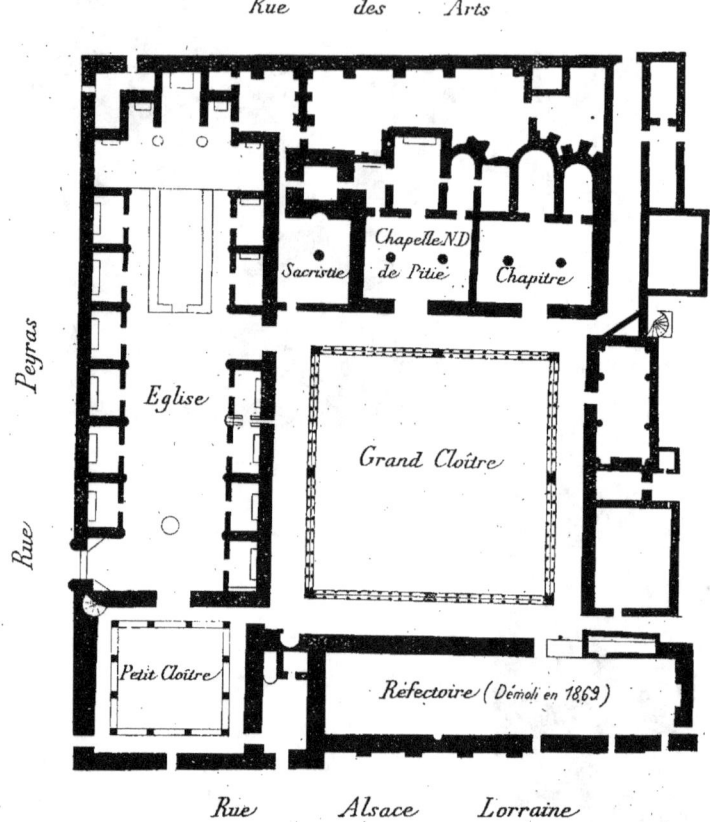

Plan général du couvent des Augustins.

de n'importe quelle paroisse de la ville, et d'y établir église, cloître, chapitre, réfectoire, dortoir et cimetière avec jardin et autres dépendances nécessaires.

Les Augustins choisirent dans la paroisse Saint-Étienne, au quartier de Saint-Pierre et Saint-Géraud, un vaste emplacement couvert de petites maisons et de jardins, borné par les quatre rues connues aujourd'hui sous le nom de rues du Musée, des Arts, de la Colombe et des Tourneurs.

Ce terrain était morcelé en plusieurs parcelles. Propriétaires des unes par testa-

ments, des autres par donations, les Augustins complétèrent l'immeuble par quelques achats, grâce aux aumônes de leurs amis[1].

Nous ignorons la date précise des premiers travaux. Il est probable qu'ils suivirent de très près l'autorisation épiscopale de 1310; mais ils furent interrompus par l'opposition du Chapitre métropolitain, alarmé de la diminution de casuel que lui promettait le voisinage des religieux. Le procès qui s'ensuivit dura dix-sept ans et fut terminé par transaction le 23 mai 1327. Les constructions recommencèrent aussitôt et quatorze ans après, en 1341, le Père Guillaume de Crémone, général de l'ordre, put réunir le Chapitre général dans le nouveau couvent.

Le plan en était très grandiose, comprenant une vaste église, bâtie en bordure le long de la rue Peyras, un cloître carré de vingt arcades de chaque côté, avec colonnes et chapiteaux de marbre, un réfectoire très ample, avec dortoir au-dessus, porté par six grands arceaux, une salle capitulaire, une chapelle, une sacristie et divers bâtiments accessoires. Un jardin potager s'étendait entre le réfectoire et la rue des Tourneurs, le jardin des simples entre les bâtiments capitulaires et la rue de la Colombe.

L'ensemble de ces constructions est tellement symétrique et répond d'une façon si exacte aux données ordinaires de ces sortes de créations, qu'il est difficile de n'y pas reconnaître l'œuvre d'un seul architecte, malgré les modifications ultérieures du plan. Malheureusement, cet architecte nous est inconnu, ainsi que les artistes qui ont travaillé la pierre et la brique sous sa direction. Le terrible incendie de 1463, dont le roi Louis XI dit avoir « visité à l'ueil les inconvénients et connu la très grant pitié et dommage inextimable », causa de très grands ravages dans le couvent et en détruisit partiellement les archives.

Au moment de l'incendie, les voûtes de la grande église n'avaient pas encore été construites; mais les autres bâtiments conventuels étaient dans tout leur éclat. Louis de France, duc d'Anjou, fils du roi Jean, gouverneur de Languedoc de 1365 à 1378, et roi de Sicile en 1380, avait puissamment contribué par ses largesses à la construction et à l'embellissement de la chapelle Notre-Dame-de-Pitié sur le flanc est du grand cloître. Ses armoiries figurent encore au-dessus de la porte. Cette chapelle, située entre la sacristie et la salle Capitulaire, se distingue par une plus grande élévation des voûtes, dont les clefs sont décorées d'écussons. Les deux piliers, de marbre gris, avec bases et chapiteaux de marbre blanc, sont à huit faces concaves avec angles émoussés. Les dix retombées s'appuient sur des faisceaux de colonnettes engagées dans la muraille et surmontées de chapiteaux à feuillages. Du côté du cloître, la chapelle est ajourée, à droite et à gauche de la porte, par deux magnifiques baies ogivales à meneaux que surmonte un réseau de pierre découpée de la plus grande élégance. Le système décoratif en est à la fois très simple et très beau. La baie se trouve divisée par de fines colonnettes en quatre arcatures tréflées au-dessus desquelles se découpe, entre deux roses quadrilobées, une grande rose formant une croix de Toulouse évidée, inscrite entre huit arcatures tréflées.

1. « A pluribus et diversis personis, tam titulo emptionis et donationis quam legati et eleemosinis acquisitorum. » (Quittance d'amortissement du 5 mai 1380.)

La sacristie, qui sépare la chapelle Notre-Dame de la grande église, n'a qu'un pilier prismatique de marbre gris, surmonté de chapiteaux à feuillages armoriés sur leurs quatre faces. Le socle du pilier est de marbre noir et le piédestal de marbre blanc. Un écu inscrit dans un médaillon décore les clefs de voûte. Les retombées portent sur des consoles fleuries.

La salle Capitulaire, élevée sur l'autre flanc de la chapelle Notre-Dame, a deux piliers prismatiques de marbre gris, à chapiteaux armoriés, supportant une voûte ogivale à nervures croisées dont les cinq clefs sont décorées de médaillons circulaires. Les retombées portent sur des consoles pentagonales ornées d'écussons et de feuillages.

A la suite du désastre de 1463, les Augustins furent contraints, par raison d'économie, de restreindre la superficie de leur couvent et mirent en location, le long des rues avoisinantes, diverses maisons qui en dépendaient. Ils durent aussi remplacer, par de mauvaises constructions de torchis ou de brique crue, nombre de bâtiments conventuels qui avaient été détruits par les flammes.

A la prière du roi Charles VIII et des Capitouls, le Pape Innocent VIII accorda, le 2 février 1487, une indulgence plénière aux fidèles des provinces de Languedoc et de Guienne qui visiteraient les chapelles de Notre-Dame-de-Pitié et de la Conception (dans la salle Capitulaire) le jour de l'Annonciation et qui contribueraient, de leurs aumônes, à la restauration du couvent. Grâce au mouvement déterminé par ce rescrit apostolique et aux libéralités privées qui en résultèrent, les voûtes de la grande église purent être édifiées et la consécration de cet édifice fut célébrée le 30 juin 1504, par un religieux dominicain, évêque de Bérissa, délégué de l'archevêque de Toulouse Jean d'Orléans.

Le couvent des Augustins de Toulouse était chef d'ordre dans les provinces unies de Toulouse et de Guienne. Il avait sous sa dépendance les maisons d'Agen, Bayonne, Bordeaux, Cahors, Carcassonne, Dome, Fiac, Figeac, Fleurance, l'Isle, Limoges, Marquefave, Mas Saintes-Puelles, Montauban, Montréjeau, Périgueux, Saverdun, Saint-Savinien, Villefranche de Rouergue. Outre les écoles de théologie et de philosophie instituées à la fondation de l'Université de Toulouse, il renfermait un noviciat où s'instruisaient les Frères des autres couvents de la province.

Comme tous les autres établissements ecclésiastiques de Toulouse, le couvent des Augustins subit le contre-coup des guerres civiles du seizième siècle, où il perdit une portion notable de ses revenus; mais il ne fut pas du moins envahi par les réformés pendant les terribles journées de mai 1562 et il servit, au contraire, de quartier général aux chefs du parti catholique et de la Ligue jusqu'à la reconnaissance définitive d'Henri IV, qui eut lieu dans la salle du grand Réfectoire.

Au dix-septième siècle, d'assez importantes constructions furent édifiées en vue d'améliorer l'installation matérielle des religieux. Mais, ainsi qu'on le pratiquait alors, ces constructions furent faites sans aucun souci de l'architecture primitive; aussi la physionomie générale du monastère fut-elle gravement défigurée : l'établissement d'un grand dortoir pour le noviciat, contenant vingt-cinq chambres, au-dessus de la chapelle Notre-Dame de Pitié, en 1610, surchargea d'une façon périlleuse les

élégantes voûtes de l'édifice; et l'addition, en 1619, des galeries supérieures du grand-cloître, avec murailles de briques pleines, agrémentées de larges arcades, ne compromit pas moins la solidité des trèfles de pierre condamnés à les supporter.

En 1626, on masqua entièrement la porte maîtresse de la grande église par la construction du petit cloître, édifié en grande partie, aux frais d'un organiste de Saint-Étienne, nommé Lefebvre, et destiné à servir de parloir aux religieux. Ce cloître fut décoré avec un certain luxe. Il a trois larges arcades de chaque côté, séparées par douze piliers de brique au-dessus desquels furent posées les statues de Notre-Dame, sainte Monique, saint Simplicien, saint Augustin, saint Jean-le-Bon, sainte Claire de Montefalcone, saint Nicolas de Tolentino, saint Thomas de Villeneuve, saint Guillaume d'Aquitaine, sainte Rite, saint Jean de Sahagun et sainte Catherine. Ces figures, « en marbre broyé et estuc » étaient d'Ambroise Frédeau. Au-dessus des arcades, le plein du mur fut orné de douze encadrements rectangulaires où le peintre Duchesne « excellent artiste, dit le R. P. Saint-Martin, s'estant quasi donné céans pour y travailler de son métier tout le reste de sa vie » exécuta douze scènes de l'histoire de David : *David vainqueur, David envié, David aymé;* — *David solitaire, David roi, David pieux;* — *David pécheur, David repris, David effrayé;* — *David pénitent, David béni, David mourant.* Ces peintures murales, en lieu découvert, exposées à toutes les intempéries et en particulier à l'humidité qui ronge le cloître, ne pouvaient avoir une longue existence et ne l'eurent pas. Il n'en reste que la description du P. Saint-Martin et les douze distiques de son confrère, le P. Jean-Baptiste Romanet, caractérisant chacune des compositions de Duchesne (p. 121).

Le dix-septième siècle fut d'ailleurs de toutes façons, particulièrement redoutable à l'art médiéval dans le couvent des Augustins de Toulouse. Les nerveuses finesses du quinzième siècle y furent impunément sacrifiées au poncif ionique et corinthien et la franche végétation française dut y céder la place aux volutes, aux Termes et aux « Cupidonneaux »[1].

La vieille orfèvrerie ne fut pas mieux traitée. « On fit refondre quelques vieux calices, faits à l'antique, dont on ne se servoit plus... desquels sortirent cinq beaux calices faits à la mode et selon l'usage présent » (p. 145).

... « Et d'autant qu'il restoit encore quelques autres pièces d'argenterie que l'antiquité rendoit inutiles pour l'usage de la sacristie, furent délivrées la même année 1648, à Anthoine Guilhermy, maître orfèvre, pour faire un reliquaire..... »

A l'époque où fut gravé le plan de J. Séguenot (1652), l'ensemble du couvent des Augustins comprenait trente-trois chapelles :

Dans la grande église : 1. Sainte-Marguerite. — 2. Saint-Joseph. — 3. Saint-Blaise. — 4. Les Cinq-Playes (1498)..... — 12. Notre-Dame de Miséricorde. — 13. Notre-Dame des Anges. — 14. Saint-Pierre. — 15. Notre-Dame du Puy. — 16. Saint-Jean. — 17. Saint-Sépulcre. — 18. Sainte-Catherine. — 19. Sainte-Madeleine. — 20. Sainte-Quitterie. — 21. Sainte-Ursule. — 22. Saint-Guillaume d'Aqui-

1. P. S. Saint-Martin. *Petit Devis sur la chapelle Saint-Joseph*, p. 69.

taine, Saint-Jean de Sahagun et Saint-Thomas de Villeneuve. — 23. La Conception et Sainte-Luce;

Dans le grand cloître, face ouest : 24. Saint-Laurens. — 25. Sainte-Rose. — 26. l'Annonciation. — 27. Saint-Sébastien. — 28. Saint-Roch, fermées en 1621. — Façade est : 29. Notre-Dame de Pitié. — 30. Sainte-Anne. — 31. Saint-Nicolas de Tolentin. — Face sud : 32. *Ecce Homo* (1537);

Dans le Chapitre : 33. Saint-Gabriel.

Du quatorzième au dix-huitième siècle, le couvent des Augustins de Toulouse eut une clientèle funéraire considérable. Parmi les personnages dont les tombes existaient dans l'église, les chapelles ou le cloître, les mémoires signalent :

Jean Tresemin, trésorier de l'Université (1529);
Blaise Auriol, chevalier ès-lois;
Jean Chuffet, écolier de Reims (1536);
Jean Pau, bourgeois (1537);
Jacques Cadan, professeur écossais (1614);
François de Clary, premier Président (1616), (chapelle Sainte-Madelaine);
Pierre Joubert, écolier angevin, tué en duel (1618);
Etienne Massoulier, écolier gascon;
Thomas de Foucaud d'Alzon (1631);
Jean Josse, seigneur de Colomiers (1642), (Notre-Dame de Miséricorde);
Françoise de Clary, femme du premier Président Lemazuyer (1642), (Sainte-Madeleine);
Claude de Cos, seigneur de Belberaud (1652);
Du Faur de Saint-Jory, (Saint-Sépulcre).

Lors de la suppression des ordres monastiques, le couvent des Augustins, « mis à la disposition de la nation » en vertu de la loi du 2 novembre 1790, ne tarda pas à être morcelé.

La loi du 29 août 1791, réglant la circonscription des paroisses de Toulouse, en établit une dans le couvent sous le vocable de saint Augustin, avec affectation de l'église, du grand vestibule, du cloître, de ses chapelles et des bâtiments nécessaires pour le logement du ministre du culte. Cette paroisse ne fut pas maintenue.

Le 15 avril 1793, le grand réfectoire et une partie considérable de la cour des Augustins furent aliénés à un affeneur du nom d'Azimon, qui y établit ses dépôts de fourrage et ses écuries.

En 1795, l'Administration centrale du département résolut d'installer aux Augustins le dépôt des œuvres d'art provenant des établissements supprimés et de la confiscation des biens d'émigrés et de condamnés politiques, dépôt qui, sur la proposition du peintre Jean-Paul Lucas, avait été primitivement formé dans la nef de l'église des Cordeliers.

Le Musée de Toulouse fut ouvert pour la première fois au public le 17 août 1795. Les tableaux étaient appendus aux murs de l'église : une grande table, placée au milieu, supportait quelques figures égyptiennes et indiennes et la collection des bronzes confisqués à l'Académie des sciences de Toulouse.

Les écoles municipales de dessin, primitivement installées dans les dépendances de l'Hôtel de ville (ancien bâtiment de l'Académie des Arts), furent transférées, en 1804, dans le couvent des Augustins. Cette translation, qui eut pour conséquence des travaux de réparation et de construction assez importants, faillit coûter cher au vénérable édifice. On eut un moment la pensée de découper le cloître en tranches par des cloisons et d'y établir des salles de classe et des cellules pour les logistes. On compromit la solidité des colonnes et des arcatures en leur imposant une charge et des ébranlements quotidiens qu'elles n'étaient pas destinées à supporter.

Le 23 juin 1806, le préfet de la Haute-Garonne approuva les devis d'une *salle des antiques* à établir dans la chapelle de Pitié et le Chapitre. Ces devis devaient être exécutés « quand les circonstances le permettraient ». Fort heureusement, les circonstances ne le permirent pas, car ils consacraient une mutilation abominable. Ils comprenaient, ni plus ni moins, *la démolition des voûtes et des piliers* et l'établissement d'une voûte en plein cintre, avec corniches, caissons et rosaces de plâtre; dix-huit colonnes d'ordre corinthien devaient dédommager le public du sacrifice accompli. Faute d'argent, le projet ne put être exécuté et l'immolation de la vieille et charmante architecture française entamée déjà par Ambroise Frédeau sous Louis XIV ne fut pas consommée par les classiques de l'Empire.

Alexandre Dumège, nommé en 1811 membre de la Direction du Musée, consacra toute son activité à l'accroissement du Musée archéologique dont la création lui appartient en grande partie, et, après bien des années et des traverses de toute nature, il parvint à dégager les quatre galeries du grand cloître, consacrées aux usages les plus variés, pour y exposer, dans une ordonnance avant tout pittoresque, les collections lapidaires de la ville.

Le nouveau Musée du grand cloître, que les heureuses découvertes de Martres-Tolosane devaient accroître en peu d'années d'une façon inespérée, put être ouvert au public en 1817, et M. Dumège en rédigea le catalogue en 1828, à la suite des premières fouilles.

Le magnifique vaisseau de l'église, transformé en Musée, tapissé de grandes toiles, meublé de sculptures et d'objets d'art, offrait un aspect des plus imposants; mais c'était une déplorable salle d'exposition. L'aération insuffisante, la mauvaise qualité des mortiers reliant les briques de ces épaisses murailles, le voisinage des cloîtres et du jardin entretenaient à l'intérieur une humidité funeste aux peintures, qui se détérioraient rapidement. L'espérance de corriger des conditions aussi contraires à la conservation des trésors accumulés dans le vieil édifice inspira, en 1832, la pensée coûteuse et néfaste de dénaturer le bâtiment et de loger dans une église gothique une salle moderne de style pseudo-romain. Un avant-projet, qui comportait encore certains ménagements, avait été présenté. Le ministère, dominé par des préoccupations politiques, exigea que l'on dissimulât entièrement le caractère religieux de l'édifice. Alors l'imagination des « restaurateurs » se donna carrière : on ne considéra plus l'église que comme un vaste coffre de briques, utilisé à titre d'abri et dont on pouvait se permettre impunément de transformer l'intérieur et de dégrader l'extérieur. Alors eurent lieu d'onéreuses et à jamais regrettables

opérations : surélèvement d'un plancher porté sur des piles de maçonnerie, établissement d'une voûte à la Philibert Delorme avec corniches de plâtre, mutilation des hautes fenêtres ogivales, murées en haut et en bas et coupées transversalement par de grandes baies cintrées qui, au dedans, jettent une lumière très fausse sur les tableaux et, au-dehors, déshonorent de la façon la plus triste, malgré le voisinage austère des contreforts, la physionomie de l'imposante nef de briques brunies, d'un effet si saisissant au-dessus des arcatures du cloître.

Du côté de la rue des Arts, l'abside, complètement tranchée, disparut derrière une affreuse muraille nue, percée d'un portail classique d'une prétentieuse nullité, qui attend encore les colonnes doriques destinées à l'encadrer.

Le percement de la rue Longitudinale, aujourd'hui Alsace-Lorraine, ouverte en 1869, a eu pour conséquence la destruction du grand réfectoire, aliéné depuis 1793 et qui servait encore d'écurie à la veille de la démolition. C'était une vaste salle gothique ajourée de fenêtres flamboyantes et couverte d'un plancher de charpente porté sur six grands arcs ogives en brique peinte, dont les consoles de retombée, sculptées en pierre, portaient des têtes de vieillard et des écussons. Ces consoles ont été conservées et rappellent seules aujourd'hui le souvenir d'un édifice assez imposant, qui a servi de quartier général au parti catholique pendant les guerres civiles du seizième siècle, de salle de séance aux États de Languedoc en 1565, sous la présidence du roi Charles IX, qui a vu à la fin du règne d'Henri III les conciliabules des ligueurs dirigés par le cardinal et le maréchal de Joyeuse, au nom du duc de Mayenne, et, en 1594, la reconnaissance définitive d'Henri IV après son abjuration par les dissidents de Languedoc. Le dernier acte officiel accompli dans ce bâtiment fut le banquet offert en 1790 aux députés de la Haute-Garonne qui avaient assisté à la fête de la fédération.

La création de la nouvelle voie, qui a jeté l'air, la lumière et la vie au milieu d'un réseau de vieilles rues étroites, humides et sombres, a donné aux parties conservées de l'ancien couvent des Augustins un long développement de façades sur le quartier le plus brillant et le plus animé de Toulouse. C'est là qu'a été entreprise, en 1880, sur les dessins de M. Viollet-le-Duc, la construction des nouvelles salles de sculpture et de peinture du Musée, qui ne sont pas encore achevées.

A l'heure actuelle, après les aliénations révolutionnaires, l'installation du Musée et de l'École des arts et le percement de la rue d'Alsace-Lorraine, il ne reste plus, de l'ancien couvent des Augustins, que la grande église, les deux cloîtres, la sacristie, la chapelle Notre-Dame et le Chapitre.

La grande église est totalement défigurée à l'intérieur par les onéreux travaux de 1834. Seule, la silhouette des arcatures, écrasant de leur élévation le boyau étroit de la rue du Musée, donne encore quelques impressions du passé.

Le clocher de l'église, dépouillé de sa cloche célèbre, l'*Augustine,* récemment octroyée à la cathédrale, est resté ce qu'en a fait le coup de tonnerre du 14 septembre 1550, qui en démolit « un étage et demi. » Il présente, comme celui des Jacobins de Toulouse, comme ceux des églises de Rieux, de Muret et bien d'autres édifices du pays, cette ordonnance spéciale de fenêtres à faîte triangulaire que

Viollet-le-Duc a considérée comme une imitation économique de l'ogive à l'usage des constructeurs de brique. Dans son délabrement, il produit encore un effet pittoresque, surtout au-dessus des arbres du cloître.

Malgré ses mutilations, malgré les anachronismes successifs et l'incohérence des additions qui le défigurent, le grand cloître demeure un des lieux les plus charmants de Toulouse; il laisse une note inoubliable dans la mémoire du touriste qui contemple en passant ses rangées de doubles colonnes, ses arcatures tréflées et les jeux charmants de la lumière sur les pelouses et massifs du jardin.

Les chapiteaux doubles, de marbre blanc, sont tous monolithes.

Le tailloir mesure, sur le grand côté, 70 centimètres; sur le petit côté, 33.

La hauteur totale est de 42 centimètres. Les deux moulures inférieures formant collier au fût des colonnes sont soudées ensemble par un fort tenon d'épargne, au-dessus duquel le marbre est évidé entre les deux corbeilles, sur une largeur de 5 centimètres et une hauteur de 10.

Le système décoratif des chapiteaux est uniformément symétrique.

Le tailloir n'offre que des moulures longitudinales, le collier est lisse.

La corbeille est à deux étages, commune aux deux colonnes à l'étage supérieur, séparée au-dessous. Les jeux de lumière ont été agréablement ménagés, grâce à une combinaison régulière et constante de saillies. Ces saillies sont au nombre de cinq sur le grand côté, rangées trois et deux; au nombre de trois sur le petit côté, rangées deux et un.

Il est probable que l'architecte avait simplement donné les proportions et la silhouette générale de ces chapiteaux, dont l'effet d'ensemble, vu à distance, est très heureux, abandonnant la composition du détail à des ornemanistes de troisième ordre qui se sont inspirés des types reçus de leur temps, mais qui ont montré une lourdeur et une maladresse particulière dans l'exécution des figures.

Quinze chapiteaux ont une décoration purement végétale. Ce sont alors des touffes de feuilles diversement découpées, frisées, nervées, qui se relèvent en bosse, d'après la disposition indiquée plus haut, pour arrêter et retenir la lumière.

Les figures sont généralement isolées. Tantôt la tête humaine décore la saillie médiane de l'étage supérieur, tantôt elle se modèle sur les saillies latérales, combinée avec des éléments végétaux.

La tête la plus fréquemment répétée est celle du moine, encadrée de son capuchon, quelquefois agrémentée de détails grotesques ou entée sur des corps de bêtes.

On remarque quelques têtes mitrées. Deux quadrupèdes affrontés, à têtes d'évêques, se heurtent du front comme deux béliers; un buste d'évêque a les bras en l'air.

Les animaux chimériques abondent : taureaux à tête humaine, lions ailés, sphynx, quadrupèdes à ailes membraneuses. Souvent les croupes accentuent les saillies latérales, souvent aussi elles décorent la courbe interne de la corbeille, tandis que les têtes ressortent en guise de volutes.

Les trois salles contiguës du Chapitre, de la chapelle Notre-Dame et de la sacristie, qui n'avaient jadis entre elles aucune communication, réunies d'une façon

un peu arbitraire par l'architecte de 1827 qui a taillé de larges et hautes ogives dans le plein des murailles divisoires, pour en former une nef unique, ne laissent pas, en dépit de cette dérogation au plan primitif, qui est une offense à la vérité, de produire une impression assez heureuse; bien qu'à première vue l'esprit du visiteur soit déconcerté par la juxtaposition de trois ordonnances distinctes dans un même vaisseau. Cette disposition que le purisme réprouve, est néanmoins plus favorable que l'ancienne pour la nouvelle destination de l'édifice. Elle avait été conçue en vue de l'installation des moulages de sculpture antique servant à l'enseignement de l'École des Beaux-Arts; depuis le déplacement de ces moulages, elle a été utilisée d'une façon plus appropriée à l'exposition des œuvres de sculpture du moyen âge, et principalement de la merveilleuse série des chapiteaux romans provenant des cloîtres de la Daurade, de Saint-Étienne et de Saint-Sernin. Ajoutons que la découverte des belles fenêtres découpées de la chapelle Notre-Dame, donnant aujourd'hui de charmantes échappées sur les galeries du cloître et la verdure du jardin, rehausse singulièrement la valeur de ce petit joyau architectural.

Le petit cloître, ancien parloir des religieux, a été restauré en 1835 et la décoration en a subi alors une métamorphose complète. Les statues d'Ambroise Frédeau avaient été détruites ou dispersées ; les douze tableaux de Duchesne représentant l'histoire de David avaient disparu : on a remplacé les premières par des bustes modernes de terre cuite, œuvre du sculpteur toulousain Salomon, et les seconds par des moulages de bas-reliefs renaissants qui n'ont aucun rapport ni avec l'édifice ni avec l'histoire locale.

Les seuls restes de l'ancienne ornementation sculpturale sont les meneaux des fenêtres et les consoles de pierre qui soutiennent les figures. Les plus grandes, celles des angles, portent, la première, la face bouffie du soleil et le croissant lunaire ; la seconde, un groupe pyramidal de quatre personnages; la troisième, un démon cornu et barbu ouvrant des ailes de chauve-souris ; et la dernière, un démon femelle, aux mamelles pendantes, déployant des ailes anguleuses sous la saillie de l'entablement.

<div style="text-align:right">ROSCHACH.</div>

BIBLIOGRAPHIE.

CATEL, *Mémoires de l'Histoire du Languedoc*. Tolose. Pierre Bosc. 1633, p. 203 : Les Augustins.

Mémoires qui peuvent servir à l'histoire du Monastère de l'Ordre des Hermites du Glorieux Père S. Augustin, de la ville de Tolose. Recueillies et dressées par P. F. SIMPLICIAN S. MARTIN, professeur du Roy, et Doyen de la Faculté de Théologie en l'Université de la même ville. A Tolose, par Fr. Boude, imprimeur, à l'enseigne S. Thomas d'Aquin, devant le Collège des PP. de la Compagnie de Jésus. MDCLIII.

MALLIOT, *Notice sur le couvent des Augustins de Toulouse*. Mémoires de l'Académie des Sciences, Inscriptions et Belles-Lettres de Toulouse. 1827, p. 79.

Voyages pittoresques et romantiques dans l'ancienne France, par MM. Ch. NODIER, J. TAYLOR et

Alph. de Cailleux. Paris, F. Didot. 1833. (Languedoc-Toulouse.) Pl. 17, 18, 18 bis, ter, quater. Cloître des Augustins, côtés du Nord, du Midi, de l'Ouest, de l'Est, — de l'Ouest et du Nord. Lith. de Dauzatz. 1835. — Pl. 3o. Détails du cloître : 4 chapiteaux doubles et une base. Dessin de Chapuy, grav. de Dumouza. 1835.

Alexandre Dumège, *Monastère des Ermites de Saint-Augustin de Toulouse*. (Mémoires de la Société archéologique du Midi de la France. T. III. 1837, pp. 129-171.)

J.-M. Cayla et Cléobule Paul, *Toulouse monumentale et pittoresque*. Toulouse, J.-B. Paya. — Pp. 163-184 : *Les Augustins*. Trois lithographies de Julia et Abeillon sur dessins de Perrin : Clocher des Augustins, vue du Cloître. — Grand Cloître du Musée. — Galerie des Empereurs.

Alexandre Dumège, *Histoire des institutions de la ville de Toulouse*. T. IV. 1846. — Pp. 447-456 : Eglise et couvent des Augustins, aujourd'hui le Musée.

Adolphe Joanne, *De Bordeaux à Cette*, p. 236. Toulouse. Musée. Vue du clocher prise du cloître : dessin de Thérond gravé sur bois.

E. Roschach, *Notice sur le couvent des Augustins*. (Musée de Toulouse. Catalogue des antiquités et des objets d'art.) Toulouse. 1865, pp. ix-xx.

Gardien du Saint-Sépulcre, fragment; Musée de Toulouse. Dessin de H. de Calmels.

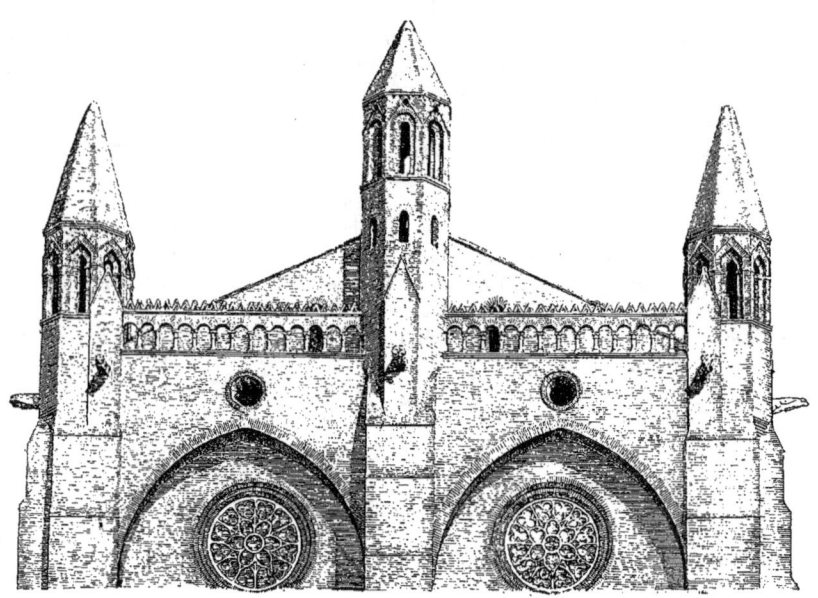

Sommet de la façade de l'église des Jacobins de Toulouse. (Dessin de Laffont.)

LES JACOBINS DE TOULOUSE

(Planches IV a VII.)

L'ancien couvent des Jacobins de Toulouse, aujourd'hui partie du Lycée, est un des plus beaux monuments d'architecture monastique du treizième et du quatorzième siècles. Antérieur au couvent des Augustins, dont le cloître nous est resté, contemporain de celui des Cordeliers, qui a disparu, il présente un ensemble à peu près complet et unique : église avec tour, cloître moins deux côtés, salle capitulaire, réfectoire. Cette brève notice comprendra l'historique du monument d'abord, sa description ensuite, qui sera suivie de la bibliographie.

I.

A parler rigoureusement, c'est Prouille, commune de Fanjeaux (Aude), et non Toulouse, qui a été le berceau de l'ordre de Saint-Dominique. Le saint y fonda un monastère de femmes en 1206, et frère Dominique fut prieur de ce monastère avant de l'être de l'église Saint-Romain à Toulouse, que l'évêque Foulques lui donna en vue de la fondation de l'ordre des frères Prêcheurs. La Bulle d'Honorius III, datée

du 22 décembre 1216, par laquelle il approuva son ordre et dont l'original est conservé aux archives de la Haute-Garonne, fut adressée « fratri Dominico priori Sancti Romani Tolosani, » et c'est ainsi que Toulouse a eu le premier couvent de l'ordre; il fut fondé le jour où celui-ci fut approuvé.

L'église Saint-Romain, en pleine ville, occupait l'emplacement de la maison n° 22 de la rue Saint-Rome. Les nouveaux religieux s'y trouvaient trop à l'étroit pour pouvoir s'y fixer. En 1229, ils achetèrent, au prix de 1,200 sous tolsas, le jardin dit de Garrigues, aux confins du territoire de la Daurade et de celui de Saint-Sernin, et s'appuyant du côté du faubourg sur les murs de la ville, « claudebatur ex parte suburbii magno muro Sarracenico. » Jean de Garrigues et les trois frères Bernard, Bertrand et Bru leur donnèrent les droits éminents qu'ils possédaient sur ce jardin et sur le jardin voisin de Pierre Deloume. Dès lors, la construction d'un couvent en cet endroit propice fut décidée. En 1230, après la pose de la première pierre de l'église au jardin de Garrigues, les religieux quittèrent Saint-Rome pour s'y établir. Ils élevèrent à la hâte des constructions provisoires pour s'abriter; ils n'avaient pas encore fait les achats de terrains et de maisons nécessaires pour le vaste couvent projeté. Les acquisitions ne se terminèrent qu'en 1263. Elles comprirent neuf immeubles, maisons ou jardins, situés sur le territoire de Saint-Sernin, « ex parte burgi, » et sur le territoire de la Daurade un passage, une ruelle, un terrain public, deux tours, quatre jardins et trente-neuf maisons. Ils reçurent en donation quelques parcelles de ce vaste emplacement, qu'ils se procurèrent, on peut le dire, à grands frais.

A quel moment se mirent-ils à construire les bâtiments définitifs du couvent? Aucun texte ne permet de préciser ce point. Ce fut certainement après l'année 1260. Peut-être, dès 1245, avaient-ils pensé à mener à fin leur entreprise. A cette date, nous trouvons une bulle d'Innocent IV accordant quarante jours d'indulgences à tous les fidèles qui feront des aumônes aux frères Prêcheurs de Toulouse pour bâtir l'église et le cloître. Mais je croirais que c'est en vue de l'avenir, qui se préparait avec quelque lenteur, que les religieux avaient demandé et obtenu cette faveur spirituelle. La preuve en est que le chapitre provincial de 1257, tenu à Bordeaux, demanda aux religieux d'aider et de faire aider le couvent de Toulouse. En 1260, on crut que le moment de se mettre à l'œuvre allait venir. Les religieux prirent alors toutes leurs sûretés pour ne pas être inquiétés désormais. Nous avons les lettres datées de cette année, par lesquelles Raymond du Fauga, évêque de Toulouse, confirma la fondation de l'église des frères Prêcheurs dans le jardin appelé de Garrigues, où Foulques, son prédécesseur immédiat, avait posé la première pierre, planté une croix et établi les religieux. Deux ans après, en 1262, Urbain IV donna, en faveur des frères Prêcheurs de Toulouse, une bulle confirmant la fondation de leur couvent par l'évêque de la ville sur la paroisse de la Daurade. En 1265, Clément IV expédia deux bulles : par la première, il confirmait, à l'imitation de son prédécesseur Honorius III, l'établissement des frères Prêcheurs; par la seconde, il confirmait la fondation faite par l'évêque de Toulouse de leur église et de leur couvent sur la paroisse de la Daurade.

Ces actes, s'ils ont une signification, indiquent une prise de possession définitive,

contre tout contrevenant, de l'emplacement du futur couvent des frères Prêcheurs. Cependant, sous les prieurs du couvent après cette date, à savoir : Danés, d'Alais (1265-1267); Pierre Régis, de Fanjeaux (1267-1273); Guillaume Dupuy, de Bordeaux (1273-1276); Hugues Amiel, de Castelnaudary (1276-1278); Raymond, de Caubous

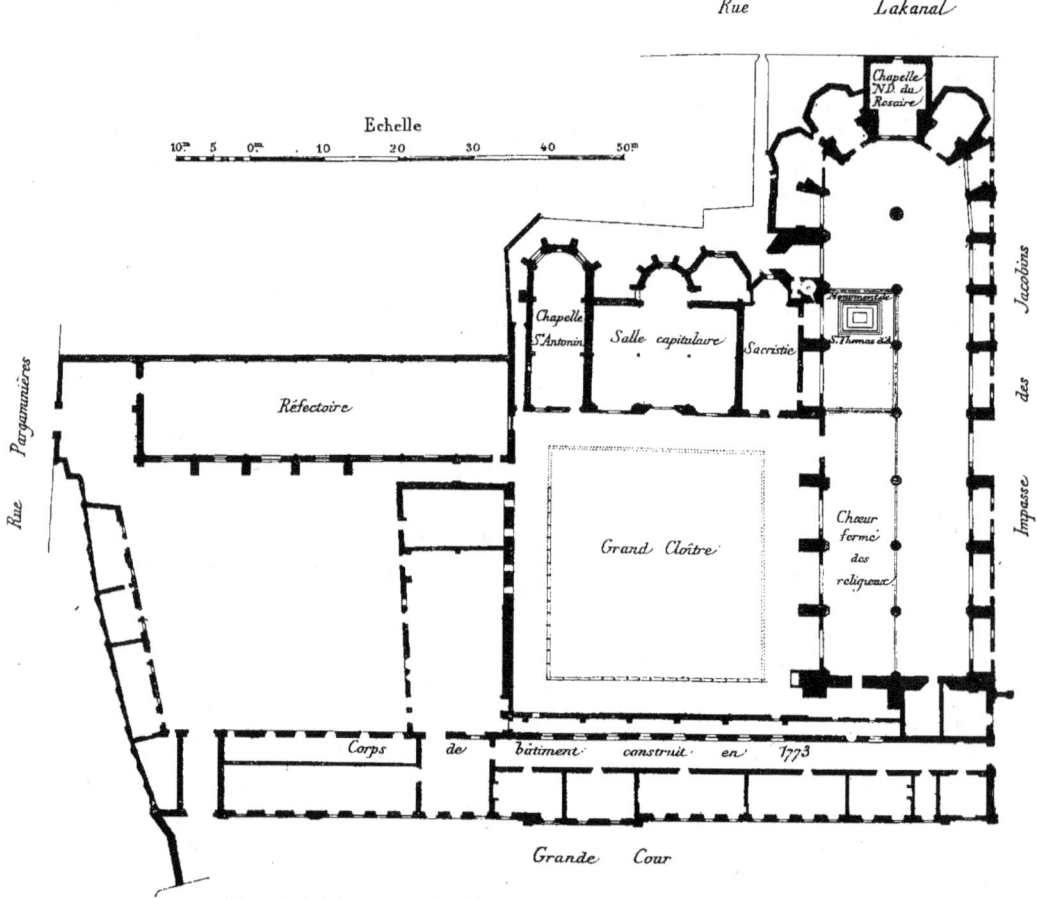

Plan général du couvent des frères Prêcheurs, les Jacobins, à Toulouse.

(Haute-Garonne) (1278-1282) et Raymond Mas, de Toulouse (1282-1284), B. Gui, l'historien du couvent, est muet sur les constructions. Toutefois, il est probable que l'église tout au moins avançait. En 1277, Philippe le Hardi autorisa les religieux à canaliser jusqu'au couvent l'eau d'une source voisine de la ville, pour activer les travaux, ce semble. Bernard Gérauld, de Montauban, prieur en 1284, mais auparavant deux fois provincial (1266-1269, 1276-1281), est appelé par B. Gui « factor operis, » le metteur en train de l'œuvre, peut-être l'architecte. Enfin, le premier

édifice apparaît avec son successeur, Raymond Hunaud de Lanta (Haute-Garonne), prieur de 1285 à 1294. B. Gui écrit : « Tempore prioratus sui, fuit caput ecclesie consumptum cum columpnis de lapidibus molaribus tam dechorum; et prima missa fuit ibidem in altari Beate Marie Virginis sollempniter celebrata per venerabilem virum abbatem Moyssiacensem, dominum Bertrandum de Monte acuto, in festo Purificationis Beate Marie, anno Domini M°CC°nonag°I°. » Alors fut achevé le chœur de l'église dans sa magnificence, avec ses colonnes de pierre. Le 2 février 1292 (n. st.), Bertrand de Montaigut, un ami de l'ordre, abbé de Moissac, y célébra la première messe.

Sous le prieur Raymond Hunaud, par conséquent avant 1294, on commença l'aile principale du couvent à l'ouest, qui compta un grand nombre de chambres, un oratoire et un *hospicium* avec les annexes. L'évêque Hugues Mascaron donna pour cette aile, que B. Gui décore du nom de *Domus episcopalis,* 1,000 livres tournois. Elle fut terminée sous le successeur de Raymond Hunaud, Bernard, de Juzic (Lot-et-Garonne) (1294-1298), plus tard Maître de l'ordre (1301-1304). De plus, on éleva la tour de l'église, on posa la grande cloche de l'Université et on poussa assez loin le nouveau dortoir.

Sous le prieur Arnaud Duprat, c'est-à-dire pendant l'année 1299, toute l'aile allant du sud au nord fut élevée.

Sous le prieur Itier, de Compreignac (Haute-Vienne) (1299-1301), c'est-à-dire dans l'espace de deux ans, la salle capitulaire voûtée fut achevée, l'oratoire compris.

A la Noël de l'année 1303, le réfectoire, beau et spacieux, était terminé. Sous le priorat de Guillaume, d'Aignan (Gers) (1306-1308), on fit trois œuvres principales : 1° la galerie du cloître, du côté de la salle capitulaire, « ex parte capituli. » Il était de marbre « de marboreo » (chapiteaux et fûts de colonnes), et fut terminé avant la Saint-Jean-Baptiste de l'année 1307; 2° la grande maison des écoles, ou salles de cours, donnant sur la terrasse, « magna domus scolarum in solario, » avec la bibliothèque, le tout terminé avant la Noël de cette même année; 3° le cloître pour les séculiers.

Sous Bertrand de Roqueville, prieur de 1308 à 1310, on bâtit : 1° la galerie du cloître s'appuyant sur l'église, « ex parte ecclesie, » terminée avant le 15 août 1309; 2° la galerie du cloître donnant sur le corps principal, « ex parte dormitorii iuxta domum scolarum, » terminée peu après la Saint-Michel (29 septembre) de cette même année; 3° la quatrième et dernière galerie du cloître, terminée peu avant le 25 mars 1310 (n. st.).

En 1314, la grande sacristie fut bâtie.

La chapelle Saint-Antonin est de 1342.

C'est donc dans une période de vingt-cinq ans, de 1285 à 1310, de vingt-neuf ans, en y comprenant la sacristie neuve occupant l'espace compris entre l'église et la salle capitulaire, de cinquante ans avec la chapelle Saint-Antonin, que ce grand œuvre fut mené à sa fin.

Inutile de faire remarquer que l'église avait été commencée avant 1285. Aucun texte ne nous dit à quel moment s'acheva sa façade rehaussée de trois clochetons.

Elle est certainement contemporaine de l'ensemble du monument. Dans la suite, l'église fut l'objet de travaux d'embellissement ; les chapelles furent creusées et couvertes de peintures, par exemple. Mais j'arrête aux premières années du quatorzième siècle la partie historique de cette notice pour présenter dans leur originalité primitive les parties du couvent qui restent.

II.

Le réfectoire, la salle capitulaire, le cloître, l'église offrent un même caractère de grandeur et de sévérité. Toute leur beauté est, à proprement parler, dans l'architecture. On ne trouve pas ici la richesse, le luxe de détail, la profusion de sculptures que nous admirons dans les constructions abbatiales. Il ne faut pas en demander à l'art la raison : elle est d'un ordre tout moral. C'est dans les abbayes que le luxe avait trouvé un refuge, on le sait. Parmi les ordres mendiants, les frères Mineurs et les frères Prêcheurs surtout réagirent contre une invasion inquiétante de l'art dans l'austérité traditionnelle. Le chapitre provincial tenu à Narbonne en 1243 recommanda la simplicité la plus grande dans le mobilier des églises dominicaines ; les travaux sur bois faits au tour furent défendus par celui de Toulouse en 1249 et les constructions somptueuses par celui du Puy en 1251 et celui de Béziers, en 1261. Les sculptures, les peintures, les mosaïques devaient être bannies. De là les formes sévères de l'architecture dominicaine qui, au treizième siècle du moins, rejeta les ornements inutiles, qualifiés dans les Actes des chapitres de *curiositates et superfluitates*. L'architecture doit se suffire. Aux Jacobins de Toulouse, elle présente une majesté saisissante.

Les matériaux employés furent la brique, le marbre et la pierre. Le monument contient une masse colossale de briques.

Le réfectoire[1] forme une vaste salle rectangulaire d'une longueur de 49^m80[2] sur 12^m55 en largeur. Sept arceaux de briques à arête légère supportent une voûte de bois et s'appuient sur une colonnette engagée.

Le cloître, carré de 40^m85 de côté (grand côté), était une galerie couverte d'une charpente à appentis sur une largeur de 5^m22 et bordée de dix-huit arcades à jour, dont deux colonnes à fûts de marbre surmontés d'un chapiteau de marbre formaient les supports ; à la neuvième arcade quatre colonnes de même ; à l'angle, pilier en briques rehaussé de quatre colonnes. Il ne reste du cloître que le côté parallèle à la salle capitulaire, celui-ci entier, et le côté parallèle à l'église qui a perdu trois arcades. Chapiteaux gothiques, marbre sculpté, têtes humaines accompagnées de feuillages, têtes d'animaux, animaux, oiseaux, fleurs de lys héraldiques, feuillages. Le chapiteau le plus ouvragé est celui de la neuvième arcade, côté parallèle à l'église.

La salle capitulaire forme un rectangle dont le grand côté est parallèle à la seule

[1]. La ville de Toulouse vient de s'en emparer ; entrée rue Pargaminières.
[2]. On a exprimé les mesures par le mètre et le centimètre, pour une plus grande intelligence. Les architectes du moyen âge les exprimaient par le pied, dont la valeur était de 296 millimètres.

galerie du cloître qui nous soit parvenue entière. Au côté opposé, dans l'axe de la porte, se creuse un oratoire ou chapelle à sept pans, avec voûte en coquille ; six voûtes d'arêtes, retombées reposant sur colonnettes engagées, deux piliers hexagones en pierre supportant ces voûtes. Aux clés de voûte, armes d'Arnaud de Villar, qui donna 800 livres tournois pour la construction de la salle capitulaire : d'argent à trois

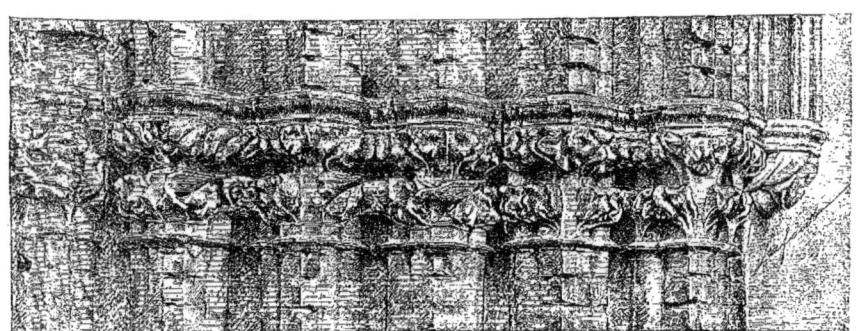

Chapiteaux des colonnettes du portail de la salle capitulaire des Jacobins.

peaux de gueules. Longueur, 19ᵐ47 ; largeur, 13ᵐ16. L'ensemble est d'une rare élégance. La porte à six rangs de colonnes, ouvrant sur une des galeries disparues du cloître, présente des chapiteaux sculptés, feuillages et oiseaux. Le terrain a été exhaussé de 1 mètre environ. Deux grandes baies, aujourd'hui aveuglées en partie, éclairent la salle.

La chapelle Saint-Antonin, contiguë à la salle capitulaire, était une chapelle funéraire, que Dominique Grima, frère Prêcheur, mort évêque de Pamiers, fit élever en 1342. Elle contenait vingt-quatre tombes, dont six pour les chanoines de Pamiers. Longueur : 20ᵐ65 centimètres, largeur : 7ᵐ10 centimètres, hauteur : 10ᵐ40 centimètres sous clef ; deux travées ; abside pentagonale ; clefs de voûte, première travée, écu de France ; seconde travée, un évêque portant la robe de moine, Dominique Grima ; troisième travée, armes de Pamiers. Peintures à la voûte : le Christ en majesté, bénissant, accosté des quatre évangélistes et accompagné des vingt-quatre vieillards de l'Apocalypse. Peinture des travées : anges d'un grand caractère, qui chantent et qui jouent de divers instruments de musique, viole, cornemuse, cythare, orgue ; fenestrage bleu fleurdelisé d'argent, inscriptions, arcatures trilobées au nombre de vingt par travée, quarante sujets de la vie de saint Antonin de Pamiers, dont quatorze sont encore visibles ; au-dessus de la porte d'entrée, trois arcatures ogivales ; au milieu, saint Antonin, tenant une palme et un livre ; à droite, saint Dominique, l'étoile au front, tenant un lis et un livre ; à gauche, saint Pierre de Vérone, tenant une palme et un livre ; aux extrémités, deux grands quatrelobes, contenant des écussons aux armes de Pamiers. A l'entrée, au-dessus de la porte, on voit sculptées les armes de Pamiers. M. Rouillard a relevé une partie des peintures.

L'église est la partie la plus belle, la plus grandiose, la plus originale de l'ancien couvent des Jacobins. Elle est établie sur plan parallélogrammatique, terminé par un chevet pentagonal; longueur totale, 72m50 (nefs, 63m18; chœur, 9m32); largeur, 19m62; hauteur sous voûte, 28 mètres. Le terrain a été exhaussé de plus d'un mètre, ce qui reporte la hauteur primitive des voûtes à 30 mètres environ. L'église est orientée. Le portail, colonnette à quatre rangs et chapiteaux, s'ouvrait à l'extrémité antérieure de la nef de droite et mettait l'église en communication avec le petit cloître ou cloître pour les séculiers dont il a été question plus haut; il se trouve à l'extrémité du couloir par lequel on entre aujourd'hui dans l'église; il est enterré à une hauteur de 2 mètres environ par des remblais faits à deux reprises, au dix-huitième siècle, quand les religieux firent construire le grand corps de bâtiment à l'ouest et à l'époque où l'ancien couvent fut converti en caserne d'artillerie. L'entrée des fidèles par l'impasse dit des Jacobins était sur le flanc de la nef de droite. Les archéologues ne s'entendent pas sur ce point; les uns n'admettent qu'une entrée par le portail s'ouvrant sur le petit cloître. L'église est divisée en deux nefs par sept colonnes ou piliers : hauteur, 19m30; tour, 4m20 et 4m85. La distance qui les sépare n'est pas égale : 7m71 (trois premières travées septentrionales), 7m80 (quatrième travée), 6m22 (cinquième travée), 8m92 (sixième travée). Les six premiers piliers en montant vers le sanctuaire supportent ensemble vingt-deux voûtes d'arêtes, le septième neuf. A mesure qu'on avance, l'effet est saisissant. Chacun des six premiers piliers reçoit huit retombées de voûtes ou nervures, tandis que vingt-six retombées de voûtes, ayant déjà reçu et supportant dix-huit nervures des voûtes s'appuyant sur colonnettes engagées, en tout quarante-quatre retombées, viennent se poser sur le pilier du sanctuaire avec grâce, souplesse et élégance. En ce point, on est étonné, ravi, transporté. Clefs de voûte aux points de rencontre des nervures, écussons armoriés, monogrammes, rinceaux.

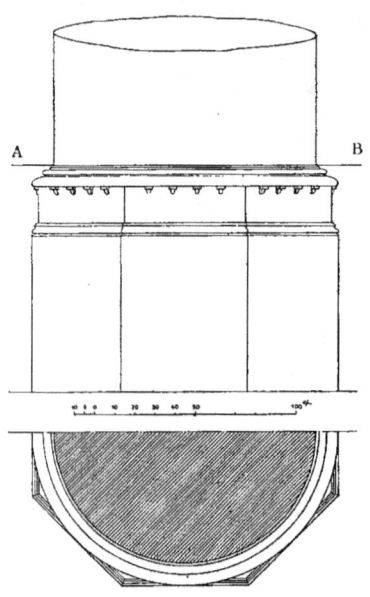

La base des colonnes de l'église des Jacobins, actuellement enterrées jusqu'à la ligne A B.

Sur les côtés latéraux et au chevet s'ouvraient vingt fenêtres (hauteur, 10m40; largeur, 2 mètres), à deux meneaux surmontés de trilobes, que l'on voit encore à la partie supérieure de plusieurs des fenêtres. Sur la façade, deux roses à quatre lobes.

Originairement, dit Viollet-le-Duc, l'église était dépourvue de chapelles. La chaire à prêcher fut d'abord placée à l'extrémité septentrionale de la nef de droite; plus tard, à la hauteur du sanctuaire nef de gauche.

Le chœur des religieux occupait les trois travées septentrionales de la nef de gauche.

La division en deux nefs se réunissant à l'est dans une seule abside se rencontre dans quelques autres églises dominicaines, à Paris, à Agen, à Tours, par exemple;

mais c'est le très petit nombre. Elle se rencontre aussi dans d'autres églises non dominicaines, par exemple celle du prieuré d'Abergavenny, en Angleterre.

L'église est soutenue à l'extérieur par d'énormes contreforts à ressauts et reliés par de fortes arcatures, soutenant le chemin de ronde. Œil-de-bœuf éclairant le chemin de ronde. La toiture abrite ainsi tout l'édifice qui emprunte à cette disposition toute méridionale un vrai caractère de force et de puissance.

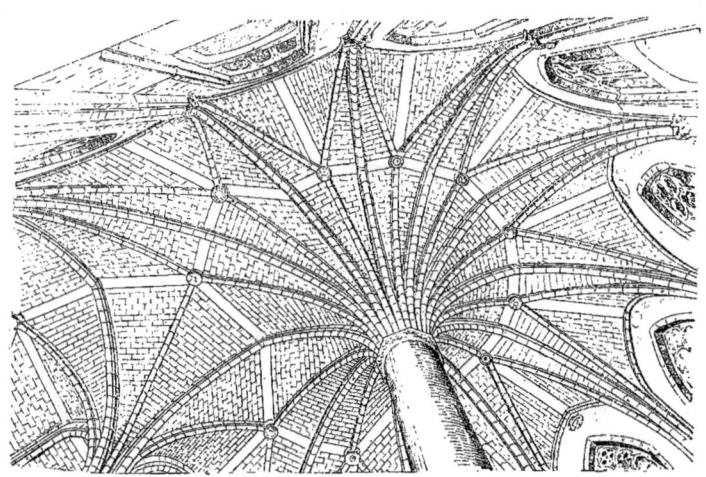

Vue de la voûte autour du pilier du chœur.

Sur le flanc nord de l'église s'élève un grand clocher octogonal reposant sur une base épaisse. « Toute sa construction », dit Viollet-le-Duc, « est de brique, sauf les bandeaux, les gargouilles, les chapiteaux et les pinacles, qui sont en pierre, et les colonnettes de la balustrade supérieure, qui sont en marbre. » Cinq étages; rez-de-chaussée seul voûté; premier étage, « compris entre le dessus de la voûte et la corniche du vaisseau, » seul plus élevé que les quatre autres qui sont d'une hauteur égale; retrait d'un étage à l'autre, 0m08 à l'intérieur. Sur chaque face de l'octogone, premier étage, arcades jumelles aveugles; aux autres étages, arcatures ajourant l'intérieur et fermées par des imbrications à angles droits au sommet. Hauteur, 44 mètres. Escalier accolé jusqu'à la hauteur de la corniche de l'église; de là au sommet on montait par des échelles.

A l'ouest, façade masquée aujourd'hui par la construction du dix-huitième siècle. Cette façade est couronnée par une galerie très décorative : vingt-six arcatures à colonnes de marbre, divisées en deux parties égales, à l'axe de la voûte de l'église, par un clocheton octogonal; sur chacun des côtés autre clocheton octogonal. Chaque clocheton est percé de fenêtres ogivales, une fenêtre sur chaque face de l'octogone.

<div style="text-align:right">C. Douais.</div>

BIBLIOGRAPHIE.

1° Bibliographie générale.

GOLNITZ, *Ulysses Belgico-Gallicus*. In-12. Lyon, 1632. Trad. dans *Revue des Pyrénées*, t. V. 1893.
CATEL, *Mémoires de l'histoire du Languedoc*, pp. 147, 172, 148. In-fol. Toulouse, 1633.
RECHAC, *La vie du glorieux patriarche Dominique... avec la fondation de tous les couvents*, pp. 669 et suiv. Petit in-4°. Paris, 1647.
Fonds DOAT, Bibl. nat., t. LXXIII, fol. 388, 390, 394, 396, 399, 400.
D. MARTÈNE et D. DURAND, *Voyage littéraire*, II, p. 48. In-4°. Paris, 1717.
QUÉTIF et ECHARD, *Scriptores ordinis Praedicatorum*. 2 vol. in-fol. Paris, 1719. T. Ier, p. 1 et suiv. *Vie de saint Dominique*.
LABAT, *Voyages du P. Labat de l'ordre des FF. Prescheurs en Espagne et en Italie*, II, pp. 13-16. In-12. Paris, 1730.
D. VAISSETE, *Histoire générale de Languedoc*, édit. originale (5 vol. in-fol.), t. III, p. 276; édit. Privat (15 vol. in-4), t. VI, pp. 468, 469.
MAMACHI, *Annales ordinis Praedicatorum*. In-fol. Rome, 1756 (t. Ier, seul paru).
RAYNAL, *Histoire de la ville de Toulouse*, p. 419. In-4°. Toulouse, 1759.
NODIER, TAYLOR et CAILLEUX, *Voyages pittoresques... dans l'ancienne France* (vues). In-fol. Paris, 1733.
Anonyme, *La Mosaïque du Midi*, III, 75. In-4°. Toulouse, 1839. (Vue de la Tour.)
MONTALEMBERT, *Du vandalisme et du catholicisme dans l'art*, p. 47. In-8°. Paris, 1839.
DUMÈGE, *Histoire des institutions de la ville de Toulouse*, IV, pp. 209-214. 4 vol. in 8°. Toulouse, 1846.
KING, *Études pratiques tirées de l'architecture du moyen âge en Europe*. T. Ier, Eglises. (Plan, élévation, coupe.) In-4°. Paris, 1847.
VILLARD DE HONNECOURT, *Album*. In-4°. Paris, 1858.
ROSCHACH, *Musée de Toulouse, Catalogue des antiquités*, pp. 261-268. In-8°. Toulouse, 1865.
RIVIÈRES (baron de), *L'archéologie à l'exposition toulousaine de 1865*. In-8°, 1865.
POTTHAST, *Regesta Pontif. Romanorum*, 5402. In-4°. Berlin, 1874.
DOUAIS, *Acta capitulorum provincialium in provincia Provincie ordinis fratrum Predicatorum* (1239-1302). In-8°. Toulouse, 1893.
BALME (R. P.), *Cartulaire ou histoire diplomatique de saint Dominique*. In-8°. Paris. (En cours de publication.)

2° Bibliographie spéciale.

GUILHEM PELHISSO, *De empcione et adquisicione secundi loci fratrum Predicatorum Tholose*. Biblioth. de Toulouse, ms. 490, fol. 112, — fol. 115.
B. GUI, *Fundatio conventus Tholosani, Priores in conventu Tholosano*. Biblioth. de Toulouse, ms. 490, fol. 116 et suiv. Publié en partie par D. Martène, *Amplissima collectio*, VI, 456-463. Seconde édition donnée par B. Gui lui-même, Biblioth. de Bordeaux, ms. 780.
PERCIN, *Monumenta conventus Tolosani ordinis F. Praedicatorum*. In-fol. Toulouse, 1693.
VIOLLET-LE-DUC, *Dictionnaire d'architecture*, art. *Architecture*, t. I, 299 (plan linéaire du monument); art. *Clocher*, t. III, 394 (vue perspective, quart du plan de l'étage supérieur, détail du dernier étage). In-8°, 10 vol. Paris, 1868.
LACOINTA, *L'Église, les Jacobins et les Facultés*. In-8°. Toulouse, 1854.
MANAVIT, *Notice historique sur l'église des Dominicains de Toulouse*, dans *Mémoires de la Société archéologique du Midi de la France*, t. VII, pp. 109 et suiv. (Plan linéaire de l'église.)

LEBLANC (du Vernet), *Notice sur le couvent des Jacobins de Toulouse*. (Petit plan du monument, église, cloître, salle capitulaire, réfectoire.) In-12. Toulouse, 1865.

CARRIÈRE, *Les Jacobins de Toulouse*. In-8°. Toulouse (sans date). Plan linéaire.

DOUAIS, *Bulletin de la Société archéologique du Midi de la France*, 1891-1892, pp. 92, 93.

CAYLA et CLÉOBULE (Paul), *Toulouse monumentale et pittoresque*, Église des Jacobins, p. 15. In-4°. Toulouse (sans date). (Vue de la tour et vue extérieure de la salle capitulaire.)

ROUILLARD, *Les peintures de la chapelle Saint-Antonin dans l'ancien couvent des Jacobins de Toulouse*, dans *Mémoires de la Société archéologique du Midi de la France*, t. XIV, pp. 509-917. Dessin du Christ.

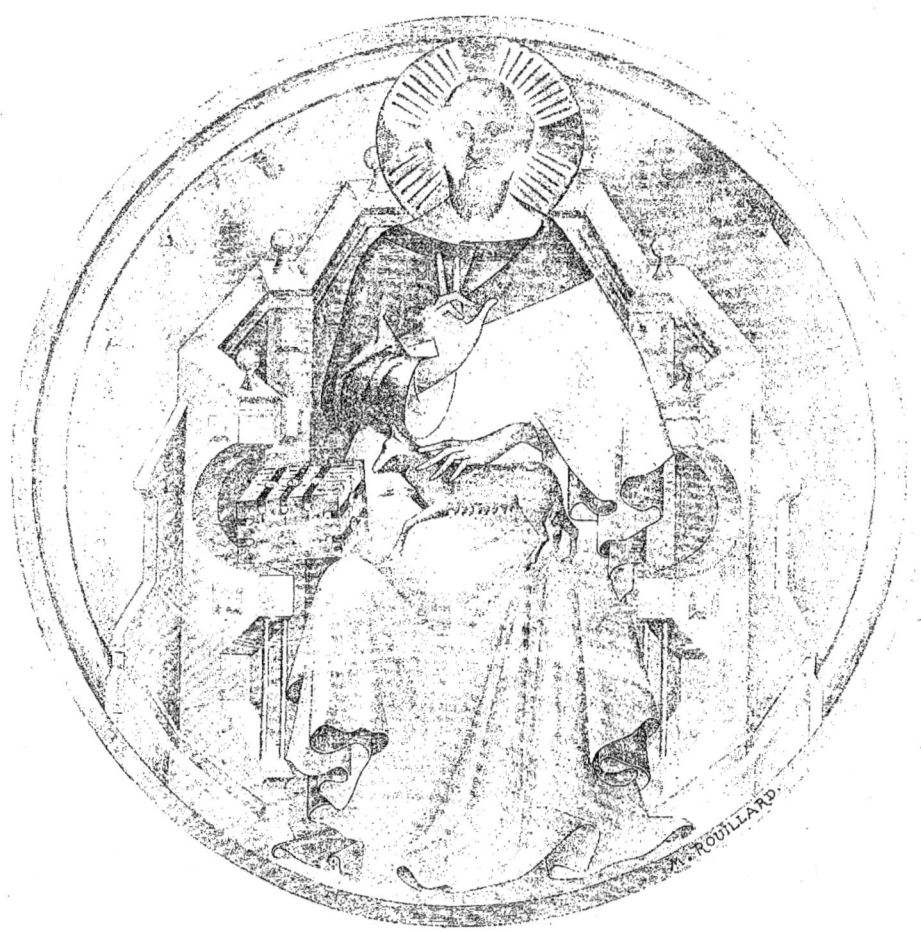

Christ de la chapelle Saint-Antonin. (Jacobins de Toulouse. Dessin de M. Rouillard.)

Fresque du plafond du cabinet du château de Pibrac.

LA SCULPTURE SUR BOIS DANS LE TOULOUSAIN

Premier article. — (Planches VIII a X.)

LES BOISERIES DU CHATEAU DE PIBRAC

Il faut avouer que de tous les ateliers où l'on a travaillé le bois celui de Toulouse est le moins familier aux curieux de Paris, a écrit M. de Champeaux dans son ouvrage *Le Meuble*[1]. M. Bonnaffé, dans ses remarquables études sur *le Meuble en France au XVIe siècle*[2], signale aussi la pauvreté de renseignements sur cette *École toulousaine* dont les deux auteurs admettent l'existence à côté des Écoles bourguignonne, lyonnaise, etc., plutôt à cause d'une vieille tradition que sur des témoignages bien certains.

Le souvenir et la légende de Bachelier se sont imposés à tous deux. M. de Champeaux a admis sans discussion des attributions données au hasard par les anciens archéologues de la région; il parle même d'une œuvre authentique de Bachelier dans la cathédrale de Rodez : c'est de la clôture du chœur commencée sous François d'Estaing qu'il s'agit; mais on n'a aucun renseignement à son sujet, et, de plus, ce n'est pas une boiserie[3]. M. Bonnaffé s'est renseigné auprès de M. Roschach, qui l'a mis au courant de notre ignorance au sujet du « style Bachelier ».

Cette première cause d'erreurs éliminée, il faut en signaler une seconde. Dans la très remarquable collection Soulages, qui a longtemps fait l'ornement de Toulouse et qui se voit aujourd'hui au South Kensington Museum, figurent nombre de meubles désignés comme toulousains (œuvre de Bachelier naturellement), deux entre autres[4] qui se font remarquer par la prodigalité des incrustations de nacre et d'ivoire. Le type « travail toulousain » a été fixé d'après ces spécimens. Mais il se trouve justement que parmi les meubles existant encore dans notre ville ou aux environs

1. *Le Meuble*. Quantin, édit., t. I, p. 254.
2. Librairie de l'Art, 1886.
3. C'est une très curieuse maquette *en bois*, qui est cause de cette erreur.
4. Nos 690 et 691 du Catalogue, London, Chapman and Hall, 1856.

on n'en pourrait guère signaler avec ces incrustations de nacre; seule la collection Chastenet en possédait un hors de pair. D'autre part, il faut remarquer que la collection Soulages avait été formée autant en Italie ou en Espagne qu'en France.

On ne saurait donc adopter la détermination du style *Meuble toulousain* que sous bénéfice d'inventaire, et, cet inventaire, nous allons essayer d'en réunir les matériaux.

Il y a quarante ans ils étaient assemblés; les collections *Soulages, Dumège, Barry, Latour, de Chastenet, de Reyniès, Chambert*, formaient un ensemble digne d'une capitale de l'art. On peut en juger par le catalogue d'une Exposition qui eut lieu en 1858, catalogue rédigé par le fin connaisseur Edw. Barry.

Boiseries du cabinet du château de Pibrac.

Toulouse a eu le tort de laisser disperser la plupart de ces trésors. Depuis, diverses Expositions, notamment celle de Géographie en 1884 et celle de 1887, ont révélé des morceaux intéressants.

Nous nous efforcerons de publier le plus grand nombre possible de reproductions, afin que les savants spécialistes puissent établir une opinion définitive sur l'École toulousaine. Suivant l'excellente méthode de M. Bonnaffé, nous commençons par les boiseries encore en place qui permettent de déterminer le goût propre à la région.

Il nous faut laisser de côté le style dit *François Ier* dont nous ne possédons aucun spécimen important; le temps n'est plus où il était permis de faire sculpter les boiseries de Saint-Bertrand de Comminges ou de Sainte-Marie d'Auch dans l'atelier de Bachelier. C'est par le style dit *Henri II*, qui apparaissait déjà avant la fin du règne de François Ier, que nous débuterons, et on ne saurait trouver plus excellent morceau que cette boiserie encore en place dans le réduit nommé *Cabinet des Quatrains,* au château de Pibrac.

Ce château, reconstruit en 1540, offre probablement le type le plus ancien du « style toulousain » de la Renaissance; c'est du moins ce que j'ai essayé d'établir dans mes « Recherches sur l'architecture à Toulouse à l'époque de la Renaissance [1] ».

La boiserie est naturellement postérieure de quelques années au bâtiment. Le cabinet occupe le premier étage d'une tour d'angle. Ce retrait avait été décoré avec

[1]. Privat, 1890. (Extrait de la *Revue des Pyrénées et de la France méridionale.*)

recherche; les murs montrent encore les linéaments à peine visibles de peintures très délicates. Ces petits panneaux, séparés par des cariatides, sont placés au-dessus du dossier d'un banc fixe; le panneau central s'ouvre seul dans une petite cavité ménagée dans la courbure de la tour. Des vandales ont, il y a quelques années, arraché et volé deux statuettes. Sur la paroi correspondante, à gauche de l'entrée, une petite étagère est aussi ornée de panneaux plus simples; là encore les cariatides ont disparu. Nous ne possédons rien dans le Midi de plus fin que cette charmante petite boiserie en noyer clair relevé d'ors discrets. Cariatides et panneaux sont d'une fantaisie et d'un goût achevés, rien de banal, rien du meuble courant. Le travail est extrêmement fin, peut-être trop ténu. Il est aisé, en le comparant aux sculptures si connues des hôtels Molinier (rue de la Dalbade, 22), et Burnet (rue du Vieux-Raisin, 32), de reconnaître le même goût naissant, sobre et contenu à Pibrac, débordant et moins pur sur la pierre sculptée quelques années plus tard.

Nous tenons donc un point de départ. Dût-on admettre que l'œuvre ne soit pas d'un artiste toulousain, il faut reconnaître son influence sur le style local que nous allons voir se développer rapidement et adopter pour longtemps les cariatides comme motif dominant.

<p align="right">J. DE MALAFOSSE.</p>

Fresque du plafond du cabinet de Pibrac, d'après un dessin du vicomte du Faur de Pibrac.

Frise romaine, Martres-Tolosane, Musée de Toulouse. Dessin par H. de Calmels.

GUY DU FAUR DE PIBRAC[1]

Les siècles d'effervescence sont féconds en hommes. Ils développent et fortifient les caractères, mûrissent la raison, exaltent les sentiments et ouvrent aux esprits des horizons larges et nouveaux. Quelques-uns de ces hommes de rare mérite se formèrent, au seizième siècle, dans la province toulousaine si agitée. Guy du Faur de Pibrac, orateur éloquent, ambassadeur habile et persuasif, magistrat d'une haute autorité, humaniste et poète, manifesta par ses talents divers la riche organisation des esprits de ce temps.

Telle était cependant l'activité fiévreuse de ses contemporains, aiguillonnés sans cesse par les événements et les luttes, que son ami de Thou, consacrant à sa louange un passage de ses Mémoires, lui reprochait de s'abandonner à l'indolence : « Pibrac était d'une probité incorruptible, d'une piété sincère, plein de zèle pour le bien public, bien fait et de bonne mine, d'une éloquence douce et insinuante; il avait le cœur élevé, l'âme généreuse, de l'agrément et de la douceur dans l'esprit; il écrivait en latin avec élégance et ne manquait pas de talent pour la poésie française; il ne lui manquait qu'un peu plus d'action et de vivacité; il n'avait jamais pu vaincre sa paresse naturelle. »

Le portrait du poète homme d'État rendrait ces lignes inutiles. Tout son caractère se peint dans ses traits empreints de fermeté sans doute par le front haut, serré aux tempes, mais plus encore d'un esprit fin et avisé, maître de lui-même, indulgent et serein dans sa claire vue des choses humaines. On n'y voit nulle trace de passion sectaire, comme sur tant d'autres visages de ce temps. En effet, bien qu'il fût pieux catholique et bien qu'il eût écrit, pour faciliter, il est vrai, l'accession

[1]. Chaque fois que les monuments nous en fourniront l'occasion, l'Album publiera une notice sur un personnage du Midi toulousain, avec reproduction d'ancien portrait.

du duc d'Anjou au trône de Pologne, une sorte d'apologie de la Saint-Barthélemy, les ligueurs de Toulouse l'accusèrent de complaisance pour ceux de la nouvelle religion. Il demeura fidèle au Roi ; c'était l'être à l'État et à la France. « Ce bon M. de Pibrac », disait Montaigne ; ce sage Montaigne, devait dire Guy du Faur de Pibrac.

L'indolence d'un homme du seizième siècle serait une singulière agitation à l'égard de bien d'autres. La vie du chancelier de Pibrac le peut montrer.

Il naquit en 1526, quatrième fils de Pierre du Faur, président au Parlement de Toulouse, et de Causide Doux, qui avait apporté en dot à son mari la seigneurie de Pibrac. Il étudia le droit à Toulouse et à Paris, suivit au retour les leçons de Cujas, et partit pour l'Italie, avec Pierre Bunel, qui l'avait dirigé dans l'étude de la rhétorique, afin d'entendre à Padoue les enseignements d'Alciat. De retour à Toulouse à l'âge de vingt-deux ans, il se signala au barreau où ses lectures publiques attiraient un grand nombre d'auditeurs. Il fut nommé bientôt conseiller au Parlement, puis, à l'âge de vingt-neuf ans, juge mage de Toulouse. Peu après son mariage avec Jeanne de Custos, il représenta le tiers état de la sénéchaussée de Toulouse aux états généraux convoqués à Orléans par Charles IX. Catherine de Médicis discerna ce jeune magistrat qui conciliait habilement le respect dû au souverain avec les intérêts de ses commettants. Elle résolut dès lors de l'employer, et elle le délégua avec Saint-Gelais et du Ferrier comme ambassadeur au concile de Trente. Il y parla avec hardiesse, et, sauf un voyage à Toulouse pour assister à la naissance d'un de ses enfants et un court séjour à Venise, il y demeura jusqu'à la clôture de l'assemblée. A son retour à Paris, il fut, en récompense de ses services, nommé avocat général au Parlement en 1565, puis conseiller d'État en 1570.

Il revint chercher en Languedoc repos et paix en 1573, et c'est dans le printemps de cette année qu'il écrivit, dans l'élégant cabinet de la tourelle occidentale du château de Pibrac qu'avait bâti son père, le poème français de la *Vie rustique,* inspiré par la lassitude de la Cour et surtout des luttes qui déchiraient le royaume. Il composa aussi les cinquante premiers quatrains qui furent publiés l'année suivante, et qui, avec les soixante-seize autres, devinrent le manuel d'éducation des jeunes gentilshommes. C'était le premier traité de morale qui paraissait en français. La concision piquante de la forme en fixait les maximes dans la mémoire ; l'excellence des préceptes universels si pleins et si brefs, le souffle d'honnêteté qui les anime expliquent leur succès prodigieux.

Catherine donna Pibrac à son fils préféré lorsqu'il alla prendre possession du trône de Pologne. Mais dès que le duc d'Anjou apprit la mort de Charles IX, il s'empressa de revenir en France. Pibrac s'enfuit avec lui ; mais poursuivi par les seigneurs qui l'accusaient d'avoir conseillé le départ du roi, il échappa d'abord en se cachant dans les bois, en s'enfonçant même un jour dans une mare jusqu'aux épaules, fut atteint par eux, leur reprocha, sans se déconcerter, d'être la cause de tous les maux de leur pays, et réussit enfin à joindre Henri III à Vienne. Il trouva la France en feu, conseilla la paix, fut un des négociateurs de l'édit de Poitiers et devint président à mortier au Parlement de Paris.

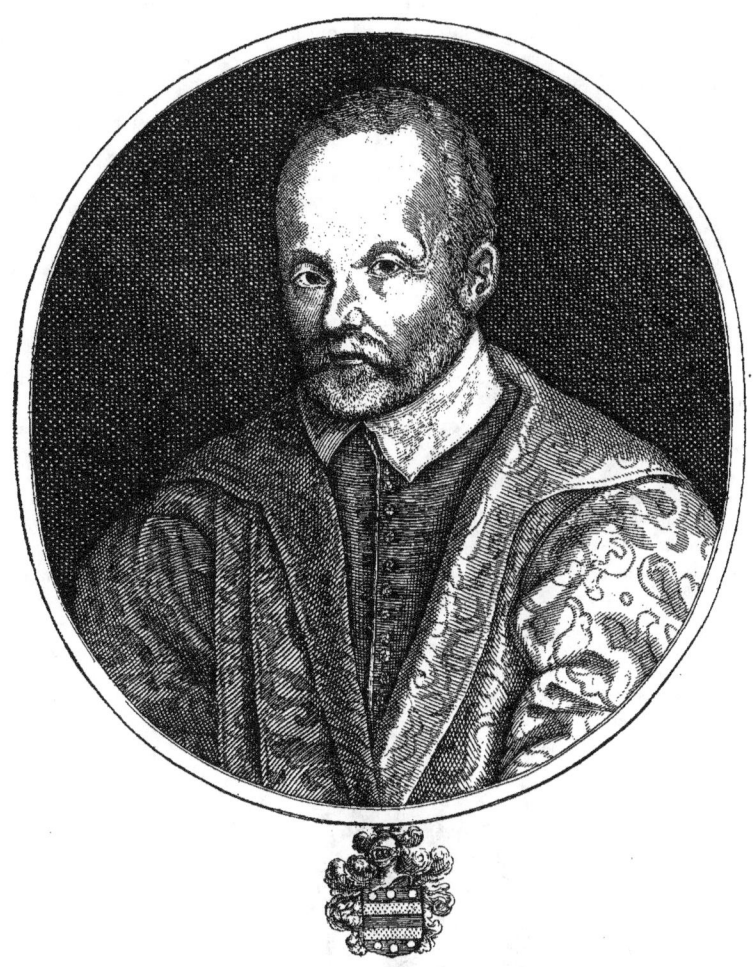

GUY DU FAUR DE PIBRAC

D'après une gravure de la fin du dix-septième siècle; exemplaire unique appartenant à M. le Comte du Faur de Pibrac.

En octobre 1577, Catherine se rendit en Languedoc avec Paul de Foix, La Mothe-Fénelon et Pibrac pour calmer l'agitation inquiétante qui s'y manifestait, sous le prétexte de ramener sa fille Marguerite au roi de Navarre. Les deux reines furent reçues magnifiquement au château de Pibrac, et c'est pendant cette visite que le châtelain, subissant, comme tant d'autres, l'irrésistible charme de la jeune reine, se laissa envahir par une passion qui troubla le reste de sa vie. Il négocia la paix de Nérac et fut accusé d'avoir favorisé les huguenots pour plaire à Marguerite, alors en bons termes avec son mari. Il la suivit en Béarn en qualité de son chancelier; puis il accompagna le duc d'Alençon en Brabant où les habitants l'appelaient pour se soustraire au joug espagnol, mais que le jeune prince découragea bientôt par sa faiblesse plus encore que par ses violences irréfléchies. Pibrac, rentré à Paris, se consolait avec ses livres, entre David et Sénèque, lorsqu'il y mourut dans les bras d'un de ses frères le 27 mai 1584. Il fut enterré aux Grands-Augustins.

<div style="text-align: right;">Jules de Lahondès.</div>

BIBLIOGRAPHIE : Charles Pascal, *Vie de Pibrac* (en latin), 1584; traduction en français par Guy du Faur, 1617. — Lépine-Granville, *Mémoires sur la vie de M. de Pibrac*, avec pièces justificatives, lettres amoureuses et les quatrains ; Amsterdam, 1761. — Mayer, *Discours sur la vie de Pibrac*; Londres, 1778. — Scévole de Sainte-Marthe, *Éloges*, t. III. — Soulier et Blanchard, *Éloges des présidents au Parlement de Paris* : de Thou, d'Aubigné, Et. Pasquier. — Du Vair, *Traité de l'éloquence française*. — Colletet, *Histoire des poètes français*; — *Histoire de Languedoc*. — Biographie toulousaine : *Gui du Faur de Pibrac*, par Th. Huc, *Revue de l'Académie de Toulouse*, 1856. *Pibrac*, par le comte de Pibrac. Toulouse, 1882. — Feugères, *Caractères et portraits*. — *Nouvelle biographie générale*, 1862, t. XL. — Hector de la Ferrière, *Marguerite de Valois;* — *Revue des Deux-Mondes*, octobre 1884; — de Guilhermy, *Inscriptions de Paris*, 1,409.

PORTRAITS: Un portrait peint à l'huile sur panneau, au Musée de Versailles; un autre au château de Pibrac; deux portraits gravés par Léonard Gautier, datés l'un de 1584, l'autre de 1617 ; un portrait gravé par Rabel et une dizaine d'autres portraits gravés; médaille de bronze, à la bibliothèque nationale. *Magasin pittoresque*, 1873, p. 335.

Marbre Gallo-Romain, Martres-Tolosane, Musée de Toulouse. Dessin d'H. de Calmels.

Frise romaine de Valcabrère (H.-G.), Musée de Toulouse. Dessin de H. de Calmels.

UN ÉMAIL DE LIMOGES

AU MUSÉE SAINT-RAYMOND DE TOULOUSE

(Planches XI et XII.)

Le nouveau Musée Saint-Raymond, le Cluny Toulousain, montre dans une vitrine de la salle de la Renaissance un plat ovale en émail peint de Limoges, de 0^m50 sur 0^m39, qui figure pour la première fois dans le catalogue du Musée de 1800. On n'en connaît pas la provenance.

Le sujet, enlevé en blanc sur fond bleu foncé rehaussé d'or, avec de légers tons rosés dans les carnations, représente le *Jugement de Pâris* d'après la composition de Raphaël et la gravure de Marc-Antoine. Vasari a signalé l'enthousiasme de Rome lorsque le burin expressif et savoureux du hardi graveur fit connaître le superbe dessin à la plume qui n'avait pas encore quitté le portefeuille du maître d'Urbin. *Ne stupi tutta Roma*, dit-il. C'est l'une de ses créations où se mélange avec le plus d'incomparable élégance la correction et le sentiment, la noblesse et la suavité. Le berger Pâris donne la pomme à Vénus que l'Amour vient caresser; la fière Junon le menace de la main, Minerve ressaisit sa tunique avec un geste et une attitude d'une souveraine grandeur. Au-dessus du groupe, Apollon conduit à travers le zodiaque le char du Soleil; Saturne soutient sur une draperie flottante Jupiter armé de sa foudre, que l'ovale du plat n'a pas permis de reproduire; sur les côtés, le Scamandre, le Rhésus et le Granique qui s'échappent du mont Ida, et la bergère Ænone, dédaignée, assise avec ses compagnes, équilibrent et complètent cette riche composition.

Sur la bordure courent et gambadent dans d'élégants rinceaux des sirènes, des égipans et des faunes jouant de la trompette et portant des masques scéniques.

Au revers, un guerrier drapé à l'antique est debout sous un pavillon de tenture surmonté d'une tête ailée et de vases de fleurs; des cerfs ailés soutiennent à droite et à gauche des branches de laurier et deux urnes s'épanchent à côté d'eux. Au-dessous deux sphinx femelles, dont les queues se recourbent et se joignent, portent des bannières.

La bordure est simplement ornée de rinceaux largement enroulés.

De légères ramures d'or courent avec grâce sur le fond bleu et garnissent entièrement la gorge. L'intérieur du zodiaque est rehaussé de paillon.

Le catalogue du Musée attribue ce plat superbe à Léonard Limousin. Le célèbre émailleur a signé presque tous ses ouvrages, et celui-ci ne porte pas de signature. L'attribution toutefois ne semble pas téméraire. Léonard (1505-1575?) avait introduit la fabrication de la vaisselle de parade en peinture d'émail sur cuivre, qui prit même bientôt un caractère trop industriel. Son dessin précis, un peu maniéré, selon le goût de l'école de Fontainebleau, sa touche fine, ses carnations limpides, son habileté et son goût spirituel dans l'emploi de l'or, l'effet général clair et harmonieux de ses émaux se retrouvent dans le plat du nouveau Musée. Il reproduisit souvent les sujets peints ou dessinés par Raphaël; ainsi, pendant qu'il était à Fontainebleau, les scènes de la vie de Psyché. Il a signé ce même sujet du *Jugement de Paris* d'après Raphaël, en grisaille aussi avec fond bleu de ciel, sur un plat du Musée de Cluny daté de 1562, dont le revers montre un buste de femme dans un encadrement en camaïeu. Il fut le premier qui sut tirer d'admirables ressources de ce genre de peinture, et il était doué d'une grande facilité pour s'assimiler la manière des maîtres.

Pierre Courtois a traité aussi le *Jugement de Paris* sur un plat du Musée de Vienne, mais d'après un dessin de Jules Romain, qui répondait mieux à sa facture vigoureuse et heurtée.

On voit dans la même vitrine un autre plat en émail, représentant Moïse et Aaron, d'une coloration vibrante mais d'un dessin inférieur. Il fut enlevé du château de Pibrac par l'armée révolutionnaire qui s'était formée à Toulouse, ainsi que les plus beaux meubles qui ornaient cet artistique manoir. L'arrière-grand-père de M. le comte de Pibrac qui consacre sa vie à la restauration du château réclama vainement, en 1805, au préfet de Toulouse, cet unique témoin de la magnificence du mobilier familial.

La peinture d'émail qui se substitua peu à peu, à partir des dernières années du quinzième siècle, aux émaux incrustés, champlevés ou cloisonnés, consiste à étendre avec le pinceau ou parfois avec la spatule, sur le métal ou sur une couche d'émail dont il est préalablement enduit, des couleurs vitrifiables, opaques ou translucides, facilitant la fusion des nuances et le plus ou moins de relief, selon l'effet à obtenir.

Les émailleurs imitèrent ainsi les peintres verriers dont l'art avait pris un grand essor à Limoges dans le quinzième siècle, et qui avaient substitué de même la peinture sur verre émaillée par la cuisson aux mosaïques de verre teint dans la masse des vitraux du haut moyen âge.

Comme l'art des peintres verriers, celui des peintres émailleurs est essentiellement français, de même que l'avait été celui des verriers et des émailleurs primitifs.

<div style="text-align:right">Jules DE LAHONDÈS.</div>

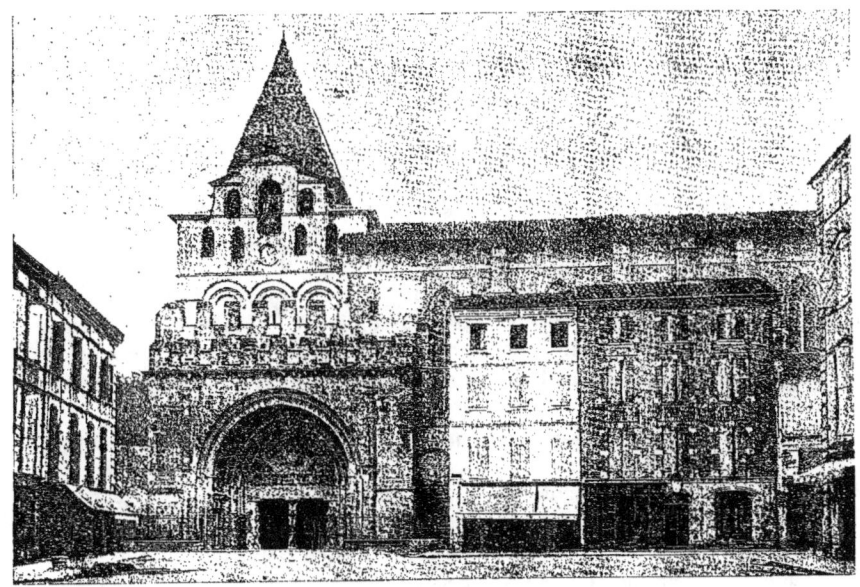

Fig. 1. — L'église abbatiale de Saint-Pierre à Moissac, Tarn-et-Garonne.

ABBAYE DE SAINT-PIERRE A MOISSAC

(Planches XIV a XX.)

L'accord n'est point fait entre les historiens sur les origines de l'abbaye de Moissac. Sa fondation a été tour à tour attribuée à Clovis[1] (en 506), à saint Amand, fils de Serenus, duc d'Aquitaine[2], à Dagobert[3], à Clovis II[4]. Il paraît plus

1. Aymeric de Peyrac, abbé de Moissac, qui a laissé une chronique importante sur l'abbaye qu'il gouverna de 1377 à 1406. D'après lui, Clovis se rendant à Toulouse pour en faire le siège eut, non loin de l'embouchure du Tarn, une vision surnaturelle à la suite de laquelle il voua un monastère au Christ : *Hanc tibi, Christe Deus, rex instituit Chlodoveus.* La tradition locale est restée fidèle à cette croyance. Le fait de la vision était reproduit en mosaïque devant l'autel majeur; les moines faisaient mémoire de Clovis aux heures canoniales, deux cierges brûlaient en son honneur dans le sanctuaire; de plus, une distribution de pain et de vin et la nourriture quotidienne de trois pauvres se continuèrent longtemps en son nom. Le peuple désigne encore le Christ couronné, figuré au tympan du portail, sous ce nom : *Reclovis*, le roi Clovis. Une inscription du cloître portait :

 L'an de grace cinq cent six
 Céans fonda' le roi Clovis

2. *Gallia christiana*, I, col. 59, d'après Mabillon, *Annal. Ord. S^ti Bénédicti*, I, p. 91, Saint-Amand (594-679) devint évêque de Maestricht.
3. Dom Vaissete, *Histoire générale de Languedoc*, II, 19, 638.
4. Abbé de Fouilhac, *Mélanges manuscrits sur le Quercy*, I.

assuré que saint Didier, évêque de Cahors, contribua au milieu du septième siècle à son organisation et à la construction de sa première église¹.

Après plusieurs autres donations, les moines reçurent, en 680 de Nizezius et de sa femme Ermintrude, treize villages situés dans le diocèse de Toulouse. Ce fut là le point de départ d'une prospérité arrêtée par les dévastations des Sarrasins (vers 720), pour reprendre sous Louis le Débonnaire. Les murs furent alors relevés et l'église réédifiée sur un plan plus vaste².

Pépin, roi d'Aquitaine, confirma des privilèges octroyés par son père et les étendit, assurant aux religieux le droit exclusif d'élire leur abbé. Les courses des Normands fournirent une nouvelle occasion de ruine sans diminuer la puissance croissante de l'abbaye; bon nombre de seigneurs étaient devenus ses vassaux et son autorité religieuse s'affirmait dans le Midi, où plus de trente-cinq prieurés et d'importantes abbayes relevaient de sa juridiction.

Dès le huitième siècle, le titre d'*abbé-chevalier* avait été donné par les moines eux-mêmes, en quête de protecteurs, aux ducs ou comtes de Toulouse. Ceux-ci, bientôt les rivaux des abbés réguliers, trafiquèrent de leur charge, la vendirent parfois. Ce double courant d'autorité devint funeste à la paix et à la discipline; la lutte ne se termina que par le retour à la couronne de France du comté de Toulouse. Dès lors, l'abbaye releva directement des rois de France.

Cependant, avec le onzième siècle se produisit une rénovation spirituelle devenue nécessaire, elle vint de saint Odilon, le grand abbé de Cluny. En 1047, il se rendit à Moissac, déclara l'union des deux maisons, et laissa après lui, pour assurer la réforme, quelques-uns de ses frères, sous la direction de Durand de Bredon, l'un d'eux³.

Celui-ci, qualifié de saint, a été le plus illustre des abbés de Moissac, titre qu'il conserva en devenant évêque de Toulouse. Le gouvernement de bon nombre d'églises, la discipline à rétablir dans la famille monastique, la soumission de l'abbé-chevalier Gausbert de Fumel, péniblement obtenue, la reconstruction de l'église de Saint-Pierre ne suffirent pas à l'intelligence et au zèle de l'abbé-évêque; fidèle à la mission des fils de saint Benoît, il envoya des colonies de moines défricher les terres incultes, les landes et les forêts comprises dans le vaste domaine de sa juridiction⁴. Il mourut, croit-on, en 1072, après trente-cinq ans d'abbatiat.

Pour n'être pas trop incomplet dans cet aperçu de l'histoire de Moissac, il convient de signaler un effroyable incendie qui, en 1188, eut facilement raison des chênes du Quercy transformés en pans de bois dans les constructions de la ville. Celle-ci s'étendait au sud du monastère, séparée de lui par un passage bordé de murs, et occupait une superficie à peu près égale à celle des bâtiments claustraux atteints eux aussi par les flammes.

1. *Vita s. Desiderii*, cap. XIII.
2. *Auxit munificus post hunc (Clovis) donis Ludovicus,* dernier vers de l'inscription de la dédicace de 1063. Louis le Débonnaire avait visité Moissac qu'il aimait.
3. D'après un manuscrit de la collection Doat les moines de Moissac n'acceptèrent pas cette union sans murmurer, prétendant que leur monastère remontait à 506, tandis que celui de Cluny n'existait que depuis 912.
4. Pendant la seule année de 1067, Durand soumit à l'autorité de Moissac l'abbaye d'Eysses, celles de Lézat et, plus tard, de Rieux, l'église et le chapitre de Notre-Dame de la Daurade et le prieuré de Saint-Pierre-des-Cuisines à Toulouse; enfin l'église de Bredon, son pays natal, qu'il obtint de la libéralité de son frère Bernard. (V. Marion, *L'Abbaye de Moissac* et la chronique d'Aymeric de Peyrac.)

L'année suivante, Richard Cœur de Lion s'empara de Moissac qu'il conserva huit ans. Simon de Montfort l'investit le 14 août et en devint maître le 8 septembre 1212. Raymond VII devait faire cruellement payer aux religieux une fidélité prolongée aux sires de Montfort Simon et Amaury son fils.

Lorsque le Quercy devint, ainsi que le Languedoc, province française, en 1271, par la mort d'Alfonse de Poitiers et de sa femme Jeanne, la vie de l'abbaye fut moins mouvementée, son histoire moins liée aux grands événements politiques. D'acteurs mêlés à ces événements, les moines en devinrent les narrateurs, préludant, dès lors, aux savants travaux *bénédictins* de la congrégation de Saint-Maur.

Le nombre des religieux diminuait; ils n'étaient plus que vingt en 1439, et, avec le nombre, la vie régulière s'affaiblissait. Sur la demande du roi Louis XIII et de l'official de Cahors, l'abbaye de Moissac fut sécularisée en vertu d'une bulle de Paul V, datée du 9 juillet 1618. Le nouveau chapitre collégial conserva toutefois le privilège d'avoir à sa tête un abbé crossé et mitré. La sécularisation de l'abbatiat remontait au seizième siècle.

II.

Si dans son origine Moissac réserve des incertitudes à l'historien, malgré cartulaires, chroniques, bulles et diplômes, une part meilleure semble faite à l'archéologue en présence des restes si considérables et si beaux encore de la vieille abbaye.

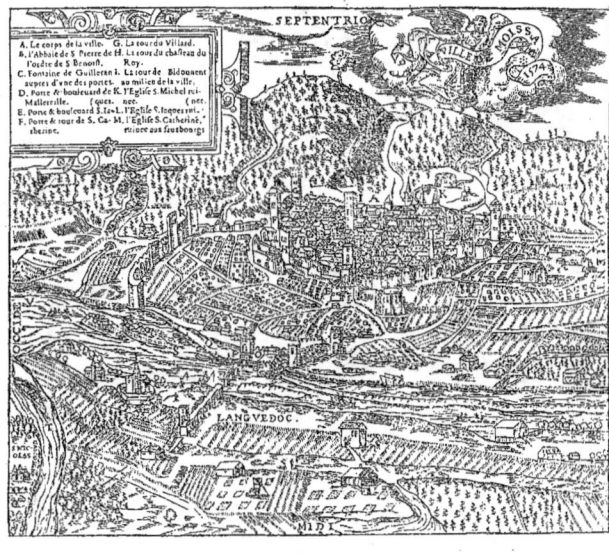

Fig. 2. — D'après une gravure de la Cosmographie de Munster, 1575.

Dans ses murs, on retrouve des vestiges de constructions mérovingiennes et carlovingiennes : blocage, petit appareil, fenêtres ou arceaux cintrés avec claveaux alternés de brique et de pierre; et depuis, chaque époque a laissé sa trace.

Le plan partiel, donné plus loin, contient seulement *les lieux réguliers* entourant le cloître :

Au côté occidental, voici la chapelle Saint-Julien, *dévotissima capella*, aux étroites fenêtres en plein cintre et non voûtée. Sur son autel, Gausbert de Gourdon, abbé-chevalier, jura de se désister de ses injustes prétentions, en juin 1063.

Tout auprès existait une fontaine dans laquelle les lépreux venaient se baigner pour chercher un remède miraculeux à leur mal[1].

Église. — L'église élevée sous Louis le Débonnaire s'écroula en 1030, laissant pour tous restes des chapiteaux épars de marbre blanc et probablement des sculptures utilisées dans le portail actuel. A Durand de Bredon devait revenir l'honneur de la reconstruction achevée par ses successeurs, Hunaud de Gavarret, Ansquitil et Roger (elle avait duré de 1050 à 1130 environ). Il consacra le nouvel édifice le 6e jour de novembre 1063, en présence de l'archevêque d'Auch et des évêques de Lectoure, de Comminges, d'Agen, de Bigorre, d'Oloron et d'Aire. On voit encore incrusté, au côté droit du sanctuaire, le marbre portant en douze vers léonins l'inscription qui relate ce fait, et depuis, l'anniversaire de la consécration s'est toujours célébré à pareil jour; le huitième centenaire rassemblait plusieurs évêques en 1863.

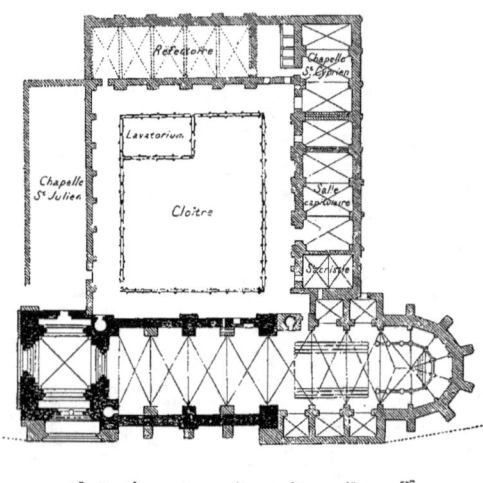

Fig. 3. — Plan partiel de l'abbaye de Moissac, d'après les documents fournis par M. Dugué.

L'œuvre de Durand de Bredon n'a pas complètement disparu; « elle existait encore, dit avec raison M. Jules Marion, à la fin de l'abbatiat d'Aymeric de Peyrac, c'est-à-dire en 1406; la manière dont en parle notre chroniqueur, les éloges qu'il donne à la somptuosité du monument, les détails *de visu* dans lesquels il entre ne peuvent laisser aucun doute sur ce point. » La reconstruction du quinzième siècle utilisa les murs latéraux jusqu'à moitié hauteur et respecta, sur la partie adossée au porche, l'un des quatre arcs en tiers-point qui supportaient la coupole occidentale; on y voit également le départ des deux arcs latéraux ainsi que la naissance des pendentifs en pierre appareillée. (*Fig.* 3. Les restes de l'église de 1063 sont en noir.)

Cet édifice peut servir à dater ses congénères; il s'élevait au moment où une révolution féconde s'opérait en Aquitaine dans l'art de bâtir, produisant, bien que sous l'influence de données byzantines, un art particulier qui pourrait avec raison s'appeler aquitanique suivant la proposition M. P. de Fontenilles.

Il y eut à Saint-Pierre deux coupoles *en file*, comme à Cahors, à la cité de Périgueux et ailleurs[2]. Établies sur base circulaire, elles étaient soutenues par des piliers

[1]. Dans ses « Recherches sur la chapelle de Saint-Julien » (*Bull. archéologique de la Société de Tarn-et-Garonne*, 1881), M. Mignot a pensé que cette fontaine et son bassin avaient pu être le baptistère de l'établissement chrétien de Clovis.
[2]. M. Anthyme Saint-Paul avait attribué la construction de ces coupoles à la fin du douzième siècle, de 1170 à 1180, se montrant partisan du rajeunissement de Saint-Front de Périgueux qu'il regarde comme la première en date de toutes les églises périgourdines à coupole. Toutefois, nous tenons de cet archéologue éminent la déclaration suivante en date

intérieurs que renforçaient au dehors des contreforts droits, larges et peu saillants. Entre ceux-ci s'ouvraient, dans le bas, trois fenêtres cintrées accompagnées de colonnettes continuées par un boudin de diamètre égal; les chapiteaux n'ont pas de tailloir. Plusieurs de ces fenêtres sont aujourd'hui murées. Il devait en exister trois autres d'inégale hauteur, au-dessus d'une galerie intérieure.

Du chevet absidal de l'église de Durand de Bredon, rien n'est en place; toutefois, deux groupes de chapiteaux, réunis par trois, ont pu lui appartenir; l'un d'eux est déposé dans le cloître, l'autre fait partie de la belle collection du père Daniel Belbèze. Un autel, dédié au Saint-Sauveur, avait été consacré par le pape Urbain II, qui séjourna à Moissac en se rendant de Toulouse à Clermont en 1095.

Vers le milieu du quinzième siècle, Pierre de Carmaing, abbé de Moissac, entreprit la reconstruction de l'église. Dans la nef, divisée en quatre travées, une voûte d'ogives à nervures prismatiques remplaça les deux coupoles; des autels furent placés latéralement sous de profonds arceaux en tiers-point supportant une galerie. Le chœur prit de vastes proportions, composé de deux travées avec chapelles latérales et terminé par un chevet à sept pans. Au nombre de dix-neuf, les fenêtres, pourvues d'un meneau et d'un tympan flamboyant, éclairent le vaisseau, qui a 63m40 de longeur sur 12m60 de large dans la nef et 14m70 dans le chœur. La hauteur sous clef dépasse 20 mètres. Les murs ont reçu, dès leur élévation, une peinture décorative à teintes plates rajeunie de nos jours sur plusieurs points.

Dans la nef, les arcs de la voûte s'appuient sur des tailloirs à feuilles de chêne ou de chardon mêlées à des figures d'hommes ou d'animaux. Les piliers du chœur n'ont point de chapiteaux; aux deux premières travées l'arête mousse des doubleaux et des formerets est accusée jusqu'à la base, et, au sanctuaire, les arcs s'amortissent, à leur départ, dans des piliers monocylindriques. Les clefs de voûte sont aux armes de France et de l'abbé P. de Carmaing : écartelé au 1 et 4 d'argent au lion d'azur, accompagné de huit tourteaux de gueules en orle; aux 2 et 3 de gueules à deux fasces d'or.

Un déambulatoire fermé règne autour du sanctuaire, grâce à une clôture en pierre de la Renaissance. L'ancien autel a malheureusement fait place à une œuvre moderne, qui cache un rétable composé de trois niches à coquilles séparées par des pilastres finement sculptés; deux crédences sont couronnées de pinacles.

Au-dessus du rétable on remarque, dans le milieu d'une galerie où des S sculptées sont accolées à des balustres, un panneau de pierre orné d'un ciboire sous un pavillon dont les courtines sont relevées par des anges. C'est là l'indication d'un tabernacle creusé dans la pierre elle-même et s'ouvrant à l'intérieur de la galerie. Un escalier menagé derrière l'autel permet d'arriver à cette ancienne réserve eucharis-

du 14 septembre 1894, déclaration motivée par un récent examen fait sur place : « Je considère la théorie de M. de Verneilh comme n'étant pas absolument condamnée, non qu'elle ne prête à des objections très graves, mais parce qu'il est presque impossible, vu d'une part les textes et d'autre part la filiation des autres églises périgourdines, de lui substituer un système cohérent et inattaquable. » On sait que M. de Verneilh datait Saint-Front de la fin du dixième siècle. La cathédrale de Cahors, consacrée en 1119 était semblable dans ses coupoles, dans son plan et jusque dans ses chapiteaux sans tailloir à Saint-Pierre de Moissac, ce qui permet de conclure que les deux édifices furent élevés à peu près à la même époque. Viollet-le-Duc attribue le plan et les coupoles de Cahors au onzième siècle.

tique et aussi à un autel supérieur placé sur une voûte à lierne qui couvre le déambulatoire au chevet. Ce dernier autel, avec rétable à fronton, est dédié à saint Michel, représenté sur un bas-relief de bois. Les stalles de l'ancien chapitre (XVIIe siècle) sont encore en place ; seul le jubé avec ses deux autels a disparu.

Sur le sol, quelques débris de mosaïques mérovingiennes sont mêlés à des briques vulgaires. Il n'en était point de la sorte au treizième siècle. L'abbé Bertrand de Montaigu, l'un des grands reconstructeurs de Moissac, avait doté l'église d'un carrelage de briques émaillées où figuraient ses armes. Enlevés de la nef, ces carreaux furent, sous Pierre de Carmaing, utilisés dans la chapelle du palais abbatial et dans le cloître.

Il convient de signaler : 1° sur l'autel de Notre-Dame, une *Pieta* du quinzième siècle ; 2° dans la chapelle du Saint-Sépulcre, une Mise au tombeau datée par l'écusson de Pierre de Carmaing (1449-1485); 3° un christ espagnol, probablement du quinzième siècle; 4° les orgues aux armes du cardinal Mazarin, abbé commendataire de 1646 à 1661 et données par lui; 5° au-dessous des orgues, peut-être à l'emplacement du tombeau de Durand de Bredon, un sarcophage chrétien de marbre blanc.

Porche et Tour. — A l'édifice de la fin du onzième siècle se relie un porche à double étage, bâti avec le même appareil. Il contient deux salles superposées, « d'un grand intérêt pour l'histoire de l'art », et d'un effet saisissant quand on en franchit le seuil. La tour dont elles font partie précède la nef, comme à Saint-Benoît-sur-Loire, et devait servir de donjon autant et plus que de clocher dont l'abbaye était pourvue sur d'autres points.

Voyons d'abord le porche inférieur. C'était, au dire de Viollet-le-Duc, une tentative hardie de couvrir à cette époque une salle de 10 mètres de côtés autrement que par une coupole[1]. Il serait, paraît-il, non moins hardi d'en faire remonter la construction à 1063, et cependant les Clunisiens, — et Durand de Bredon l'était, — maîtres d'une brillante école d'architecture, nous dit M. Courajod dans *les Origines de l'art gothique*, avaient dès le onzième siècle su appliquer le tiers-point à la construction non seulement des arcs (c'est le cas pour ceux des coupoles), mais des voûtes.

La voûte, élevée par Durand de Bredon ou ses successeurs immédiats, est com-

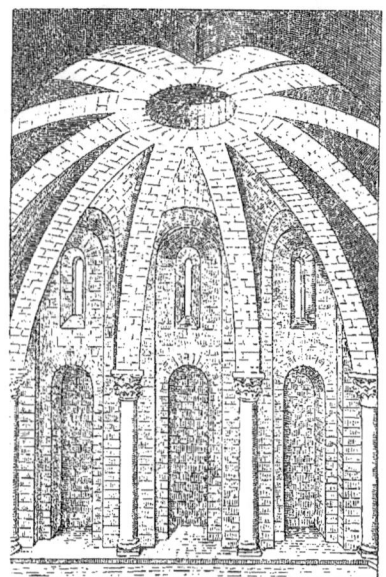

Fig. 4. — La salle haute de la Tour. Dessin par M. Léon Lafont.

1. Dictionnaires d'architecture *verbo* Porche. Viollet-le-Duc fait dater cette construction du commencement du douzième siècle.

posée de formerets et d'arcs diagonaux à large profil rectangulaire sur lesquels pèsent les triangles de la voûte; ils s'appuient eux-mêmes sur huit colonnes engagées dont les chapiteaux d'un grand caractère sont ornés d'animaux ou de feuillages. La porte qui donne dans l'église est encadrée par trois colonnettes et autant de voussures; un trumeau central, aujourd'hui détruit, formait une double ouverture aux arceaux polylobés. « La robuste voûte de cette salle, a écrit M. J. de Malafosse, d'un aspect si monumental, permet de suivre le travail des constructeurs du onzième siècle cherchant la stabilité; ils hésitent dans la forme des courbes, renforçant les reins des épaisses nervures pour accentuer le bombement au point faible. »

La voûte de la salle haute (*fig. 4*) est soutenue par douze arcs en quart de cercle, de coupe carrée, aboutissant à un oculus de 1m36 de diamètre, passage réservé aux munitions et aux cloches. Les colonnes ont des chapiteaux feuillagés à tailloir lisse. Douze longues baies s'ouvrent dans le bas; au dessus d'elles, d'étroites fenêtres motivent une pénétration dans cette sorte de coupole nervée [1].

Pour juger de l'aspect de cette tour au dehors, il faut la dégager du portail, des murs et du chemin de ronde crénelé dont elle fut pourvue au treizième siècle, afin d'assurer la défense du monastère lorsque les fortifications de la ville furent démantelées à la suite du traité de Meaux. Les grandes baies du premier étage se présentent alors encadrées de colonnettes et de tores semblables à ceux des fenêtres de l'église à coupole. Des archivoltes à billettes les accompagnent soutenues par de simples consoles sur trois faces et des colonnes sur la façade occidentale.

Les merlons du crénelage, restitués de nos jours, avaient reçu des arceaux de brique. Cette tour n'a peut-être jamais été terminée; dans tous les cas, elle fut reprise avec de la brique au quinzième siècle, couverte par une toiture conique à quatre pans et, plus tard encore, augmentée d'un fronton percé de baies dans le goût du dix-septième siècle. Les modillons romans restés en place présentent toutes les fantaisies d'un art naïf et animé.

Le Portail. — Hunaud, abbé de 1073 à 1084, et Ansquitil, de 1084 à 1114 environ, voulurent compléter l'œuvre par l'addition d'un portail resté en France l'un des plus complets et des plus beaux monuments de l'art roman. Ouvert latéralement sur le porche sans souci de l'axe de ses voûtes, il fait face à la ville; un large berceau le précède, richement sculpté, muni de colonnettes et de voussures; les pieds-droits, évidés aux angles, sont garnis par des crochets à animaux ou feuillages.

Au dehors, de chaque côté de l'arc légèrement brisé, deux colonnes élevant à 9 mètres au-dessus du sol, portent des statues de pierre couvertes chacune par un dais, dalle taillée sur ses quatre faces en forme d'arcade; à droite est un bénédictin, probablement saint Benoît; à gauche, un abbé revêtu de ses habits pontificaux, son nom est gravé : BEATVS ROGERIVS ABBAS. Roger succéda à Ansquitil (de 1115 à 1131). Il dut reprendre le travail inachevé de ses prédécesseurs; toutefois, la place d'honneur donnée à son image et le titre de bienheureux indiquent une troisième main mêlée à la construction du portail. Bertrand de Montaigu, conclut de là M. Lagrèze-

[1]. Il semble difficile de se prononcer sur la destination de cette salle en communication avec la nef de l'église par trois ouvertures. Le peuple la désigne encore sous le nom de *salle du Conseil*.

Fossat, a dû remanier et changer de place la porte située d'abord dans l'axe de l'église, la combinant avec les défenses de la tour. Au-dessus de cette entrée, le crénelage est double, des casemates ayant des jours étroits ont été ménagées. A l'angle ouest on voit, appuyés sur le merlon, les restes d'une statue représentant un sonneur de trompe; pour le peuple, c'est le vieux *Moyssac* : il a les mêmes droits à ce nom que dame *Carcas* au seuil de sa cité de Carcassonne.

De chaque côté de la porte font saillie deux bas-reliefs, saint Pierre à droite, le prophète Isaïe à gauche, de grandeur naturelle et aux formes singulièrement élancées (*fig.* 5 et 6).

Le tympan est l'œuvre principale (Planche XIV). Dans le ciel de l'Apocalypse siège le Christ *en Majesté* trois fois plus grand que les vieillards, selon l'usage du moyen âge qui proportionnait la taille à la dignité; il a les trois attributs de la gloire : le nimbe crucifère, l'auréole elliptique, les pieds nus; de plus, il porte une couronne gemmée de forme carrée; la barbe longue est très soignée, il bénit à la latine et la main gauche repose sur le livre des Évangiles; les symboles des Évangélistes l'entourent.

Fig. 5. — Saint Pierre, à droite de la porte.

Fig. 6. — Isaïc, à gauche de la porte.

Selon cette parole de saint Jean, « devant le trône était une mer aussi claire que du verre et semblable à du cristal », des lignes ondées forment trois divisions dans lesquelles sont distribués les vingt-quatre vieillards de l'Apocalypse. Ils ont la tête tournée vers le Christ et le regard fixé sur lui, les jambes et les pieds nus. Les vêtements longs, suivant la mode byzantine, et très ornés, mériteraient une étude par leur coupe, les galons ou les broderies qui les décorent. La variété de leurs couronnes est extrême; ils tiennent d'une main « des vases d'or pleins de parfums qui sont la prière des Saints » et de l'autre des instruments à cordes. Leur barbe est savamment taillée [1].

1. Aymeric de Peyrac croit que ce tympan doit être attribué à Hunaud de Gavarret qui fit faire des sculptures semblables à Saint-Martin de Layrac dont il était prieur. (*Chroniq.*, f° 160 r°, col. 2.)

Le linteau qui supporte cette précieuse composition est de marbre blanc des Pyrénées recouvert par huit rosaces à feuille d'acanthe, les triangles, laissés vides, sont remplis par des feuillages en méplat, rappelant l'ornementation des sarcophages chrétiens des premiers siècles; deux monstres garnissent les extrémités; de leur bouche ouverte sort un double câble qui relie entre elles les rosaces. Cette pièce, d'un admirable travail, n'occupe point sa place primitive; en 1891, M. le comte R. de Lasteyrie le constatait avec nous. Elle est formée de trois morceaux dont les dessins ne se raccordent pas sur la tranche inférieure ornée de rinceaux (le côté opposé, également travaillé, est caché par le tympan); d'une épaisseur insuffisante, elle a dû être renforcée par de la pierre.

Ce linteau pourrait remonter aux premiers temps de Moissac, peut-être à l'église de Louis le Débonnaire [1].

Les pieds-droits se découpent en dentelure sur l'ouverture de la porte que sépare en deux un trumeau monolithe (*fig.* 7, 8 et 9). Celui-ci présente de face trois couples de lions et lionnes à demi-dressés les uns au-dessus des autres, laissant voir des rosaces imitées de celles du linteau. C'est là une étrange et hardie variété dans l'usage de placer des lions comme gardiens de l'entrée des églises.

Deux personnages traités avec un grand art garnissent les côtés de ce pilier; ils sont sans nimbe et déchaussés; des phylactères, tenus par eux, caractérisent des prophètes et non, comme l'a cru l'imagination populaire, Charlemagne et son neveu Roland.

La face intérieure du monolithe est revêtue d'imbrications ou écailles de poisson, si souvent

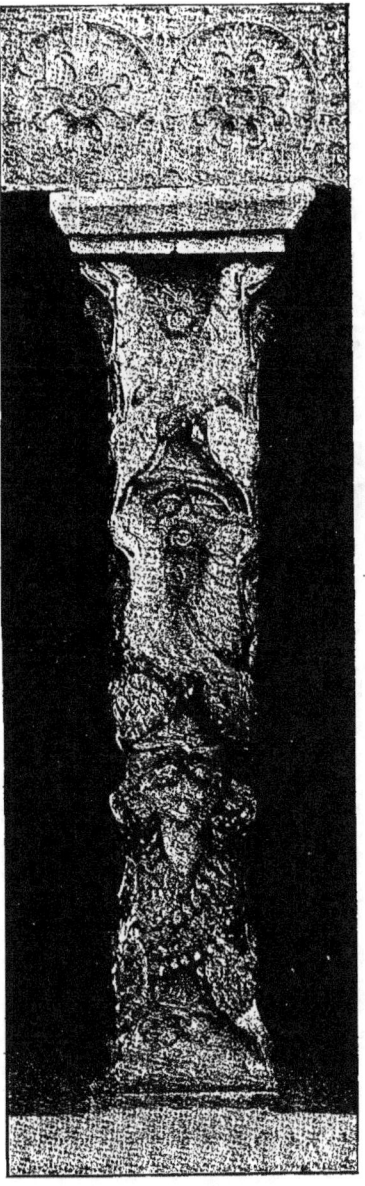

Fig. 7. — Le trumeau du Portail.

[1]. On retrouve un marbre de même dessin et de même faire au Musée de Cahors, provenant de Saint-Sernin de Thézel, édifice détruit, des premiers siècles. Mgr Barbier de Montault et, depuis, M. P. de Fontenilles ont vu en celui qui nous occupe des montants de porte disposés dans le genre de ceux de Bénévent ou d'Amalfi. Du reste, les plaques de marbre du portail extérieur rappellent cette disposition que l'on retrouve encore, au douzième siècle, à Cherlieu. Le portail de Beaulieu (Corrèze), du treizième siècle, ressemble à celui de Moissac par bien des points et en particulier par une parfaite imitation du linteau à rosaces.

employées au moyen âge. On les retrouve sous des formes variées au tailloir des chapiteaux et sur l'un des piliers de marbre du cloître. Aymeric de Peyrac y voit la marque des œuvres de l'abbé Ansquitil.

Les côtés de l'avant-porche sont couverts de tableaux sculptés dont la distribution en trois zones superposées est la même sur les deux faces latérales.

Côté gauche. — Au levant, non loin d'Isaïe le prophète de l'Incarnation : *Ecce virgo concipiet*, c'est d'abord l'Annonciation, puis la Visitation [1]; la zone intermédiaire est remplie par l'Adoration des Mages dont les scènes sont abritées par des arcades trilobées. Admirablement conservée, la zone supérieure contient la Présentation au temple, la Fuite en Égypte et la chute des idoles. (Pl. XV.)

Côté droit. — L'occident est destiné à inspirer l'horreur des vices. Ceux-ci ne sauraient ici être réduits au nombre sept, comme l'ont été les péchés capitaux, les scholastiques ayant à peine adopté cette classification au onzième siècle. (Pl. XVI.)

Dans le bas, la Luxure est représentée par un démon hideux muni de cornes, aux jambes velues, aux pieds de lion; un crapaud est rejeté de sa bouche vers une femme sordide entièrement nue; il la saisit au bras. C'est la personnification du vice impur : aux seins se suspendent des serpents qui l'étreignent. Un second crapaud caractérise son criminel penchant. A la suite vient l'Avarice, personnifiée par un homme assis les jambes croisées; un démon est à califourchon sur ses épaules serrant le cerveau de sa victime, de façon à concentrer toutes ses pensées sur le trésor suspendu à son cou dans une sacoche que serrent ses deux mains. L'avare est insensible à la demande d'un mendiant qu'un démon ailé dirige vers lui.

Au-dessus de ces deux scènes mutilées, et que notre dessin au trait (*fig.* 10) fera mieux comprendre, se montre la mort de l'avare couché sur

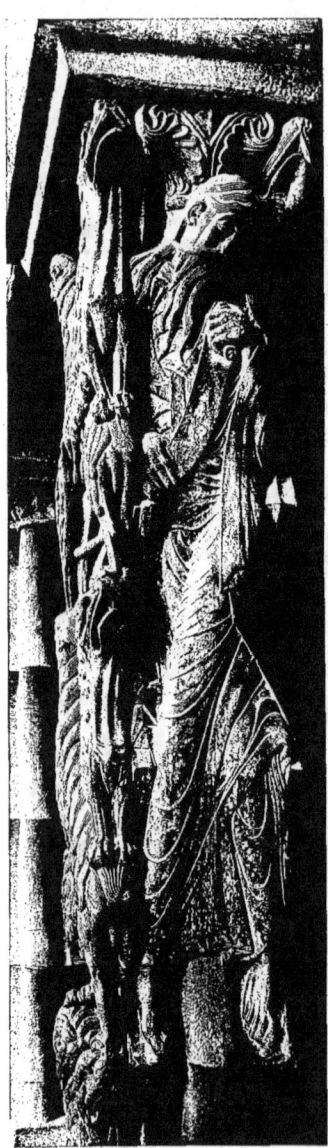

Fig. 8. — Un prophète, côté gauche du trumeau du Portail.

[1]. Ces deux sculptures sont de marbre et paraissent contemporaines des apôtres du Cloître et des prophètes du Portail; elles seraient alors d'Ansquitil et dateraient de 1100 environ.

un lit de bois; sa femme, agenouillée, se lamente. L'âme du mourant sortant de sa bouche sous la forme d'un corps sans sexe est reçue par des diablotins. Il a pu une dernière fois contempler, sans l'emporter, sa bourse entre les griffes d'un démon. Dans le haut, un monstre ailé à tête humaine et queue de poisson sort d'un nuage.

Le quatrième tableau représente un coin de l'enfer où s'enchevêtrent les démons vêtus de courtes tuniques et les damnés. L'avare, reconnaissable à son fatal trésor, se retrouve parmi eux.

Le spectacle est moins sinistre dans la frise supérieure, où la vertu triomphante est opposée au vice dans la parabole de Lazare et du mauvais riche. (S. Luc, XVI, 19.) A la table d'un festin, un serviteur s'empresse. Lazare est couché à terre, dévoré par la lèpre; deux chiens, admis à recueillir les miettes tombées de la table, qui lui sont refusées, ont seuls pitié de lui et lèchent ses plaies. « Or, il arriva, dit le récit évangélique, que ce pauvre mourut. » Son âme est reçue par un ange, et, le Sauveur n'ayant pas encore ouvert le ciel, elle est portée dans le sein d'Abraham. Celui-ci est assis dans un jardin, sur un siège orné et tient dans ses bras cette âme transformée; il la couvre de son manteau. Le personnage qui termine cette scène présente un phylactère, où il semble indiquer du doigt le passage de saint Luc, que le ciseau du sculpteur vient de traduire. Deux des chapiteaux représentent soit les supplices des damnés, soit la personnification des vices.

Le Cloître. — Ansquitil a doté l'abbaye d'un cloître, vrai musée iconographique par ses chapiteaux aux admirables tailloirs. Endommagé par l'incendie de 1188, ce cloître fut rééditifié au treizième siècle, sous Bertrand de Montaigu; des arcades de briques en tiers-point surmontèrent les chapiteaux et les piliers sculptés de 1100. Les galeries n'ont jamais eu de voûtes; un lambrissage en berceau avait au dix-septième siècle remplacé la charpente apparente rétablie de nos jours. Elles se développent sur une longueur de 49m85 à l'est et à l'ouest, de 37m45 au nord et au midi. Huit piliers monolithes de marbre des Pyrénées sou-

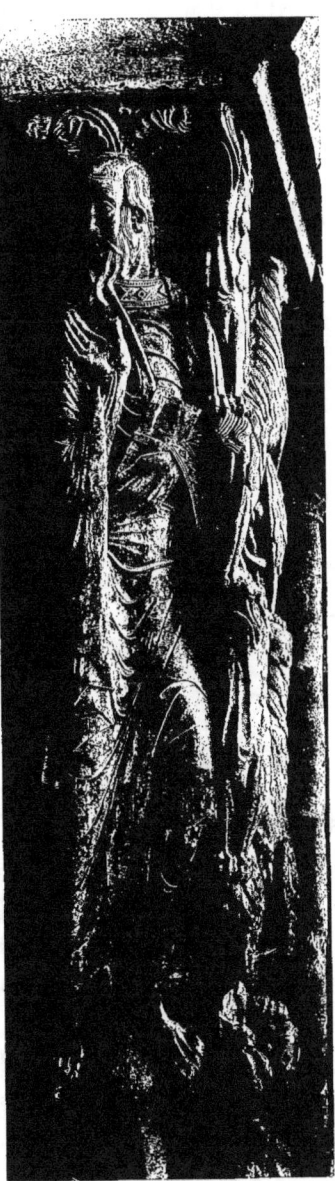

Fig. 9. — Un prophète, côté droit du trumeau du Portail.

tiennent les angles et occupent le centre; un seul est lisse, un second porte l'inscription dédicatoire[1], les autres sont sculptés, six représentent les apôtres (sauf saint Jude et saint Thomas). Les dessins que nous donnons (*fig.* 11-13) indiquent ce que sont ces sculptures. La physionomie des personnages, leur attitude, les plis des vêtements sans ampleur semblent indiquer une influence byzantine et accusent une analogie avec les bas-reliefs du déambulatoire de Saint-Sernin de Toulouse. Sur un des piliers centraux figure Durand de Bredon en costume pontifical des plus curieux à étudier au point de vue liturgique (*fig.* 14).

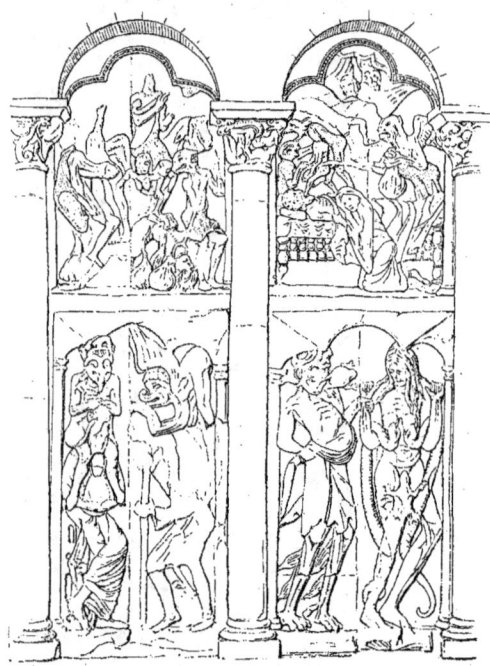

Fig. 10. — Détails du bas-relief : les vices.

Les colonnettes sont de marbre, tour à tour simples ou accouplées, les chapiteaux de pierre, les tailloirs de pierre également, quelques-uns de marbre. La flore lapidaire, traitée avec une grâce surprenante pour l'époque, n'est pas uniquement empruntée à l'Orient, mais beaucoup au pays. La faune a une large place. Les scènes historiques dominent; il y en a quarante-six sur soixante-seize chapiteaux. Des inscriptions expliquent les légendes dont la main des Vandales modernes s'est acharnée, depuis 1790, à mutiler les personnages.

Voici la simple énumération des sujets historiés. — Les numéros indiquent leur rang.

GALERIE ORIENTALE. — 1. Samson terrasse un lion. — 2. Martyre de saint Pierre et de saint Paul; une cavité contenait des reliques de ces saints. — 4. Adam et Eve. — 6. Martyre de saint Laurent. — 7. Jésus lave les pieds à ses apôtres. — 8. Le mauvais riche. — 12. Les noces de Cana. — 14. Adoration des mages (Pl. XIX, *h*); massacre des Innocents. — 17. Martyre de saint Saturnin (Pl. XIX, *i* et *j*). — 19. Martyre des saints Fructueux, Augure et Euloge. — 20. Annonciation et Visitation.

GALERIE SEPTENTRIONALE. — 21. Saint Michel combat le dragon infernal. — 24. Saint Benoît au Mont-Cassin ressuscite un moine. — 26. Miracles de saint Pierre et de saint Jean. — 28. Les archanges Gabriel et Michel. — 29. La pêche miraculeuse (Pl. XIX, *e*). — 30. Daniel dans la fosse aux lions (Pl. XVIII, *d*). — 31. Arrivée des croisés à Jérusalem. — 33. Le Tétramorphe. — 35. Les trois Hébreux dans la fournaise (Pl. XIX, *f*). — 36. Saint Martin partage son manteau (Pl. XVIII, *c*). — 38. La Samaritaine.

1. ANNO AB INCARNA | TIONE ÆTERNI | PRINCIPIS MILLESIMO | CENTESIMO FACTUM | EST CLAVSTRVM ISTVD | TEMPORE | DOMNI | ANSQUISTILII | ABBATIS | AMEN V.V.V. | M.D.M. | R R.R. | F.F.F. | (Voverunt Mariæ Dei Matri Reverendissimi Fratres ?

ABBAYE DE SAINT-PIERRE A MOISSAC.

Galerie occidentale. — 39. Sacrifice d'Abraham. — 43. L'ange et les bergers de Bethléem; Daniel dans la fosse aux lions (Pl. XIX, g). — 46. Résurrection de Lazare. — 48. Démons et damnés. — 49. Samuel choisit David et le sacre roi d'Israël. — 53. Les huit béatitudes. — 55. Les sacrifices de Caïn et d'Abel; le meurtre. — 58. David et Goliath.
Galerie méridionale. — 59. Saint Jean-Baptiste; Hérodiade. — 63 Nabuchodonosor. — 64. Vie de saint Étienne. — 66. David et les musiciens au Temple. — 67. La sainte Jérusalem défendue contre les assauts du mal. — 68. Saint Michel conduit l'antique serpent DIABOLVS dans le puits de l'abîme. — 69. Les quatre Évangélistes. — 70. Miracles de Jésus. — 71. Le bon Samaritain (Pl. XVIII, a). — 72. Les tentations de Notre-Seigneur. — 73. Vision de saint Jean à Pathmos. — 74. Jésus apparaît à ses apôtres; son Ascension. — 75. Saint Pierre devant Hérode, dans sa prison, son évasion, son arrivée, à Jérusalem (Pl. XVIII, b). — 76. Baptême de Notre-Seigneur par saint Jean.

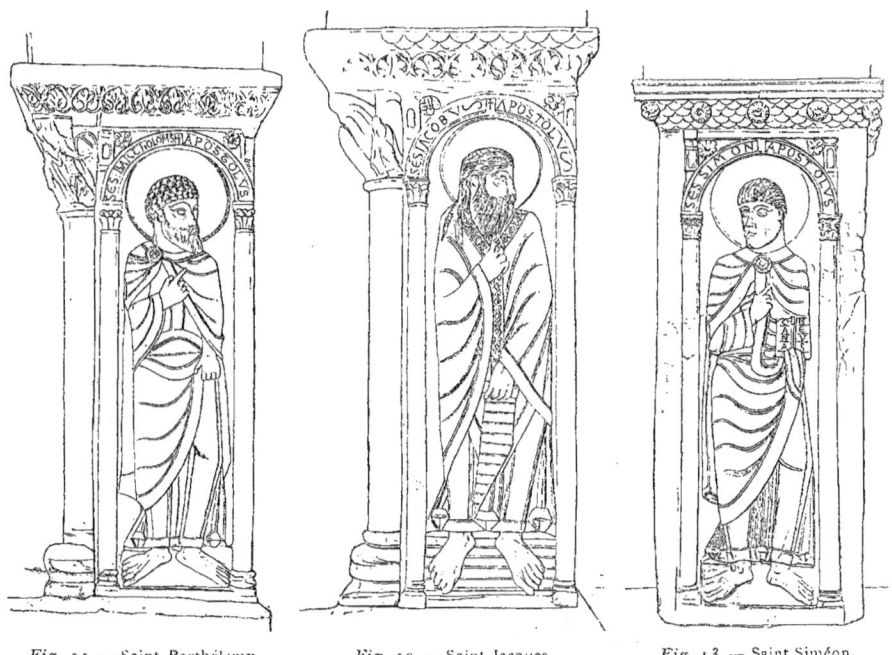

Fig. 11. — Saint Barthélemy. Fig. 12. — Saint Jacques. Fig. 13. — Saint Siméon.

Salle capitulaire et Chapelles. — On rencontre au levant du cloître, à la suite de la sacristie refaite au quinzième siècle, l'ancienne salle capitulaire du treizième siècle, divisée postérieurement en chapelle de Saint-Cyprien ou de Sainte-Marthe, et chapelle de Notre-Dame-de-Pitié ou *Lemboulary;* puis la chapelle de Saint-Ferréol, très en dévotion au moyen âge. Les voûtes sont d'ogive, sans arcs formerets; les murs ont par endroits le caractère des constructions carlovingiennes. Ces salles servent aujourd'hui de buanderie, de chapelle et de passage; à l'entrée de celui-ci est appliquée une porte du dix-septième siècle. Les dortoirs des moines étaient au-dessus.

Réfectoire. — Il s'ouvrait sur le cloître, du côté opposé à l'église, par une porte de la fin du onzième siècle; le *lavatorium* était situé tout auprès, formé dans le préau

8.

par une série d'arcs semblables à ceux du cloître; au centre, une vasque de marbre blanc sculptée remontait à Ansquitil. Le réfectoire roman fut refait sous la période gothique en partie aux frais d'une donation de Séguin de Marcaissac faite en 1178.

Ancien palais abbatial. — A quelques mètres de la salle capitulaire, à l'est, s'élevait le palais de l'abbé dont le bâtiment principal est habité par le R. P. Daniel Belbèze, qui y a réuni avec un goût éclairé les épaves dispersées de l'ancien Moissac. Cette demeure était terminée, au nord, par une tour la reliant à l'enceinte fortifiée qui entourait le monastère et la ville; au sud, par une sorte de donjon rectangulaire encore debout. Ce donjon renferme au rez-de-chaussée une chapelle romane dont la voûte en berceau est décorée de peintures du commencement du treizième siècle : d'un côté le Christ, les Evangélistes et les Apôtres; de l'autre, dans des enroulements, le roi David, les Prophètes, la vierge Marie. Au-dessus est une chapelle de la fin du quatorzième siècle; elle était autrefois destinée à l'usage de l'abbé, divisée en deux travées voûtées avec nervures et arcs doubleaux prismatiques; trois fenêtres à meneaux l'éclairent. On découvre sur les murs des traces de peinture historiée.

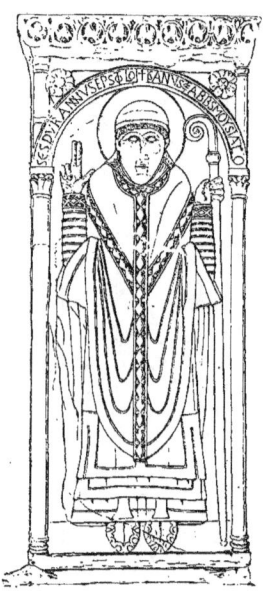

Fig. 14. — L'abbé-évêque Durand de Bredon.

Anciens bâtiments de l'abbaye. — Le Petit Séminaire diocésain a été construit sur l'emplacement d'anciens bâtiments dépendants de l'abbaye dont il reste quelques pièces en contre bas; sa façade suit la ligne des remparts. Un petit cloître avait là sa place. Vers la ville, à l'ouest de l'église, s'élevait *le logis de Sainte-Foy*, qui servit d'infirmerie et de maison pour les hôtes de distinction.

La chapelle de Tous-les-Saints, ancienne sépulture des abbés et des chanoines, n'a point laissé de traces apparentes. Les fortifications du monastère sont en majeure partie détruites.

Les limites de ces notes ne comportent point le récit des dernières vicissitudes subies depuis la Révolution par l'abbaye de Saint-Pierre. Il sera du moins permis de rendre hommage au zèle d'un groupe d'habitants de Moissac; intelligents des choses du passé, ils ont, sous le nom de *Société du cloître*[1], puissamment contribué à sauver ces nobles restes.

<div align="center">Chanoine Fernand Pottier.</div>

1. L'âme de cette Société était M. Larroque; M. Lagrèze-Fossat en fut l'organe. Elle n'existe plus, mais M. Dugué et le R. P. Belbèze ont hérité de sa sollicitude éclairée pour le vieux Moustier.

BIBLIOGRAPHIE.

Ch. Desmoulins, *Mémoires sur quelques bas-reliefs emblématiques*. Caen, 1845.
Jules Marion, *Notes d'un voyage archéologique dans le sud-ouest de la France.* — *L'abbaye de Moissac.* Paris, 1852. In-8°, p. 58. (Biblioth. de l'École des Chartes (sér. III, t. I.)
Abbé J.-B. Pardiac, *Notice historique sur l'abbaye et l'église de Moissac.* Montauban, 1864. — *Études archéologiques de l'église Saint-Pierre de Moissac.* 2 vol., 1869.
A. Lagrèze-Fossat. *Études historiques sur Moissac.* 3 vol., 1869, 1870 et 1872.
François Moulenq, *Documents historiques sur le Tarn-et-Garonne.* 1879-1894, Montauban, Forestié. 4 vol., t. I, p. 278.
Abbé Camille Daux, *Histoire de l'église de Montauban.* 1881, Paris, 2 vol., t. I, p. 54.
A. Dumège, *Voyage littéraire et archéologique dans le département de Tarn-et-Garonne.* 1828, Paris, 80 pages in-8° (pp. 4 à 19).
Abbé J.-M. Bouchard, *Monographie de l'église et du cloître de Saint-Pierre de Moissac.* 1875, Moissac. Petit in-8°, 92 pages.
Abbé Camille Daux, *la Flore monumentale du cloître abbatial de Moissac.* 1877. Extrait de la Revue de l'Art chrétien, 2° série, t. IV, 1re liv., 55 pages in-8°, 5 planches. 1876.
Georges Bourbon et Dumas de Rauly, *Inventaire sommaire des archives départementales (Tarn-et-Garonne).* Fonds ecclésiastique, série G et H. Montauban 1894. Imp. Forestié, in-4°, 540 p.
Ernest Rupin, *Durand, abbé de Moissac et évêque de Toulouse* (Revue de l'Art chrétien, 1891, 6° liv.). — *La scène de la Visitation au portail de Moissac.* (Ibid. 1894, 2 liv.)
L. Taupiac, *Excursion à Moissac.* (Congrès archéologique de France, XXXI° session, p. 127.)
Dans les Annales archéologiques de Didron : *Abbaye*, XII, 190; XVII, 120. — *Cloche*, XVI, 325; XIX, 98; XXII, 218. — *Inscription commémorative de la dédicace de l'église des Bénédictins*, XII, 271. — *Portail de l'église Saint-Pierre*, XIX, 353.
Dans le Bulletin de la Société archéologique de Tarn-et-Garonne, les mémoires ou articles suivants : Mignot et le chan. Pottier, *Notes sur les tombeaux de Durand de Brédon, abbé de Moissac et évêque de Toulouse, et de Begon, abbé de Conques*, t. I, 1869, p. 81. — Abbé Calhiat, *le Tombeau de saint Raymond à Moissac*, t. I, 1869, p. 113. — Abbé Calhiat, *la légende de Durand, abbé de Moissac et évêque de Toulouse*, t. II, 1872, p. 152. — A. Mignot, *Études sur l'abbaye de Moissac pendant la période mérovingienne*, t. III, 1873, p. 129. — Mignot, *Cloître de Moissac, recherches sur la chapelle de Saint-Julien*, t. IX, 1881, p. 81. — Mila de Cabarieu, *Visites aux ruines du palais abbatial, au cloître, à l'église Saint-Pierre de Moissac*, t. X, 1882, p. 101. — Chanoine Pottier, *les Amulæ du trésor de l'abbaye de Moissac*, t. XVI, 1888, p. 61. — J. de Malafosse, *Excursion à Moissac: l'abbaye*, t. XIX, 1891, p. 219.
Consulter aussi les ouvrages généraux : *Gallia christiana*, passim ; *Histoire de Languedoc*, passim, Baluze, *Miscellanea*, t. III ; Mabillon (*Ann. ord. sancti Benedicti*); les Histoires *du Quercy* de Cathala-Coture (Montauban, 1775), de Guillaume Lacoste (Cahors, 1873) ; *de Montauban*, par H. Le Bret (Montauban, 1668 et 1841) ; le *Dictionnaire iconographique* de Guenebault et le *Dictionnaire raisonné d'architecture* de Viollet-le-Duc.
Et comme manuscrits, entre autres :
Cartulaire de la ville et de l'abbaye. Bibliothèque nationale, coll. Doat. 5 vol., in-f° n°s 127 à 131.
Chronique d'Aymeric de Peyrac (abbé de Moissac de 1377 à 1406). In-4°. Parchemin de 178 f¹s, dont copie aux archives de la Soc. archéol. de T.-et-G.
Aux Archives départementales, série G :
Histoire de la sécularisation, in-4° de 56 f¹s. — *Vérification de l'abbaye de Moissac et autres lieux*, 1673. — *Délibérations du chapitre de Moissac, de 1705 à 1715.* — *Inventaire des titres et documents trouvés dans les archives du chapitre en avril 1793.* — *Répertoire général des pièces volantes des archives de l'abbaye*, par M. Évariste Andurandy. 771 f¹s (1728-30).

On peut se procurer toutes les vues du monument chez M. Leygues, photographe à Moissac.

LA MISE AU TOMBEAU

DE

SAINT-JACQUES DE MONESTIÉS, PRÈS CARMAUX (TARN)

(Planches XXI a XXIII.)

Les statues de pierre, de grandeur naturelle, aujourd'hui placées dans la chapelle Saint-Jacques de Monestiés, proviennent du château de Combéfa, situé à 15 kilomètres au nord d'Albi. Ce château avait été bâti vers le milieu du treizième siècle. Lorsque les seigneurs de la vallée de Monestiés furent dépossédés de leurs fiefs par les croisés, comme partisans des réformateurs albigeois, l'évêque d'Albi devint possesseur de ces fiefs par confiscation et en forma une baronnie qu'il a possédée jusqu'à la suppression du régime féodal.

Louis Ier d'Amboise, frère du célèbre cardinal, fut promu à l'évêché d'Albi en 1473. C'est à lui et à Louis II, son neveu et successeur, que l'on doit toutes les richesses artistiques de la cathédrale. Le château de Combéfa fut aussi l'objet de leur munificence; l'ornementation de la chapelle de ce château était due à Louis Ier. Il en avait chargé les artistes italiens qui travaillaient à la cathédrale. Le pavé de cette chapelle était fait de briques émaillées, dont on retrouve une partie dans la chapelle de Monestiés : elles sont carrées ou hexagonales et d'une pâte très dure; sur les briques carrées, l'émail représente les armes de la famille d'Amboise, surmontées de la crosse épiscopale; sur les autres sont représentés deux fleurons dont les pédoncules s'entrelassent pour former deux LL (Louis). La consécration de l'autel de la chapelle de Combéfa a été faite par Louis Ier au mois de mars 1490. L'acte de cette consécration est renfermé, avec quelques reliques, dans une boîte de plomb; quarante jours d'indulgences y sont accordés aux prêtres qui célébreront la messe sur cet autel, qui était placé devant le sépulcre, et aux personnes qui viendront y prier.

L'évêque Daillon du Lude (1635-1676) eut de graves querelles avec les habitants d'Albi, et il fut souvent obligé de se retirer à Combéfa, devant l'émeute. Trouvant que ce château était trop éloigné de la ville épiscopale, il fit construire aux portes la splendide résidence où il est mort. On appelait ce lieu le Petit-Lude.

Le château de Combéfa était à peu près abandonné lorsque l'archevêque de Choiseul demanda au roi, en 1761, l'autorisation de le démolir pour cause de vétusté. Cette autorisation lui fut accordée par arrêt du Conseil, « mais sans être tenu d'en faire la démolition complète, et à charge seulement d'en faire retirer les charpentes, menuiseries et *autres matériaux qui auront quelque qualité.* » C'était à tort que

M. de Choiseul fondait sa requête sur le degré de vétusté du château, car il était alors très habitable et bien meublé, comme le prouve le plan que nous avons publié dans la *Revue du Tarn* (t. IV, 1883-84).

Il est digne de remarque qu'en faisant la réserve *des matériaux de quelque qualité,* l'arrêt du Conseil ne parle pas des objets d'art qui ornaient la chapelle. Sans le respect des habitants de Monestiés pour le groupe de l'ensevelissement du Christ, qui était resté au milieu des décombres, ce chef-d'œuvre n'existerait plus. Ils demandèrent au cardinal de Bernis, successeur de M. de Choiseul, la permission de le conserver. Ils l'enlevèrent soigneusement et le déposèrent dans une petite chapelle qui, sous le vocable de saint Jacques, servait d'hôpital dans leur commune. Le transport s'en fit, le 1er juillet 1774, sur quatorze charrettes traînées par des bœufs.

Mais si le sépulcre de la chapelle de Combéfa échappait ainsi à la destruction, il avait dû souffrir de l'abandon auquel il avait été condamné et de l'humidité du local où il avait été transporté. Les peintures, qui existaient encore en partie lors du transfèrement étaient en danger de disparaître. Quelques amis des arts résolurent de porter remède à cet état de choses. Il fut reconnu que 10,000 francs étaient nécessaires : ils les trouvèrent, malgré le refus du Gouvernement de coopérer à l'œuvre, et, pendant deux années (1867 et 1868), la chapelle Saint-Jacques fut assainie. Un artiste habile, M. Nelly, fit disparaître les mutilations qu'avaient pu subir les statues et en refit les peintures d'après les restes qui en existaient.

Le Christ est porté au sépulcre par Joseph d'Arimathie et par Nicodème tenant les deux extrémités du linceul.

Quels sont les personnages qui, au nombre de huit, assistent à cette mise au tombeau? Les évangélistes, après avoir cité Joseph et Nicodème, ne mentionnent que trois autres témoins nominativement: Marie, mère de Jésus, Marie-Magdeleine, et Marie, femme de Cléophas; mais ils ajoutent que plusieurs disciples et quelques femmes, venues de Galilée, suivirent le corps du Sauveur.

L'imagination des artistes a donc pu se donner libre carrière pour composer le groupe des assistants. D'un autre côté, comme il est certain que souvent, autrefois, les fondateurs de pieux monuments demandaient à y être représentés, on peut admettre que quelques-unes de ces statues ne sont pas autre chose que les images de certains membres de la famille de l'évêque Louis d'Amboise.

Toutes ces statues sans exception sont drapées, non point dans des costumes juifs, mais avec des vêtements du quinzième siècle, selon l'usage du temps.

Notons également que le type des hommes reproduits par les artistes est essentiellement juif, tandis que les femmes, au contraire, ont le type français le plus gracieux et le plus pur.

Le Sépulcre est sans contredit un des beaux monuments religieux de la période de transition du Gothique à la Renaissance.

<div style="text-align: right;">Émile JOLIBOIS.</div>

Fig. 1. — Tympan de bois sculpté du portail de l'hôtel G. Molinier, Toulouse.

LA SCULPTURE SUR BOIS DANS LE TOULOUSAIN

Deuxième article. — (Planches XXIV et XXV.)

Le public s'est fort aisément habitué au classement des divers styles établis par les connaisseurs. Rien de plus répandu que l'art de savoir discerner le Louis XVI, Louis XIV, Henri II, voire même le Gothique flamboyant ou primaire.

Ce qui est moins connu, moins facile à connaître, c'est le pourquoi de ces variations de l'art et de la mode. De nombreux érudits se passionnent pour cette recherche : origine de l'Art gothique, origine de la Renaissance sont étudiées avec minutie.

Les temps tout voisins de nous permettent de saisir l'influence qu'un grand artiste exerce sur les idées de ses contemporains, tantôt interprétant celles qui courent dans l'air, tantôt, au contraire, imposant les siennes à son époque. Il suffit de citer les Romains de David, le mouvement préraphaëlique d'Angleterre, le japonisme tout récent. Écrivains, peintres, sculpteurs ont une action profonde sur leur siècle, et elle se répercute jusque sur la forme des meubles.

Ainsi en était-il déjà à la Renaissance. Quand Lescot et Goujon élevèrent dans Paris des monuments aux proportions harmonieuses, décorés de bas-reliefs très doux, nymphes délicates ou trophées, le huchier parisien s'empressa de modifier l'aspect de ses meubles, il leur donna des proportions savantes ; entre les colonnes de ses armoires architecturales, il encadra de grands panneaux aux sujets mythologiques sculptés en reliefs peu accentués.

L'harmonie entre l'édifice et le meuble est telle que l'on peut aisément soupçonner nos grands artistes d'avoir fourni le dessin des plus belles pièces, voire même d'y avoir travaillé de leurs mains. L'Art était un à cette époque où l'on ne soupçonnait pas notre bizarre distinction entre l'Art et l'art industriel.

Cette digression était nécessaire avant d'aborder notre sujet. Au seizième siècle, les plans et les meubles n'arrivaient pas tous faits de Paris en province. En parcourant l'ouvrage de M. Palustre, on voit comme chaque région interprétait à sa guise

Fig. 2. — Table de bois sculpté. D'après un lavis du peintre toulousain Latour, appartenant à M. J. Pérès.

le style du moment. De là, sans doute, cette variété dans le meuble à la même époque, dans le même pays, qui a permis de distinguer les diverses écoles, au point qu'on ne saurait plus confondre un dressoir lyonnais et un dressoir bourguignon, bien que les deux régions soient voisines.

Ainsi que je le disais dans le précédent article, l'art toulousain eut aussi son caractère particulier sous Henri II, ou du moins, car il ne faut pas trop généraliser, pouvons-nous soupçonner la présence dans notre ville d'un sculpteur à la mode dont le goût original eut une longue et profonde influence sur l'art local.

Ces deux hôtels Maynier et Burnet, dont j'ai déjà parlé, sont là, seules épaves d'une œuvre qui a dû être bien plus importante. Leur originalité est frappante. Pour

s'en convaincre, il suffit de comparer ce décor exubérant, touffu, verveux comme les méridionaux, à la délicate cour du Louvre, absolument contemporaine, ou même, sans aller si loin, à la sage et calme ordonnance de l'hôtel d'Assézat.

Que le maître ou les maîtres inconnus aient fait école, c'est ce dont on ne peut douter. Les réminiscences, aussi nombreuses que lourdes, que l'on retrouve à l'*Hôtel-de-Pierre,* élevé cinquante ans plus tard, le démontrent abondamment.

Le bois se prête mieux encore que la pierre à ce travail brillant, surchargé, et nous pouvons déjà augurer que nos huchiers auront été chercher des modèles chez l'auteur de ces cariatides musclées, de ces mascarons grimaçants, de ces guirlandes touffues. S'il y a une école toulousaine pour le meuble ce sera celle-là, et nous ver-

Fig. 3. — Table de bois sculpté. D'après un lavis du peintre toulousain Latour.

rons, en effet, parmi les pièces que nous allons reproduire, tel dressoir, telle table dont la place naturelle semble être dans la grande salle où se dresse la cheminée bien connue à l'Hercule gaulois.

Le tympan du portail de l'hôtel Molinier, heureusement conservé, nous montre le savoir-faire de nos sculpteurs sur bois. Par une savante opposition aux fortes saillies qui l'entourent, il est en relief très doux; mais le dessin est bizarre, vigoureux; les personnages sont musclés, les figures grotesques; il est bien dans la note de l'ensemble. (*Fig.* 1; notre pl. XXIV donne la vue d'ensemble du portail.)

Voici deux tables que l'art local peut sûrement réclamer; elles ont été l'une et l'autre achetées dans le pays avant que la fureur du brocantage eût fait voyager les meubles d'un bout de France à l'autre. L'une figurait dans la collection Soulages, un

dessin heureusement conservé nous permet de la reproduire (*fig.* 2 et 3); le catalogue de l'Exposition de 1858 nous apprend qu'elle provient du village de Colomiers; l'autre, acquise en 1832 par la Société Archéologique du Midi de la France, est au musée Saint-Raymond. (Pl. XXV.)

Sans leur certificat de provenance, on les classerait volontiers dans l'école bourguignonne; ce ne sera pas la dernière ressemblance que j'aurai à noter. Nul doute que certains de nos meubles, qui ont pris la route de l'étranger, n'aient été confondus parmi les œuvres de cette riche école bourguignonne; ils en ont la tournure exubérante, large, un peu tapageuse. Mais ce sont aussi les caractéristiques de nos hôtels.

Je pourrais allonger ma liste en ajoutant deux tables qui figuraient dans la collection Soulages (n[os] 658 et 659 du catalogue). La description qui en est donnée s'appliquerait aussi exactement aux nôtres; elles ont, comme celles-ci, pour support, des griffons et des sirènes; mais les provenances de cette collection sont peu connues et certaines attributions trop fantaisistes.

En poursuivant ces recherches, nous verrons combien ces deux superbes tables s'harmonisent avec les autres meubles que nous pouvons classer définitivement comme toulousains.

<div style="text-align:right">J. DE MALAFOSSE.</div>

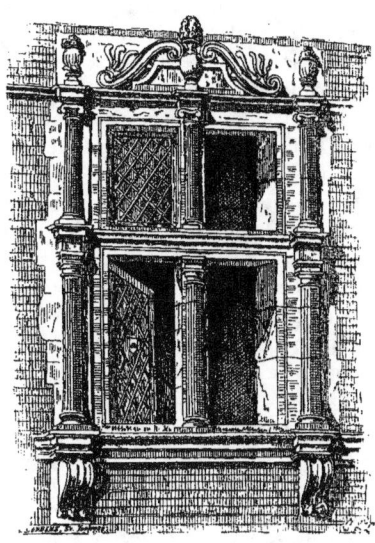

Fig. 4. — Croisée de l'hôtel G. Molinier (actuel[t] h. de Felzins), rue de la Dalbade, Toulouse.
Croquis de M. J. de Lahondez.

ÉGLISE NOTRE-DAME

ARLES-SUR-TECH

(Avec la planche XXVI)

Il existait trois églises à Arles-sur-Tech : Saint-Étienne et Saint-Sauveur, qui étaient des églises paroissiales, et une église abbatiale dédiée à Notre-Dame.

L'abbaye bénédictine d'Arles, l'une des plus anciennes des Gaules, fut fondée peu après la *reconquête* du pays sur les Sarrasins, dès l'époque de Charlemagne. D'abord riche et prospère, elle tomba dans une misère telle qu'il lui fut impossible de subsister. On lui unit Saint-André-de-Sorède en 1592. En 1722, l'une et l'autre furent unies à la mense épiscopale d'Elne.

Les documents nous apprennent peu de chose sur la construction de l'église ; nous possédons cependant deux procès-verbaux de consécration : l'édifice, bien qu'inachevé, fut consacré en 1046 ; il fut consacré de nouveau en 1157. Quant au cloître, nous savons, par l'épitaphe de Raimond Desbach, qu'il fut bâti par cet abbé, soit entre 1261 et 1303.

L'église abbatiale d'Arles est orientée vers l'ouest ; elle a, en largeur, trois nefs ; en longueur, six travées. Les deux nefs latérales se terminent par des murs plats. La longueur dans œuvre est de 44m60 ; la largeur, de 19m30 ; la hauteur sous clef de la maîtresse voûte, de 17 mètres. Cette voûte est en berceau brisé ; les voûtes des bas-côtés sont à doubleaux, en plein-cintre du côté de l'Épître, brisées du côté de l'Évangile. Des chapelles gothiques ont été construites après coup sur les deux flancs.

Considérée en élévation, l'abbatiale d'Arles est un essai timide de ce type d'églises qui comporte des fenêtres dans la grande nef. Ces fenêtres, petites, mal ébrasées, remplissent d'ailleurs imparfaitement leur office. Les piliers sont carrés ;

les arcades sont pratiquées à deux reprises. De Caumont a supposé que le vaisseau central était primitivement plus large et couvert d'une simple toiture ou d'un lambris; on aurait fait les voûtes plus tard, et, pour les supporter, renforcé les piliers de moitié de leur épaisseur actuelle. Cette hypothèse, inadmissible *à priori* pour plusieurs raisons, est détruite par un examen des constructions, lesquelles ne portent pas trace de reprises. En recourant à cet expédient, le maître d'œuvre avait sans doute pour but d'éviter l'effet désagréable produit par des percements pratiqués à angle droit à travers un mur trop épais et par la muraille froide et nue qui se serait élevée depuis les arcades jusqu'aux fenêtres.

La porte qui donne accès dans la nef est d'un style étrange; les pieds-droits n'ont pas de ressaut; le linteau est taillé en dépouille, le lit supérieur dessinant un angle très obtus. Il est surmonté d'un arc de décharge ornementé. Le tympan est décoré de sculptures rudes et archaïques. L'ensemble de la façade, moins pauvre que ne le sont en général les façades de la contrée, est relevé de plates-bandes et d'arcatures lombardes.

Le clocher de Notre-Dame d'Arles mesure 32 mètres sur 8m40 de largeur. C'est un spécimen de ces clochers roussillonnais montant tout d'une pièce, sans saillie ni retraite, véritables donjons massifs et crénelés, dont l'aspect seul évoque le souvenir des temps troublés qui les virent s'élever (*fig.* 1).

Le cloître, au contraire, est une merveille de grâce. Il est situé au sud de l'église et dessine, en plan, un quadrilatère irrégulier; ses galeries, larges de 4 mètres, s'ouvrent sur le préau par seize arcades au nord, quinze à l'ouest, seize au sud et treize seulement à l'est. Dans l'angle nord-est, près de la porte s'ouvrant sur l'église, est l'entrée de l'ancienne salle capitulaire, porte flanquée de deux fenêtres, le tout à remplage rayonnant. Le cloître d'Arles n'est pas voûté; le toit en appentis est porté par une série de colonnettes jumelles qui sont taillées suivant un patron uniforme; le chapiteau est lisse; le tailloir, assez épais, est commun aux deux colonnettes. Cette claire-voie n'est renforcée que par les piles maçonnées aux angles; aussi a-t-elle faibli sous la poussée d'une toiture mal entretenue. Il a fallu récemment la réparer et la reconstruire; on a aussi refait le toit, malheureusement sur un autre modèle.

Ce cloître est l'un des plus beaux morceaux de l'architecture religieuse en Roussillon; c'est une œuvre de grand art, sans recherche de l'effet, sans ornementation, qui atteint, par la seule harmonie des lignes, à une rare élégance et qui peut rivaliser avec les cloîtres les plus vantés.

L'église abbatiale d'Arles possède encore deux bustes-reliquaires en argent repoussé, faits à Perpignan en 1425 et 1440, qui sont incontestablement deux des plus belles œuvres d'art que l'orfèvrerie du moyen âge ait produites, un sarcophage antique, un monument funéraire du treizième siècle, etc.

Le sarcophage, la *Sainte Tombe,* se remplit d'une eau limpide qui est, dans le pays, un objet de vénération; de ce fait singulier on pourrait rapprocher des phénomènes analogues constatés sur d'autres points, notamment autrefois à Saint-Paul-lez-Dax dans la crypte qui a disparu.

Le monument funéraire, auquel Louis de Bonnefoy a consacré l'une de ses

dissertations les plus judicieuses et les plus incisives, paraît être destiné à perpétuer le souvenir d'un laïque, Guillaume Gaucelme de Taillet. (*Fig.* ci-dessous).

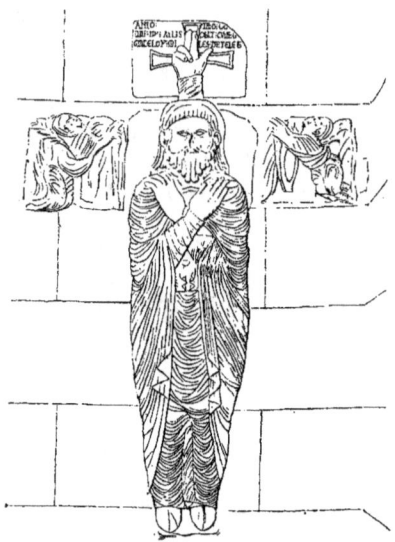

Bas-reliefs de marbre encastrés dans un mur extérieur de l'église N.-D. d'Arles-sur-Tech, au-dessus de la Sainte-Tombe.

Bien d'autres reliques du passé seraient à signaler dans cette pittoresque bourgade; il semble que les artistes d'autrefois se soient plu à réunir les curiosités au pied de ces montagnes austères et grandioses, dans le vert sombre de cette vallée, qui était faite à souhait pour abriter un monastère.

<div style="text-align: right">J.-A. BRUTAILS.</div>

BIBLIOGRAPHIE.

Ed. DE BARTHÉLEMY, *Essai sur les monuments du Roussillon*, dans le *Bulletin monumental*, t. XXII, pp. 61-62.

L. DE BONNEFOY, *Notes sur quelques monuments du Roussillon*, même volume, pp. 392-393.

Du même : *Épigraphie roussillonnaise*, nos 238 et suiv. Extrait du *Recueil de la Société scientifique et littéraire des Pyrénées-Orientales*, t. XIV.

DE CAUMONT, *Rapport sur une excursion*, dans le *Bulletin monumental*, t. XXVIII, p. 126.

Prosper MÉRIMÉE, *Notes d'un voyage dans le midi de la France*, 1835; Bruxelles, 1836, p. 393.

TAYLOR, *Voyage pittoresque dans l'ancienne France*, 1835, 3e vol., pl. 170 et sq.

Mgr TOLRA DE BORDAS, *Histoire du martyre des saints Abdon et Sennen, de leurs reliques, de leurs miracles et de leur culte*. 2e édition, Paris, V. Palmé, 1880; 264 p., 2 pl.

BRUTAILS, *Notes sur l'art religieux en Roussillon*, dans le *Bulletin archéologique du Comité des travaux historiques*, 1892, p. 566 et 611, et 1893, p. 376.

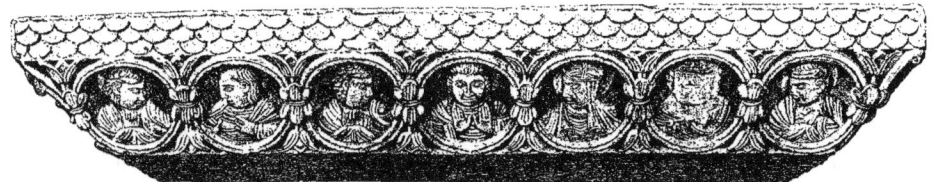

Fig. 1. — Un côté de la table du maître-autel primitif de Saint-Sernin. (Voir p. 91).

L'ÉGLISE SAINT-SERNIN DE TOULOUSE [1]

(Planches XXVII à XXXVI.)

I.

CE qui est aujourd'hui la plus importante des églises romanes a commencé comme la plupart des plus célèbres monuments destinés dès leur origine à honorer et à protéger le tombeau d'un saint, comme Saint-Denis-en-France, comme Saint-Martin de Tours, comme Saint-Remi de Reims, comme Saint-Hilaire de Poitiers, comme Saint-Martial de Limoges. Oratoire d'abord, ensuite église avec communauté de clercs, Saint-Sernin de Toulouse devint enfin une grande basilique jointe à un riche et puissant monastère.

Ce fut lorsque, par la tolérance de Constance Chlore et la conversion de Constantin, les chrétiens de la Gaule purent professer en paix et en liberté leur culte, ce fut lorsque les Toulousains purent manifester publiquement leur reconnaissance pour leur apôtre et premier évêque Saturnin, — vulgairement *Sernin,* en patois languedocien *Sarnî,* — ce fut alors seulement que fut érigé, par les soins de saint Hilaire, sur le tombeau du martyr, un édicule voûté terminant une petite nef de bois. Cent ans plus tard, c'est-à-dire au commencement du cinquième siècle, cette chapelle parut insuffisante et mesquine à saint Sylve, qui fit commencer une église beaucoup plus vaste [2]. Saint Éxupère, que notre Comminges s'honore d'avoir vu naître, acheva l'église entreprise par son prédécesseur et lui adjoignit un collège de prêtres.

Quelle que fût la solidité de la basilique gallo-romaine [3], il est peu probable

1. Bien que cette étude ne porte que ma signature, elle est quelque peu une œuvre collective, mes excellents collègues de la Société archéologique du Midi de la France m'ayant aidé de précieux éclaircissements, surtout pour la troisième partie. Je suis heureux de leur en témoigner ma profonde reconnaissance.
2. *Histoire générale de Languedoc,* édition Privat, t. IV, pp. 350, 351, 522.
3. Ébranlé par les considérations qu'avait présentées M. Émile Mabille dans l'*Histoire de Languedoc* (t. I, p. 377), nous avions, à l'encontre de la tradition toulousaine et de nos propres opinions antérieures, admis que l'église bâtie au sixième siècle par le duc de Launebode en l'honneur de saint Saturnin pouvait bien être une reconstruction de l'église qui recouvrait le saint tombeau. Mais le poème de Fortunat, par lequel nous est connue cette œuvre, dit formellement qu'elle ne remplaçait aucune œuvre antérieure. Il faut donc voir là, comme on l'y voyait auparavant, l'origine de l'église du Taur, qui marque l'emplacement où expira l'apôtre de Toulouse.

qu'elle soit arrivée intacte jusqu'au milieu du onzième siècle. Comme le disait excellemment, dans son cours du Louvre, le regretté Louis Courajod, toutes celles de nos cathédrales ou de nos grandes abbatiales dont la fondation entre plus ou moins dans l'époque romaine « sont passées par un état carlovingien. » Saint-Sernin n'a pas dû faire exception, surtout si l'on admet, avec les auteurs de la *Gallia christiana,* que les Sarrasins détruisirent l'église de fond en comble lors du siège de Toulouse, en 721. A défaut de cette destruction, l'accroissement du nombre des reliques et l'affluence toujours grossissante des pèlerins auraient certainement nécessité, sous Charlemagne ou sous Louis le Débonnaire, une deuxième ou troisième reconstruction.

Vers le milieu du onzième siècle, l'enceinte sacrée se trouva encore une fois trop étroite, et l'édifice parut encore une fois manquer de caractère monumental. Le culte des reliques avait à cette époque atteint une splendeur qu'il n'a jamais dépassée, et il eut son influence sur les destinées de l'architecture. Les chroniques nous parlent d'accidents mortels survenus à Saint-Martial, à Saint-Denis et ailleurs, durant les fêtes qui attiraient auprès d'un sépulcre renommé des populations trop empressées à prendre place dans des nefs incapables de les contenir. Ce fut une des deux causes de la reconstruction, entre 1050 et 1150 environ, de la plupart des lieux de pèlerinage. La seconde cause fut d'ordre spécialement artistique. Selon Jules Quicherat, la « formule romane » était fixée dès 1060[1]; pour parler plus exactement, il faudrait dire qu'elle l'était, en certaines régions du Midi et du Centre, dès 1020 au moins. Il y eut là un puissant motif d'encouragement pour les évêques et les abbés, qui se virent en état d'honorer les saints et de frapper les foules par des monuments à la fois durables, grandioses et de bon goût.

Les Toulousains ne furent pas des derniers à mettre à profit la formule romane; loin de là. Dès 1030 ou 1032, Pierre-Roger, évêque de Toulouse, recueille des offrandes en vue d'une reconstruction au moins partielle. On ignore si les projets de Pierre-Roger reçurent un commencement d'exécution; quoi qu'il en soit, durant la seconde moitié du onzième siècle, ils ne répondirent plus aux aspirations beaucoup plus généreuses d'Isarn, qui siégea près de trente-cinq ans (1071-1105) et s'occupa de la future basilique avec un zèle qui, malheureusement, ne fut pas toujours désintéressé.

« Les religieux qui desservaient l'abbaye de Saint-Sernin furent remplacés, au commencement du onzième siècle, par des clercs séculiers. Ceux-ci, en 1076, avaient adopté la règle de saint Augustin et s'étaient soumis à la vie commune. Peu de temps après cette réforme, ils eurent de graves démêlés avec Isarn et son chapitre, qui prétendaient exercer une entière juridiction et avoir des droits particuliers sur l'église de Saint-Sernin. Ils réussirent à faire échouer ces tentatives contre leur indépendance. Isarn, voyant qu'il n'avait pas réussi, chercha un autre expédient. Comme il savait que saint Hugues, abbé de Cluny, avait beaucoup de crédit sur l'esprit de Grégoire VII, il passa avec Hunaud, abbé de Moissac, un accord par lequel il céda à

1. « Il faut descendre jusqu'à 1060 pour voir se fixer ce qu'on peut appeler la formule romane. » (*Mélanges,* p. 125.)

cet abbé et à celui de Cluny l'église de Saint-Sernin pour y établir des moines, se réservant certains droits sur l'église. Par cet acte, que l'on rapporte à l'année 1082, il fut convenu qu'il n'y aurait pas d'abbé à Saint-Sernin et que le monastère serait gouverné par un prévôt, sous l'autorité de l'abbé de Cluny. En conséquence, Guillaume, comte de Toulouse, qu'Isarn avait su mettre dans ses intérêts, expulsa les chanoines de Saint-Sernin et y introduisit les religieux de Cluny; mais ceux-ci n'y restèrent pas longtemps, parce que Guillaume, réprimandé par le Pape, dut remettre les chanoines en possession de leur église et s'engager par serment à les laisser en paix tant qu'ils vivraient canoniquement. Il révoqua en même temps l'acte qu'il avait passé avec Isarn et l'abbé Hunaud : la charte est du 23 juillet 1083[1]. »

Ce fut au milieu de ces troubles et de ces changements que fut commencée la basilique actuelle, sans doute vers 1075, en 1080 ou 1082 au plus tard. Un diplôme daté de 1098 et émané du comte Guillaume IX de Poitiers, momentanément comte de Toulouse par usurpation, mentionne et flétrit, à deux reprises, des « hommes malintentionnés qui, de tous les points de la province, se sont rués sur l'église Saint-Sernin pour la dévaster et la détruire[2]. » Il s'agit ici évidemment d'entreprises contre les biens et les personnes plutôt que d'entreprises contre un monument; et c'est ainsi que paraissent l'entendre les auteurs de l'*Histoire de Languedoc*[3], en désignant le comte légitime de Toulouse, Bertrand, et ses adhérents comme principalement visés par Guillaume IX. Ne serait-ce pas plutôt un reproche adressé, sous une forme volontairement hyperbolique, à l'évêque Isarn, encore vivant, et à l'ancien comte Guillaume, pour les actes ci-dessus relatés et à l'égard desquels ample réparation avait été déjà faite ?

S'il n'y eut aucune tentative de destruction ou de démolition, il se produisit du moins dans les travaux de réédification des arrêts ou du ralentissement; et lorsqu'on voulut profiter du passage du pape Urbain II à Toulouse, on ne put lui offrir à consacrer qu'une crypte et un chœur inachevé. La cérémonie n'en perdit rien de sa splendeur, et elle fait époque dans les annales de Saint-Sernin. Elle fut célébrée le 24 mai 1096, en présence du comte Raymond de Saint-Gilles, alors à la veille de son départ pour la croisade, et avec le concours de quinze ou seize évêques dont plusieurs espagnols[4].

Nous supposons que le chœur, ou plutôt le chevet, était à ce moment exécuté jusqu'au niveau du milieu de la galerie aujourd'hui aveugle qui sépare des fenêtres supérieures les grandes arcades de l'abside[5]; mais il se pourrait aussi que l'interruption visible à ce niveau provînt des troubles survenus de 1076 à 1083, et qu'après le repos rendu au monastère en cette dernière année, on eût eu le temps de terminer le chevet. Une troisième hypothèse est plausible : la reconstruction de la partie supérieure de l'abside, qui, lorsqu'on éleva l'étage des grandes voûtes, aurait cessé d'être en harmonie avec la richesse et les proportions qu'on leur avait données.

1. *Histoire de Languedoc*, édition Privat, t. IV, pp. 522-523. — Voir aussi, dans le même ouvrage, t. III, pp. 438-440.
2. *Histoire de Languedoc*, édition Privat, t. V, col. 754-755.)
3. Tome III, pp. 507-508, avec renvoi à Catel.
4. *Histoire de Languedoc*, t. III, p. 485; IV, 523; V, col. 50..
5. *Bulletin de la Société archéologique du Midi*, 1894, pp. 154, 164 et 165.

Toujours est-il que le chevet, *capitis membrum*, était complet ou censé tel lorsque le célèbre Raymond Gayrard, pieux laïque d'abord, ensuite chanoine et prévôt de Saint-Sernin, prit en main la direction des chantiers et en assura l'activité par ses inépuisables offrandes. Or, saint Raymond étant mort en 1118, après avoir présidé aux travaux « pendant de longues années » et mené la construction, sur presque tout le pourtour, jusqu'au-dessus des clefs des fenêtres basses, il est nécessaire qu'il soit entré en scène en 1098 ou 1100 au plus tard.

Cette indication du rôle de Raymond est précieuse à deux points de vue. Elle nous montre d'abord un de ces architectes amateurs comme il y en eut tant avant le milieu du douzième siècle, — architectes dont le plus illustre fut le dernier, Suger, — et qui, par la puissance de leur esprit encyclopédique, firent plus pour les progrès de l'art de bâtir que les architectes de profession. Elle est ensuite un point de repère considérable — considérable surtout parce qu'il est extrêmement rare — dans l'histoire du style roman, et nous éclaire sur la façon un peu spéciale dont fut construit Saint-Sernin. Nous savons par elle que les fenêtres des bas-côtés des croisillons et de la nef sont de la période vicennale 1098-1118 ; nous trouvons là, par conséquent, un terme de comparaison très utile, soit pour établir la chronologie des monuments du Languedoc et de Saint-Sernin même, soit pour nous faire une idée exacte de la marche de l'architecture à l'une de ses périodes les plus intéressantes. Quant à l'ordre suivant lequel fut poursuivie la construction de Saint-Sernin, il constitue une dérogation fort curieuse aux usages reçus pendant le moyen âge.

Au lieu de prendre par le chœur l'édifice à construire et de l'élever membre par membre, les deux croisillons successivement après le chœur, et la nef, travée par travée, ou bien par groupes de plusieurs travées, après le transept, on se hâta, le chœur fini, — si tant est qu'il le fût, — de conduire en une même campagne tout le périmètre jusqu'à la hauteur des premières voûtes. Pour une église comme Saint-Sernin, cette méthode s'imposait. Il fallait un abri quelconque aux foules qui se pressaient devant les autels les jours de grandes ostensions; avancer insensiblement par tranches verticales, c'était laisser en plein air les fidèles obligés de se tenir dans les espaces non encore construits, et cet état de choses pouvait traîner des années et des dizaines d'années. On pourvut donc au plus pressé : la superficie à couvrir une fois déterminée, on se hâta de la clore définitivement de tous les côtés, et une fois les murs portés à une hauteur convenable, avec les fenêtres basses dont on ne pouvait se passer, on jeta par-dessus ces murs une couverture provisoire en charpente, et l'on put ainsi attendre sans incommodités graves l'entier achèvement de l'édifice.

Les œuvres hautes d'ailleurs paraissent avoir marché rapidement. Nous pensons que les croisillons et la coupole avec la tour centrale étaient achevés en 1130, de même que les cinq travées de la grande voûte qui en sont le plus voisines. Entre temps avait lieu une seconde consécration papale, celle d'un autel du transept ou du rond-point, par Calixte II, le 19 juillet 1119. Les murs supérieurs furent continués sans interruption vers la façade, au sud jusqu'à la neuvième travée inclusivement, à partir de la croisée, au nord jusqu'à la cinquième travée seulement. Ces

travées, en partant des tours de l'ouest et celles-ci non comprises, sont au sud la troisième, au nord la septième. Il est facile de voir que les travées précédant celles-ci ont été le résultat d'une campagne postérieure, commencée à une époque d'épuise-

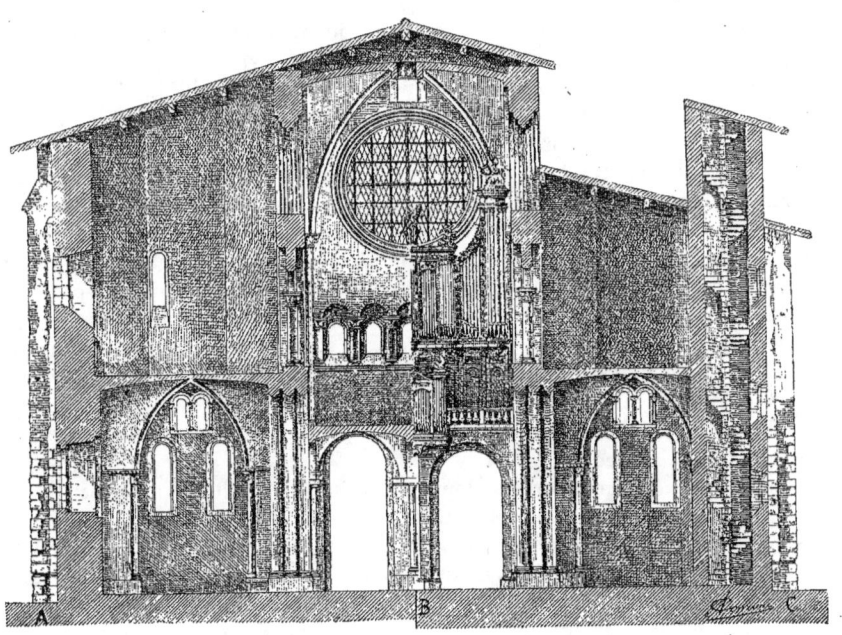

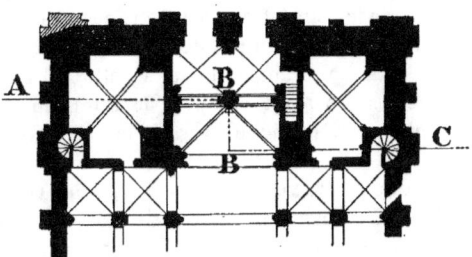

Fig. 2 et 3. — Coupe transversale et plan de l'avant-corps de l'église Saint-Sernin montrant l'état inachevé des tours.

ment et de fatigue, et probablement vers 1150. Peut-être la double travée des tours est-elle une addition décidée seulement au moment même où se poursuivaient ces premières travées, et la perspective du surcroît de dépenses qu'allait occasionner ce prolongement d'abord imprévu a dû influer sur la parcimonie qu'on remarque.

surtout à l'extérieur, dans la région occidentale de la basilique. Les bases, seules exécutées, des deux tours, avec les deux belles salles qu'elles renferment, sont de la fin du douzième siècle; le style ogival rudimentaire fait son apparition dans les salles, dans les voûtes de la double travée et les arcades correspondant aux tribunes. Les portes jumelles de la façade sont d'un roman aussi pur que les autres, mais elles sont plus négligemment appareillées. L'arcature qui surmonte les portes jumelles et la grande rose qui surmonte les arcatures sont de 1210 environ.

Les luttes et les désastres que subirent les Toulousains durant la guerre des albigeois ne purent qu'arrêter net les travaux. Lorsqu'ils furent repris, au lieu d'achever la façade, on crut mieux pourvoir à la dignité et à la majesté de la basilique en revenant à la région du chœur, dont les dispositions ne répondaient plus à la suprême élégance qu'avait revêtue l'architecture vers 1230. Trop bas et trapu pour une aussi vaste église, le clocher central fut exhaussé de deux étages et couronné d'une flèche, qui permirent aux pèlerins de découvrir et de saluer de plus loin le vénéré sanctuaire. On pourrait même croire, à considérer les détails, les profils de ce clocher et l'unité de son ordonnance, — unité qui n'est que faiblement rompue par la forme angulaire des fenêtres aux deux étages supérieurs, — que le clocher du douzième siècle, au lieu d'être simplement surélevé au treizième, fut renouvelé radicalement, comme le fut la voûte de la croisée. Les quatre piliers avaient été revêtus d'une maçonnerie épaisse leur permettant de supporter sans fléchir le surcroît de charge qui leur était imposé.

Parallèlement à ce remaniement dont l'objet était tout extérieur, ou peu après, en fut entrepris un autre tout intérieur, et beaucoup plus considérable quoique peut-être moins apparent. La crypte romane, trop petite, trop encombrée de piliers, fut dégagée et développée en sens divers, non toujours avec la régularité désirable. Mais il ne s'agissait pas de créer une salle homogène; ce qu'on voulait obtenir, c'était des emplacements qui faisaient défaut, et, en outre, une base pour asseoir le mausolée de saint Saturnin à dresser dans l'église supérieure. Ce mausolée était achevé en 1258, année où fut célébrée la translation solennelle des reliques du saint patron[1]. Qu'il ait ou non été exécuté en même temps que le clocher, il eut certainement pour auteurs d'autres ouvriers, qui puisèrent à d'autres influences : alors que la tour procède des traditions locales, on avait composé le tombeau sur les données du style ogival le plus pur, tel qu'il se pratiquait vers le milieu du treizième siècle dans le Nord de la France.

On avait espéré sans doute que ces embellissements ne compromettraient pas trop les ressources destinées à l'achèvement de la basilique; les événements trompèrent ce calcul. Les onzième et douzième siècles, qui avaient été l'âge d'or des pèlerinages, étaient remplacés par une époque où ce genre de dévotion tendait à se ralentir, atteint surtout dans le Midi par les progrès du manichéisme. La croisade contre les albigeois, loin d'apporter un remède à cette situation, l'avait aggravée en ce qui concernait Toulouse, car, devenue une lutte politique, elle substitua à l'ancienne

1. *Histoire de Languedoc*, t. III, p. 486.

dynastie des comtes, affectueusement dévouée à Saint-Sernin, un prince moins attaché au pays et d'ailleurs médiocrement libéral envers les pieux sanctuaires. Vint ensuite la domination directe des rois de France, qui, si larges qu'ils fussent pour les constructions religieuses, vivaient trop loin de Toulouse pour s'intéresser d'une manière pratique à ses édifices. Dans la seconde moitié du treizième siècle, Toulouse eut la bonne fortune de posséder un évêque aussi généreux que riche; mais Bertrand de l'Isle-Jourdain réserva le meilleur de sa sollicitude pour sa cathédrale.

Saint-Sernin s'acheva donc péniblement, pauvrement, et en réalité ne s'acheva pas du tout. Des deux tours qui devaient flanquer la façade, on ne fit que les amorces. Les premières travées de la nef, dans les parties supérieures, au moins à l'intérieur, eurent leurs ravalements terminés au commencement du seizième siècle seulement; si bien que, d'après quelques détails, faciles pourtant à isoler de la masse, Viollet-le-Duc, suivi par son disciple M. Corroyer, s'est cru autorisé à attribuer au quinzième siècle presque toute la nef, et, naturellement, la façade occidentale de la basilique. Il a fallu l'autorité du grand architecte pour donner un instant quelque crédit à une opinion aussi paradoxale, que son auteur aurait lui-même vite abandonnée, si un contradicteur l'avait invité à un examen moins superficiel du monument.

Ce qui appartient au quinzième siècle, ce sont les additions qui commencèrent à altérer sérieusement l'unité de la basilique et à en diminuer la valeur soit artistique, soit archéologique. Au-dessus des corniches, sur tout le pourtour du grand comble, fut établi un chemin de ronde couvert avec un mur de briques et des ouvertures cintrées faisant office de créneaux. (Voir sur notre planche XXVII une vue de Saint-Sernin avant les travaux accomplis par Viollet-le-Duc.)

A cette même époque, diverses réparations furent exécutées dans la partie supérieure du clocher, dont, en 1478, la flèche fut refaite[1]. En 1737, le baldaquin trop gothique qui abritait les reliques de saint Saturnin fut remplacé par un baldaquin de marbre plus conforme au goût du jour.

La Révolution supprima le collège canonial, laissa sans affectation la plupart des bâtiments monastiques, qui furent vendus et démolis, mais fit peu de mal à l'église. Celle-ci toutefois, qui avait souffert dans plusieurs de ses parties de mutilations graves ou d'un entretien longtemps négligé, et que les chemins de ronde avaient éloignée de sa physionomie primitive à l'extérieur alors que des badigeonnages et des superfétations décoratives en avaient alourdi l'intérieur, avait besoin, au commencement du dix-neuvième siècle, d'une restauration générale, que l'état des connaissances archéologiques ne permit pas encore d'entreprendre. L'initiative de ce grand travail fut due, vers 1855, à M. le curé de Lartigue, qui obtint du Gouvernement, pour en diriger l'exécution, le concours éminemment précieux de Viollet-le-Duc. La restauration, confiée depuis la mort de Viollet-le-Duc à M. de Baudot, est à l'extérieur très avancée, mais elle subit à cette heure un sensible ralentissement, par suite de l'insuffisance des crédits alloués par l'État et par la ville de Toulouse.

1. Note de M. l'abbé Douais (*Bulletin de la Société archéologique du midi de la France*, séance du 23 juin 1896.)

II.

Viollet-le-Duc prit vite à cœur la mission dont il avait été chargé. Il fut dès l'abord frappé de l'importance capitale du monument, et son but fut de la manifester à tous les regards comme il la voyait lui-même.

Par sa masse, déjà, Saint-Sernin reste, depuis la destruction de Saint-Pierre de Cluny, la plus vaste et la plus complète de nos églises romanes françaises. Elle est

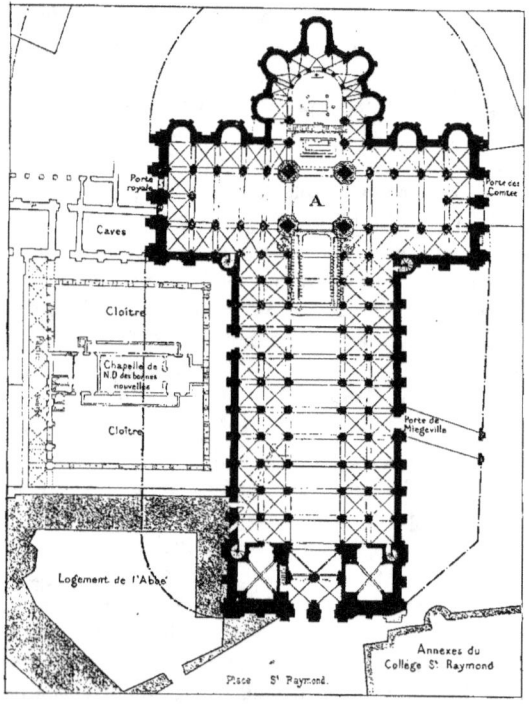

Fig. 4. — Plan général de l'église et partie des annexes démolies après la Révolution.

relativement à elles ce qu'est aux cathédrales gothiques Notre-Dame d'Amiens. Elle présente de plus, dans ses caractères particuliers ou dans ceux qui lui sont communs avec un groupe déterminé d'églises, un incontestable intérêt.

En plan, Saint-Sernin, d'une longueur totale de 115 mètres, se compose d'une abside avec rond-point ayant en avant deux travées rectangulaires à bas-côtés simples; d'un transept très développé, pourtourné par ses bas-côtés pareillement

simples, et long hors œuvre de 64 mètres; d'une immense nef avec bas-côtés doubles, large, également hors œuvre, de 32m52, et d'une sorte de narthex, entre deux salles carrées formant la base de deux tours inexécutées; le narthex est la continuation de la nef centrale, et chacune des salles embrasse la largeur de deux collatéraux. Les absides ou chapelles du rond-point sont au nombre de cinq, et celles du transept au nombre de quatre. Le chœur, malgré son rond-point, est d'étendue relativement médiocre, alors que le transept suffirait à constituer une église importante. En pourtournant celui-ci, les bas-côtés conservent la disposition absolument carrée de leurs travées, ce qui donne à chaque extrémité un pilier sur l'axe, et, par suite, à chaque façade des croisillons, des portes jumelles. A l'ouest, les deux travées qui forment aussi, entre les deux tours, au rez-de-chaussée, comme le retour d'équerre d'un bas-côté que ces mêmes tours auraient interrompu, ont entraîné pareillement l'ouverture de deux portes jumelles. A ces portes, il faut ajouter une grand porte, la plus belle, vers le milieu de la nef, au sud, et une plus simple, au nord, mais plus près du transept. Soit huit portes, dégagements plus que nécessaires les jours où des cérémonies attiraient dans la basilique des foules immenses de pèlerins. Les portes du nord, qui donnaient sur le monastère, sont les moins ornées.

Saint-Sernin fournit un exemple caractéristique de l'*inclinato capite* : l'axe de l'abside est, en effet, sensiblement infléchi vers le nord; on peut le constater, notamment, en regardant le pavage dont les lignes, normales à l'axe général, sont coupées gauchement par le podium de l'abside centrale et par les murs latéraux.

L'ordonnance intérieure n'est pas moins remarquable que le plan. Celle du chœur est assez ordinaire : déambulatoire voûté d'arêtes romaines; au-dessus, passage voûté en quart de cercle, tenant à la fois du triforium et de la tribune, et donnant jadis sur le sanctuaire par des baies aujourd'hui murées; abside centrale soutenue par des colonnes monolithes — dont deux cependant sont remplacées par des piliers cubiques — partant d'un stylobate ou podium très élevé, et ornée de deux rangs superposés d'arcades encadrant les baies murées dont il vient d'être question, et, au-dessus, les fenêtres qui éclairent la voûte. L'abside, en cul-de-four, a la même élévation que le transept et la grande nef, soit 21m10.

Les doubles bas-côtés de la nef n'ont pas une hauteur égale : ceux qui longent les murs latéraux ont 7m30, alors que ceux longeant la nef, contournant les croisillons et se prolongeant sur les deux premières travées du chœur atteignent 9m55. Les uns et les autres sont voûtés d'arêtes romaines; mais ce ne sont pas là leurs vrais couronnements, qui sont des demi-berceaux continus. Entre ceux-ci et les voûtes d'arêtes romaines sont ménagés, au-dessus des collatéraux secondaires, des couloirs bas et obscurs, très discrètement ouverts sur les collatéraux adjacents par d'étroites baies en plein cintre; et, au-dessus des premiers collatéraux, de hautes tribunes donnant sur la grande nef par des arcades géminées. Les demi-berceaux de ces tribunes, coupés à chaque travée par des arcs-doubleaux en plein cintre, — les trois premiers arcs-doubleaux de la tribune de la nef, à gauche, sont, par exception, en arc légèrement brisé, — contrebuttent directement le grand berceau central.

Viollet-le-Duc, admirateur convaincu de Saint-Sernin, prisait tout particulièrement la coupe harmonieuse de ses cinq nefs, qui, selon lui, n'avait pu être conçue que par une ingénieuse combinaison de triangles équilatéraux ou isocèles. Nous pensons que les enchevêtrements de lignes imaginés par le célèbre architecte pour justifier et expliquer sa théorie sont trop arbitraires et sur beaucoup de points trop approximatifs pour que l'on soit suffisamment autorisé à prêter de semblables raffinements techniques aux maîtres maçons du douzième siècle. Mêmes observations pour l'élévation graphique d'une travée de la nef à l'extérieur, fournie avec la coupe transversale par Viollet-le-Duc.

On ne peut refuser néanmoins à l'ordonnateur de Saint-Sernin une intuition délicate de l'harmonie monumentale ni la connaissance approfondie des moyens propres à l'obtenir. Cet intérieur d'église romane, malgré une certaine lourdeur dont on n'était pas encore parvenu à s'affranchir au commencement du douzième siècle, frappe, si on l'aborde du côté de la façade principale, par l'heureuse combinaison de ses lignes et ses allures dégagées, allures dues en partie à la disposition amphithéâtrale des doubles collatéraux. Il est extrêmement fâcheux qu'au siècle suivant, lors de la réfection ou de l'exhaussement du clocher central, on se soit vu obligé d'épaissir les piliers et les arcs de la croisée, d'où un étranglement qui gâte absolument la perspective. Ajoutons que la forme de ces piliers octogonaux à simples imposées est des plus disgracieuses et que la voûte à huit nervures représentant la coupole centrale est d'une obscurité qui permet à peine d'en saisir l'ensemble.

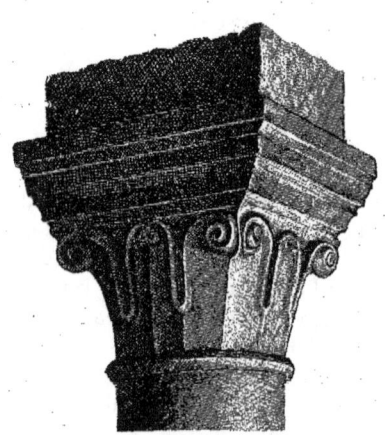

Fig. 5. — xi^e siècle (n° 299 du Catalogue [1]).

Les nervures de la voûte centrale sont à simple profil cubique, alors que celles de la grande voûte de la première travée, entre les deux tours occidentales, sont à profil torique. A cette même première travée, au niveau des tribunes, des arcades géminées aveugles, à cintres brisés, accidentent les murs latéraux. Les rez-de-chaussée des tours, servant de sacristies, sont surtout curieux par les énormes boudins qui portent les voûtes et qui, à la sacristie du sud, descendent en pieds-droits jusqu'au sol. Ces nervures, qui frappent par leur profil rudimentaire et les détails romans qui les accompagnent, sont peut-être les plus anciennes que les Toulousains aient vu construire.

C'est à l'habile combinaison des lignes et à leur multiplication, plutôt qu'à l'abondance de la sculpture, que le maître maçon de Saint-Sernin paraît avoir demandé ses effets esthétiques. La sculpture est rare à l'intérieur, hors les chapi-

1. Catalogue donné par M. J. DE LAHONDÈS dans les *Mém. de la Soc. arch. du Midi*, t. XV, p. 258.

teaux, et ceux-ci ne sont pas prodigués, attendu qu'il est usé des colonnes elles-mêmes avec une certaine discrétion. Les piliers de la grande nef, à part les trois derniers de chaque côté, n'en ont que du côté de la maîtresse voûte; les piliers entre les doubles bas-côtés en sont absolument dépourvus; mais en face de ces derniers piliers, contre les murs, règnent partout des colonnes analogues à celles de la grande nef, et il en est également ainsi aux croisillons. Au transept, les piliers ont des colonnes tant du côté du bas-côté que du côté de la maîtresse voûte, à part les piliers d'angles. Aux deux travées droites du chœur, l'ordonnance est celle des croisillons; dans le déambulatoire, chaque retombée de voûte a sa colonne à l'entrée des chapelles. Tous les piliers sont cruciformes, avec ressauts aux angles rentrants pour porter soit des arêtes de voûte, soit l'archivolte complémentaire des arcs longitudinaux sous le grand berceau longitudinal et le grand berceau central. Les arcs des tribunes, plus favorisés, reposent au milieu sur des colonnes jumelles, et, latéralement, sur de

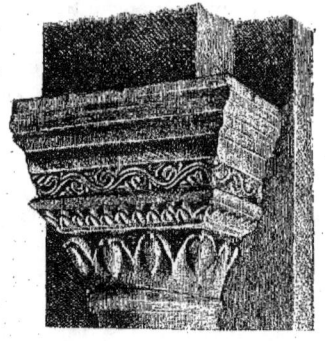

Fig. 6 — XIe siècle (n° 280 du Catalogue).

grosses colonnes engagées. Les chapiteaux les plus intéressants et les mieux soignés se trouvent, en général, dans le transept, tant au rez-de-chaussée que plus haut, et dans le chœur; c'est aussi dans le transept que les chapiteaux historiés sont le plus nombreux.

A Saint-Sernin, d'ailleurs, comme en beaucoup d'autres églises de son époque, les chapiteaux sont loin d'avoir tous une égale valeur artistique. Quelques-uns ne sont guère que des épannelages vigoureusement modelés sur le corinthien; parfois dans ces épannelages sont comme enlevés à l'emporte-pièce des rinceaux et des palmettes; ailleurs, des tiges et des feuillages plus gras s'enroulent autour d'une corbeille au galbe hardi. Les galbes eux-mêmes sont variés : il en est dont la raideur rappelle par trop le onzième siècle; mais un

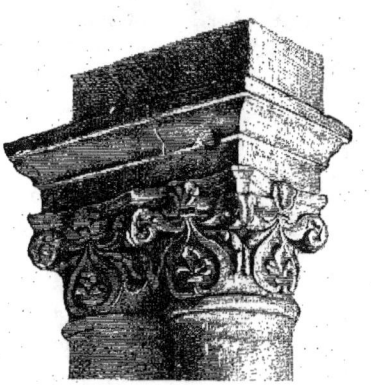

Fig. 7. — XVIe siècle (n° 281 du Catalogue).

grand nombre égale ou surpasse la sveltesse corinthienne. Les tailloirs n'ont pour toute moulure qu'un large biseau, parfois légèrement creusé en cavet; ils sont peut-être un peu lourds, surtout lorsqu'ils surmontent des corbeilles élégantes et finement découpées, mais cette lourdeur est généralement atténuée ou rachetée par les ornements qui les couvrent : palmettes, rinceaux, billettes, boules, damiers. Les chapiteaux et tailloirs des tribunes pourraient donner lieu à des remarques particulières : là, quelques-uns des chapiteaux paraissent soit provenir d'un édifice antérieur, soit

n'avoir reçu qu'une façon provisoire, soit avoir été sculptés après coup, et quelques-uns seulement à la Renaissance, comme aux premières arcades à droite et à gauche ; il en est même, dans cette région de l'église, qui sont en mortier ou en briques. (Voir nos figures 5 à 7 et nos planches.)

Les bases ne sont guère moins variées que les chapiteaux, et si peu d'entre elles, par exemple dans le transept, ont quelques ornements, d'ailleurs assez déplacés en pareil endroit, la plupart, avec les plinthes qui les supportent, témoignent d'une étude soignée, quoique plus ou moins heureuse, des profils et des ordonnances. Des pénétrations sont établies entre les plinthes d'un même pilier ; il est des socles qui, au lieu de former en plan le rectangle, ont leurs angles écornés soit par un simple épannelage, soit par un ou deux cavets, ce qui a dispensé de se servir partout de griffes. Celles-ci, quand elles existent, sont figurées par des boules, et, en un endroit (au pilier qui est commun au déambulatoire et au croisillon sud), par une sorte d'arc-boutant à jour unissant le tore supérieur de la base à chaque angle de la plinthe. Certaines scoties sont garnies de boules et certains tores taillés en torsades.

Les seules arcades ornées d'archivoltes, à l'intérieur de l'église, se voient à l'abside, au déambulatoire, aux chapelles et au mur oriental de chaque croisillon.

Fig. 8. — Saint-Sernin sur un sceau des consuls de Toulouse, 1242.

Ailleurs, l'architecte a cherché son effet par le surhaussement des arcs. Sans être général, ce surhaussement paraît bien être l'effet d'un système suivi ; c'est encore une preuve, et non la moindre, du soin avec lequel le maître maçon avait procédé à la combinaison de ses plans.

La logique nous a induit à nous occuper d'abord de l'architecture intérieure du monument, laquelle, comme presque partout ailleurs au moyen âge, a commandé celle de l'extérieur. A l'extérieur, le maître maçon ne s'est pas moins qu'à l'intérieur montré soucieux de l'esthétique. Cette recherche délicate du goût et de l'élégance, — autant que pouvait la comprendre un constructeur roman, — Viollet-le-Duc s'est efforcé de la rendre par les étagements qu'il a donnés aux toitures et par les motifs dont il a garni les couronnements. Nous n'oserions décider s'il y est parvenu, et si, par exemple, ces carapaces de pierre, souvent critiquées, dont il a couvert les absides et absidioles, ou ces symboles d'Évangélistes dont il a amorti ses pignons, souvent critiqués aussi, ou encore ces œils-de-bœuf aveugles dont il a surmonté la porte méridionale, répondent à un état ancien ; mais nous devons reconnaître que l'architecte moderne a traduit comme il l'a su des préoccupations très réelles de son prédécesseur.

Ce serait s'exposer à concevoir une idée défavorable de Saint-Sernin que de l'aborder par la façade occidentale, construite sans soin, avec de pauvres matériaux, restée inachevée, et n'ayant guère d'autre ornement que ses portes jumelles qui, elles, ont de beaux et fins chapiteaux dérivés du corinthien et, malgré leur délabrement,

ont grand air. Au-dessus de ces portes et en retrait d'énormes et superbes chapiteaux du treizième siècle, aux larges feuilles, se cachent derrière l'orgue et étaient destinées à supporter trois arcatures au lieu des cinq qui se montrent actuellement sur la façade. Cinq arcades [1] en plein cintre d'un style qui est à peine roman et qui proviennent de la même campagne que les salles inférieures des deux tours. Ces tours ne sont indiquées extérieurement que par des assises en attente laissant avec peine deviner la forme octogonale que l'on avait projeté de donner aux étages supérieurs. Au centre, ou plutôt au sommet de la façade, un large oculus, béant aujourd'hui, a perdu, si tant est qu'il les ait jamais encadrés, les meneaux d'une rose qui devait ressembler à celle de la cathédrale Saint-Étienne.

Bien différente est l'impression éprouvée lorsqu'on examine l'église du côté opposé et en se plaçant à quelque distance. L'effet harmonieusement pyramidal produit par le déambulatoire, les absidioles du chœur et des croisillons, l'abside principale, le transept et la tour avec ses étages décroissants et sa flèche, a été depuis longtemps remarqué, surtout depuis la restauration, et un Toulousain ne manque pas de le faire ressortir lorsqu'il accompagne à Saint-Sernin un étranger.

Les faces latérales ont aussi un aspect agréable et mouvementé, grâce à la superposition des fenêtres, des toitures, et à l'heureuse disposition des corniches. La grande nef, les tribunes et les petites nefs extrêmes ont chacune leur toiture, en tuiles et à faibles pentes. La toiture de la grande nef domine à peine celle des tribunes; la bande de mur qui les sépare est percée d'ouvertures en losange, absolument modernes, éclairant les combles; même ordonnance aux croisillons. La nef est éclairée par les fenêtres des bas-côtés extrêmes et des tribunes. Ces fenêtres sont assez grandes pour laisser pénétrer dans l'intérieur une lumière assez abondante, et Saint-Sernin est en somme mieux éclairé que la plupart des églises romanes de son époque.

Les fenêtres du rez-de-chaussée sont à peu près semblables partout : longues, à double ressaut, sans moulures, ni impostes, ni colonnes; entre les absidioles des croisillons et du rond-point, elles sont surmontées d'oculus. Plus courtes au premier étage, elles y sont munies de colonnes, d'impostes, de moulures toriques et d'un arc d'encadrement en saillie. Elles sont séparées les unes des autres, en haut et en bas, par de larges contreforts qui, au mur oriental du transept et dans le chœur, sont parfois remplacés par de grosses colonnes. Ces colonnes, d'un puissant effet décoratif, manquent à la chapelle de l'axe, mais celle-ci semblerait avoir eu, en compensation, des arcatures sous les fenêtres.

Des entrées latérales de l'église, deux présentent un réel intérêt. Ce sont, en premier lieu, les deux portes jumelles du croisillon sud, groupées sous les noms de porte des Comtes et porte des *Filhols* (des Baptêmes), et dont les huit chapiteaux représentent, d'une part, les péchés capitaux, et, d'autre part, la glorification de l'âme qui a triomphé du vice. A gauche de cette double porte, une arcade basse ou enfeu renferme quatre sarcophages, ouvrages ayant renfermé les ossements de cinq membres de la famille des comtes de Toulouse. Deux de ces sarcophages avaient déjà servi

1. Si l'on en juge par l'image de Saint-Sernin figurée sur les anciens sceaux de Toulouse (*fig. 8*), une riche arcature couronnait autrefois toute la façade à cette hauteur.

de sépultures et remontent aux premiers siècles chrétiens. Un fragment d'un troisième sarcophage est encastré dans la muraille, à côté de l'enfeu.

La porte Miègeville ou du Taur est la mieux soignée des portes de Saint-Sernin. Elle est précédée d'une avant-porte de la Renaissance, aux gracieuses arabesques, au sujet de laquelle on a évoqué à tort le nom de Bachelier. Viollet-le-Duc doit porter la responsabilité du lourd fronton qui écrase cette œuvre délicate. L'architecte moderne n'a pas été beaucoup plus heureux dans le couronnement du mur en avant-corps dans lequel est percée la porte proprement dite. Celle-ci, à la différence des trois groupes de portes jumelles, a un tympan. Pour donner plus de champ à ce tympan et lui ajouter une zone inférieure ou linteau, le cintre a été surhaussé. Le sujet représenté est l'Ascension du Christ ; l'exécution n'est pas de la même main que les motifs environnants. Aux côtés de l'arc sont, à gauche, saint Pierre terrassant le magicien Simon ; à droite, saint Jacques prêchant ; les chapiteaux de l'embrasure présentent un groupe de lions, Adam et Ève chassés du Paradis terrestre, le Massacre des Innocents et la Visitation ; aux deux corbeaux supportant le linteau sont figurées deux femmes assises sur deux lions et David jouant de la harpe. Ces œuvres et les sujets secondaires ou les ornements qui les accompagnent donnent une haute idée de l'état où était parvenue la sculpture à Toulouse aux environs de l'année 1135.

Le clocher est, avec la tour Fénestrelle d'Uzès, le plus beau que l'époque romane ait laissé dans le Midi. Il comprend un corps de cinq étages octogonaux de largeur décroissante et de hauteur à peu près uniforme, et un couronnement composé d'une balustrade à jour et d'une flèche de briques recouverte de ciment ; cette flèche remplace celle qui avait succédé à la flèche primitive ; elle manque d'ampleur pour la tour qui la supporte. Le premier étage de la tour n'a que des arcades aveugles accouplées, en plein cintre ; même ordonnance, mais avec baies à jour, aux deux étages suivants. Les deux derniers offrent ce type de baies angulaires, enveloppées deux par deux dans un bandeau angulaire plus grand, avec petit oculus intermédiaire carré posé en losange, qui a dominé dans les clochers de Toulouse et des environs, à vingt lieues au moins à la ronde, pendant près de trois siècles : de 1250 environ à 1525 ou 1530. Ce type a-t-il été créé à Saint-Sernin ? Nous pencherions pour l'affirmative, avec un léger doute en faveur des Jacobins de la même ville. Notre disposition d'esprit est à peu près la même à l'égard de cette autre question : ce genre d'ouvertures doit-il être rattaché au style roman plutôt qu'au style gothique ? Nous ne voyons, nous, rien de bien franchement gothique, même aux quatorzième et quinzième siècles, dans cette forme, qui a directement des attaches romanes et s'accompagne de détails et de profils romans. A Saint-Sernin, d'ailleurs, tout est roman dans la balustrade qui couronne les deux étages de la tour, et nous n'avons jamais compris les scrupules de Viollet-le-Duc qui les voulait supprimer.

Quant aux parties franchement et incontestablement romanes de Saint-Sernin, c'est-à-dire à presque toute l'église, quel en serait le caractère archéologique ? A notre avis, cet édifice est l'épanouissement d'un type créé et développé en Auvergne, sans que pour cela on puisse dire que la basilique est auvergnate. Les voûtes en demi-berceau, la disposition intérieure et extérieure du déambulatoire, la façon dont les

colonnes-contreforts de la région orientale se lient avec ce qui les environne, les corniches avec modillons à copeaux, tout cela vient un peu du côté de Clermont; mais d'autres signes indiquent une étape importante dans le voyage. L'étape, c'est l'église de Conques, en Rouergue, bâtie par un abbé mort en 1065 ou 1066, et offrant à l'état de maturité ou en germe les combinaisons qui font l'individualité de Saint-Sernin, telles que les bas-côtés pourtournant les croisillons et les tribunes élevées; les points secondaires de comparaison pourraient être poursuivis assez loin. Nous pensions d'abord que l'église abbatiale de Conques avait été reconstruite au commencement du douzième siècle et serait une copie abrégée plutôt qu'une préparation de la basilique toulousaine. Mais l'argument décisif nous manque : il faudrait prouver que l'église de Conques n'a pu être bâtie telle qu'elle est[1] — portail et tour

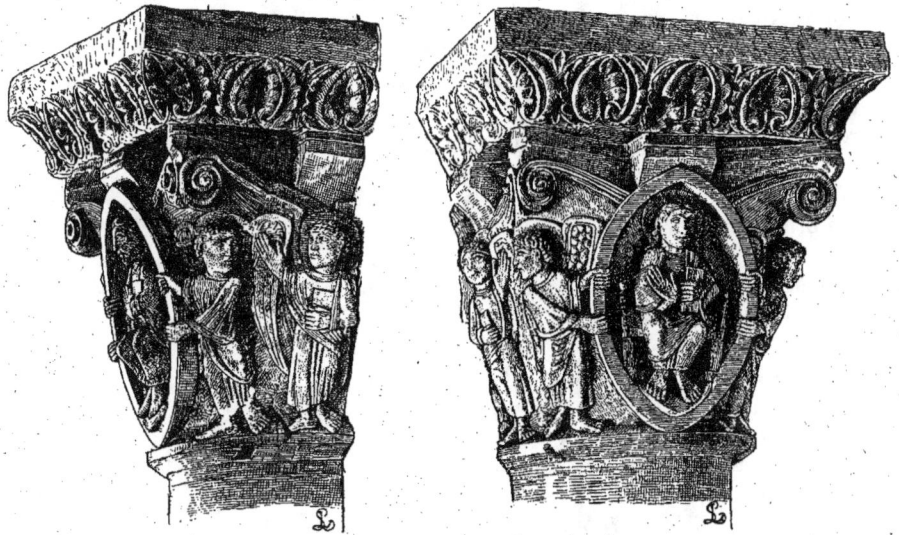

Fig. 9 et 10. — Chapiteau contre le pilier central de la galerie du transept méridional.

centrale mis à part — de 1050 à 1065 environ, et cela serait difficile, étant donné que Conques est voisin de l'Auvergne, et que l'Auvergne élevait dès 1020 au moins des églises selon la « formule romane ».

Et cependant Saint-Sernin a aussi sa haute personnalité, qui, sans en faire un édifice absolument à part, lui assure le rang le plus élevé dans l'école romane languedocienne, et, spécialement, dans un groupe plus intime où marquent, à côté de lui, l'église précitée de Sainte-Foy de Conques comme point d'origine, et la fameuse basilique de Saint-Jacques de Compostelle comme point d'arrivée. Le grand sanc-

1. L'abbé Bouillet, *Sainte-Foy de Conques, Saint-Sernin de Toulouse et Saint-Jacques de Compostelle*, dans les Mémoires de la Société nationale des Antiquaires de France, t. LIII (1893), page 7 du tirage à part.

tuaire espagnol, par une circonstance rare et tout à l'honneur du sanctuaire toulousain, est, en effet, une imitation directe ou plutôt une répétition de celui-ci. La cathédrale de Saint-Jacques ayant été commencée en 1082 et la première pierre de Saint-Sernin n'ayant peut-être pas été posée avant cette date, on pourrait, semble-t-il, se demander avec quelque inquiétude laquelle des deux églises est le modèle, laquelle est la copie. L'hésitation pourtant ne serait pas longue. Saint-Sernin est si bien à sa place, est si bien un produit du sol, tout en se distinguant profondément de ce qui l'entoure, que l'on ne saurait songer pour lui à une influence étrangère; et, cette influence, comment d'ailleurs serait-elle venue de l'Espagne, pays qui, à l'époque romane, recevait et ne donnait pas? Le mouvement est donc allé de France en Galice, mais de quelle manière? Le monument espagnol ne saurait être précisément une imitation du monument français, puisque celui-ci n'était pas ou n'était qu'à peine visible hors du sol lorsque celui-là fut entrepris. Il nous reste un champ d'hypothèses beaucoup trop vaste pour que nous osions nous astreindre à l'explorer tout entier; de ces hypothèses nous n'en retiendrons que deux, comme les plus plausibles : ou bien le maître de l'œuvre de Saint-Sernin détacha son meilleur ouvrier, le plus intime confident de sa pensée, et l'envoya, avec quelques bons ouvriers, se mettre à la disposition du chapitre de Saint-Jacques; ou bien ce dernier chargea un moine ou un praticien d'aller se former à Toulouse, de s'y mettre en rapport avec des constructeurs de talent, et, son éducation artistique terminée, d'en revenir avec un type original et grandiose.

Au groupe intime dont Saint-Sernin est l'âme se rattachent quelques édifices d'importance secondaire, et pour parties seulement : Saint-Sauveur de Figeac pour le chœur, Saint-Salvi d'Albi pour le portail, Saint-Gaudens pour les piliers et chapiteaux. Il n'est pas impossible que l'influence de Saint-Sernin se soit étendue jusqu'à l'abside de Saint-Martin de Tours, rebâtie vers 1125.

Saint-Sernin reste par son architecture un témoignage important de l'existence dans l'ancien comté de Toulouse d'une école romane distincte de l'Auvergne. Toutefois, ce témoignage serait loin de suffire si nous n'avions celui de la sculpture. A notre basilique s'appliquent surtout ces fières lignes que consacre à Toulouse, dans un récent article, un érudit Toulousain, M. Émile Mâle :

« C'est dans le Midi que la sculpture romane arrive à sa plus haute perfection. L'école du Sud-Ouest fut certainement la mieux douée de toutes. Toulouse fut la merveille du douzième siècle. Des rois wisigoths aux comtes, on peut dire que dans cette ville privilégiée les traditions antiques ne furent jamais interrompues... La molle contrée continuait à adorer la beauté... Nulle race n'eut un sentiment plus vif des gestes, des attitudes...[1] »

Tout le Languedoc a subi l'influence de la sculpture toulousaine, dont, par sa basilique et son cloître si malencontreusement détruit[2], le monastère de Saint-Sernin fut le plus brillant foyer.

1. *La sculpture française du moyen âge*, dans la *Revue de Paris*, n° 17 (1er septembre 1895), pp. 220 et 221.
2. Des centaines de chapiteaux que possédait le cloître détruit au commencement de notre siècle, deux seulement ont été conservés; ils font partie du Musée de Toulouse. Les autres et toutes les colonnes ont disparu sans laisser de traces!

III.

La crypte de Saint-Sernin, si justement célèbre dans l'univers catholique, l'est beaucoup moins pour son architecture que pour ses nombreuses et insignes reliques. Bien que remaniée, néanmoins, elle offre extérieurement et intérieurement quelques particularités intéressantes. Ce que nous appelons l'extérieur de la crypte, c'est le podium ou soubassement supportant les grosses colonnes de l'abside supérieure, et dans lequel sont percées des baies assez larges, les unes primitives et romanes, les autres de la Renaissance. Parmi ces dernières, la mieux conservée offre au linteau une

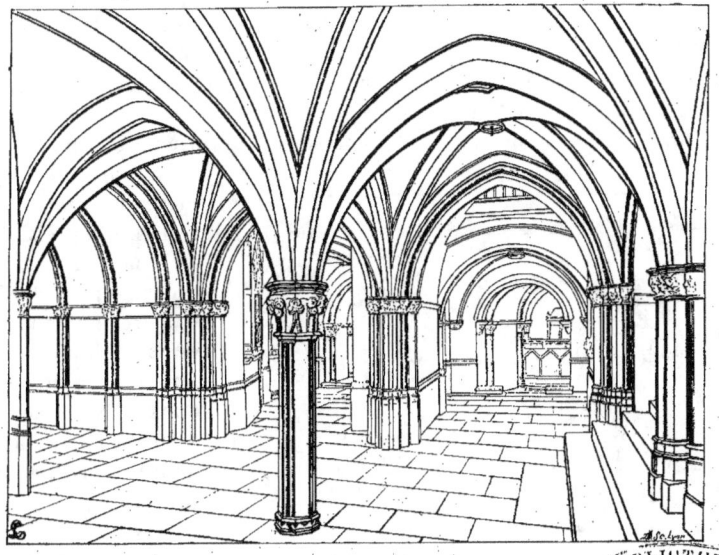

Fig. 11. — Vue des cryptes.

tête de Christ d'un beau caractère. Dans le podium sont encastrées sept grandes figures romanes, en bas-relief, taillées sur marbre blanc, et au sujet desquelles se pose cette double question : D'où viennent-elles? A quelle école de sculpture se rattachent-elles? Nous répondrons dubitativement à ces questions : à la première, que ces sculptures, paraissant un peu plus anciennes que la porte principale actuelle, formaient primitivement le tympan et les ornements accessoires, soit d'une porte pratiquée au même endroit et dont on ne se serait plus contenté en plein douzième siècle, soit, et plus probablement, d'une porte occidentale qu'un changement de plans dans cette région de l'église n'aurait pas permis de conserver; à la seconde, que le caractère byzantin y est plus accusé que dans la plupart des autres produits de l'art

toulousain du moyen âge[1]. Ces sculptures comprennent : un fort beau Christ, imberbe, assis dans une auréole en amande avec les quatre Animaux symboliques et placé, en face de la chapelle de l'axe, entre un Chérubin et un Séraphin ; deux anges au côté méridional ; au côté septentrional, deux personnages non nimbés, prêtres ou pontifes, bénissant et tenant l'un un livre ouvert, l'autre un livre fermé. Nous croyons qu'une foule d'observations intéressantes pourraient se dégager d'une étude complète et approfondie de ces précieux bas-reliefs[2].

Les détails romans sont rares dans l'intérieur de la crypte, et ceux qu'on y rencontre, dans quelques renfoncements disposés en chapelle, sont d'une authenticité fort douteuse. Ce qu'il y a de plus caractérisé dans les murs, voûtes ou piliers, n'est que du quinzième ou du seizième siècle. Honorable exception doit être faite cependant pour les six piles, disposées en hexagone et fortifiées par des contreforts qu'enveloppe la courbe de l'abside. Ces piles et les arcs bombés qui les relient, ayant formé jadis le soubassement souterrain du mausolée du saint patron, sont, comme l'était le mausolée lui-même, du plus pur style gothique du temps de saint Louis[3].

Dans les cryptes sont des statues isolées du quatorzième siècle représentant les apôtres et un certain nombre de petites châsses du quinzième ou du seizième, de cuivre argenté ou de vermeil, qui étaient avant la restauration visibles dans les chapelles du chœur et du transept. Celles de saint Gilbert, de saint Papoul, de saint Honorat et de saint Hilaire offrent des parties anciennes auxquelles le seizième siècle a fait des additions et des remaniements.

Fig. 12. — Miséricorde d'une stalle du chœur de Saint-Sernin. Caricature d'un prêche huguenot au désert.

On a étalé sous vitrine dans la première partie des cryptes, au voisinage des portes, une chasuble dite de saint Dominique (treizième siècle) avec un orfroi plus moderne, une autre de style oriental et de la même époque, etc., qui étaient auparavant conservées à la sacristie, et sur lesquelles ont disserté Viollet-le-Duc, Cahier et Martin, de Linas.

Si nous revenons dans l'église supérieure, nous y trouvons plusieurs autres

1. Telle est du moins l'opinion de M. Mâle (*Revue de Paris*, n° 17, p. 212) : « On peut tenir pour très vraisemblable que les grands anges, sculptés en bas-relief au pourtour du chœur de Saint-Sernin de Toulouse, sont copiés de quelque diptyque de Constantinople. Ces anges ressemblent aux maîtres de cérémonies, aux silentiaires du palais du Boukoléon ; comme eux, ils tiennent à la main un long bâton terminé par une petite croix. »

2. Il convient de rapprocher de ces bas-reliefs le chapiteau central du bras gauche du transept (galerie), qui nous présente la même série de personnages. (*Voir les figures 9 et 10, p. 87.*)

3. M. J. de Lahondès, dans son travail sur les armoiries sculptées ou peintes sur les monuments de Toulouse a pu attribuer au treizième siècle celles d'une des clefs de voûte des cryptes. (*Bull. Soc. Arch. du Midi*, 1894, p. 57.)

sujets de dissertations, lesquels d'ailleurs ont déjà, et non sans succès, tenté la sagacité des érudits toulousains. Les moindres *Guides,* d'autre part, les signalent. Nous nous bornerons aux plus apparents ou aux plus connus, et ce sont :

Les stalles, hautes et basses, les premières surmontées de galeries, sont identiques à celles de Saint-Étienne et plutôt postérieures. La stalle de l'abbé, de plein style Louis XIII, est en effet plus lourde que la stalle archiépiscopale de Saint-Étienne, très élancée et que l'on pouvait croire de la Renaissance, datée de 1611. Les miséricordes sont la plupart sculptées; la première à droite (*fig* 12) est justement célèbre à Toulouse par l'allusion plus qu'irrespectueuse qu'elle contient à la Réforme naissante : un animal domestique dans une chaire et ce commentaire bien net : *Calvin le porc pt* (prêchant);

Comme à Conques, des grilles de fer forgé ferment le chœur, mais elles ne datent ici que du quinzième siècle. Hérissées de pointes elles protégeaient les reliques.

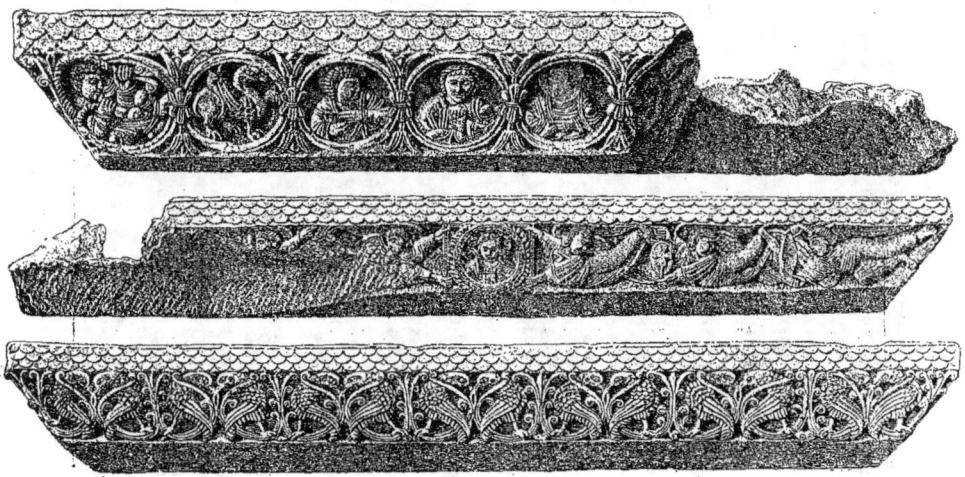

Fig. 13-15. — Rebords de la table du maître-autel de Saint-Sernin (xii^e siècle).

Les fresques qui revêtent les gros piliers de la croisée et qui représentent quelques-uns des saints honorés dans la crypte ou dans la basilique, peintes par des Italiens au seizième siècle, sont les plus belles de Toulouse, et d'après un expert dont la compétence est sérieuse, elles feraient seules l'orgueil de bien des cités; cependant elles ne sont mentionnées dans aucun ouvrage spécial sur les beaux-arts;

La grande fresque de la conque absidale, et figurant, sur fond d'or, le Christ, entouré d'emblèmes apocalyptiques, pourrait bien n'être que la reproduction libre d'une peinture du douzième siècle ayant existé à la même place. Hors l'église, contre le mur du transept nord existe encore une peinture très ancienne, bien inté-

ressante et malheureusement fort dégradée. Elle représente saint Augustin assis et enseignant un personnage nimbé qui est peut-être saint Raymond ;

La dalle de pierre qui était la table du maître-autel primitif, au rebord richement taillé en corniche au douzième siècle (*fig.* 1, 13-15), avec une inscription donnant le nom du sculpteur — BERNARDUS GELDUINUS ME FEC — jadis placée au centre de la croisée (A du plan, *fig.* 4) et accrochée actuellement au mur septentrional de la nef ;

Le maître-autel, élevé de seize marches au-dessus du pavé du déambulatoire, de trente-quatre au-dessus du sol le plus bas de la crypte ; cet autel, le baldaquin

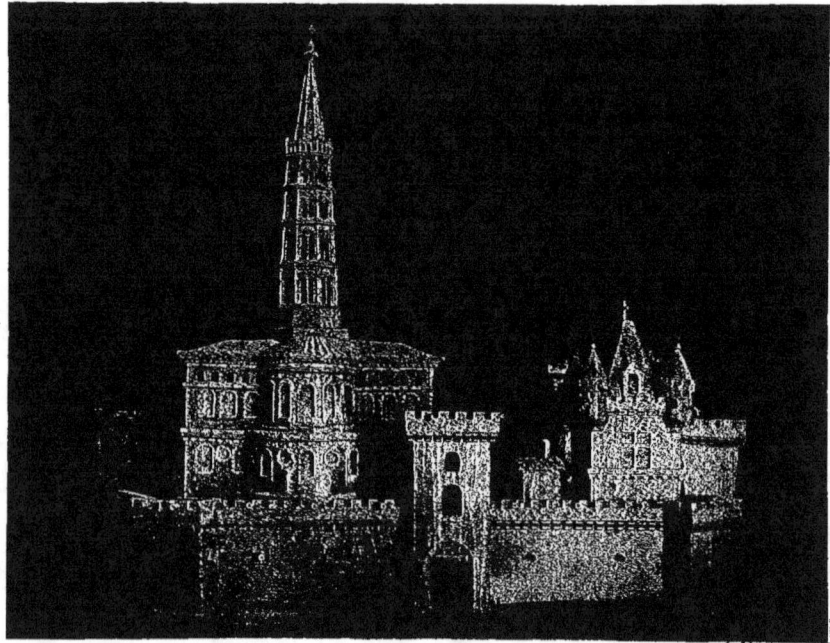

Fig. 16. — Ex-voto des Capitouls en bois sculpté, suspendu à la voûte du pourtour du chœur.

qui le surmonte et le tombeau vénéré de saint Saturnin qui lui est juxtaposé formeraient un ensemble grandiose et véritablement artistique s'ils étaient ailleurs que dans une église romane. A remarquer surtout comme opportune et monumentale l'ordonnance des quatre taureaux de bronze, dus au célèbre sculpteur toulousain Lucas, qui soutiennent la châsse ;

Des trois ex-voto du seizième siècle placés dans la région septentrionale du déambulatoire ; le plus curieux est un modèle en relief réunissant dans une enceinte fortifiée l'église de Saint-Sernin et la tour des archives ou donjon municipal. Cet ex-voto des capitouls de l'année 1528, donné à l'occasion de la peste, a été malheureusement refait en 1742. Il est appendu à la voûte (*fig.* 16.)

Le Christ dit « byzantin », — et qui a tout aussi bien pu être exécuté en France, — du onzième ou du douzième siècle, se trouve aujourd'hui, après plusieurs déplacements et de fâcheuses restaurations, dans l'une des chapelles du croisillon nord.

Les huit statues dites « les bienfaiteurs de l'église », naguère au pourtour de l'abside, reléguées par Viollet-le-Duc, en compagnie d'assez intéressants petits rétables du dix-septième siècle, dans les tribunes de ce même croisillon nord; ces statues de terre cuite, aux attitudes et aux costumes divers, mais toutes fort étranges dans l'expression de leur visage, — moulé, semble-t-il, sur le mort lui-même, — ne datent que de la Renaissance, et leur véritable signification reste toujours à élucider.

Enfin, dans la sacristie, se conserve un superbe coffret émaillé limousin du treizième siècle, le reliquaire du fragment de la vraie Croix, que d'après l'inscription Raymond Botardel, Toulousain, avait reçu de l'abbé de N.-D. de Josaphat, et qu'il avait apporté à Toulouse et remis à l'abbé Pons [1].

<div style="text-align: right;">

Anthyme Saint-Paul,

Membre honoraire de la Société archéologique du Midi.

</div>

[1]. Le trésor de Saint-Sernin, un des plus riches de la chrétienté, est, on le voit, singulièrement réduit. Pendant la Révolution, les reliques proprement dites furent respectées, mais la plupart des châsses, reliquaires, croix et ornements divers qui étaient d'or ou d'argent furent fondus. Le beau camée enlevé par François Ier est aujourd'hui au Musée impérial de Vienne. L'évangéliaire à lettres d'or sur velin pourpre donné par Charlemagne, offert à Napoléon Ier en 1810, est à la Bibliothèque nationale. Le cor d'ivoire, de style oriental, dit de Roland, ainsi qu'un coffret émaillé, représentant saint Exupère éloignant de Toulouse les Vandales, sont au Musée Saint-Raymond, et seront ultérieurement décrits dans cet *Album*.

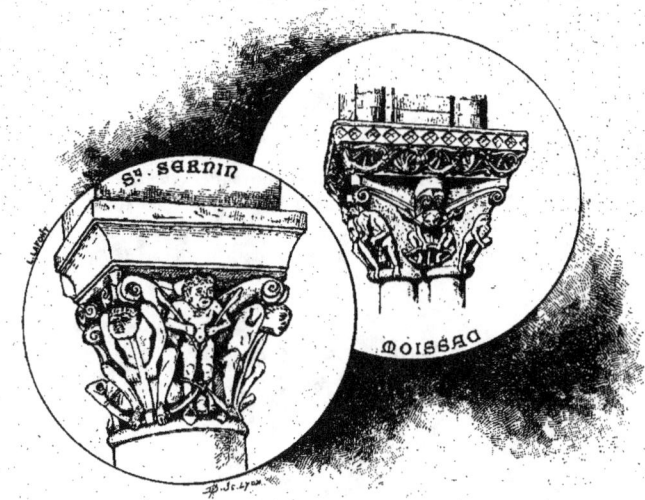

Fig. 17. — Chapiteaux de Saint-Sernin et de Moissac sur lesquels est traité le même sujet.

BIBLIOGRAPHIE.

Oraisons devotes pour visiter et saluer les Corps Saincts de l'église de S. Sernin: in-12, Toulouse, 1644, première édition; autre édition, la seconde, en 1696; troisième édition sous le titre de : *Antiennes et oraisons à l'usage de ceux qui auront la dévotion de visiter les sacrées reliques qui reposent dans l'insigne église abbatiale de Saint-Sernin;* Toulouse, 1762, in-12. Opuscule curieux par le résumé qui le précède de l'histoire de la construction de Saint-Sernin, et par ses planches figurant des rétables et des châsses dont plusieurs ont disparu à la Révolution.

R. Daydé : l'*Histoire de Saint-Sernin ou l'incomparable trésor de son église...*: Tolose, 1661, in-12.

Le chanoine A. Salvan : *Histoire de Saint-Saturnin:* Toulouse, 1850, in-12.

D'Aldéguier et Dumège : *Monographie de l'insigne basilique de Saint-Saturnin,* publiée sous les auspices de la Société archéologique du Midi de la France; Toulouse, 1854, in-12.

Cahier et Martin : *Mélanges d'archéologie,* etc., tome II, p. 26 : La chasuble de saint Dominique.

D'Aldéguier : *Des cryptes de Saint-Saturnin.* pp. 59-92 et planches. Tome VII des Mémoires de la Société archéologique du Midi.

L'abbé Carrière : *Visite à Saint-Sernin,* dans le XLe Congrès archéol., Toulouse, 1874, in-8°.

J. Esquié : *Note sur les travaux de restauration récemment exécutés à l'église Saint-Saturnin, à Toulouse.* Mém. Acad. des Sc., Inscr. et Bell.-Lett., 1881, pp. 283-300, et 1882, pp. 147-161, avec plan. La 3e partie n'a point été imprimée par suite sans doute de la mort de l'auteur.

— *Note sur une Peinture récemment découverte à l'église Saint-Sernin de Toulouse,* pp. 361-371, avec pl. Mém. Acad. des Sc., Inscr. et Bell.-lett. 1865.

Anthyme Saint-Paul : *Viollet-le-Duc, ses travaux d'art et son système archéologique:* in-8°, Paris, 1881.

— *Histoire monumentale de la France:* pp. 92 et suiv. In-8°, Paris, Hachette, 1883.

Viollet-le-Duc : *Dictionnaire raisonné de l'Architecture,* art. *Proportion,* tome VII, pp. 536-543.

L'abbé C. Douais : *Cartulaire de l'abbaye de Saint-Sernin:* Paris, 1887, in-4°.

— *Mélanges sur Saint-Sernin de Toulouse,* fasc. I : *Vie de saint Raymond, chanoine, et la construction de l'église Saint-Sernin, 1080-1118.* In-8°, Toulouse, Privat, 1894. — Fasc. II : *Réparations à la flèche du clocher de Saint-Sernin, en 1478* (1896).

J. de Lahondès : *Les chapiteaux de Saint-Sernin.* Mém. Soc. Arch. du Midi, t. XV, p. 258, Toulouse, 1896.

Et divers passages ou articles importants dans l'*Histoire des comtes de Toulouse,* de Catel (Toulouse, 1623, in-fol); dans l'*Histoire de la ville de Toulouse,* de Raynal (Toulouse, 1759, in-4°), dans la célèbre *Histoire de Languedoc,* de dom Devic et de dom Vaissete; dans les *Mémoires* et les *Bulletins de la Société archéologique du midi de la France;* dans la *Revue de l'art chrétien,* etc.

Fig. 18. — Projet de Viollet-le-Duc, pour la façade de Saint-Sernin.

ADDITION AU MÉMOIRE SUR SAINT-SERNIN

Antoine Noguier, Tolosain, dédia, en 1556, aux très honorés seigneurs pères de la police Tolosaine et nobles, son *Histoire Tolosaine,* « aiant entreprins à desensévelir ce que le chénu temps par ses continuels laps obscurcit aux opaques lieu de son ennuité et ténébreux rocher, rachetant l'histoire Tolosaine de sa déplorable injure pour l'exposer à la merci des étincelés flancs, et l'adextrer, non seulement à l'utilité de toute la République Tolosaine : mais aussi des Communautés de toutes les Républiques closes de la vouture des cieux reluisans. »

Dans ce style et au milieu du plus étrange amas de souvenirs des lettres antiques, de traditions populaires et des produits d'une imagination bien naïve, on découvre quelques faits précis et exacts d'un grand intérêt pour l'histoire monumentale de Toulouse.

Ainsi au cours d'un récit fort pittoresque des hauts faits de Marc Fonteie, préteur d'Aquitaine et même en Gaule, Noguier nous dit que ce personnage « fit ériger plusieurs effigies de marbre à l'honneur de César, dont entr'autres il y a deux affichées en l'église de Saint-Sernin en Tolose : l'une est au pilier où vis à vis la porte d'icelle qui regarde la grande rue : cette pierre de marbre est assez grande, en laquelle est une haute statue d'homme nu, de taille relevée à la grandeur du naturel, tenant les pieds joints, les bras étendus en bas et les mains ouvertes, montrant leurs concavités, le tout dans un ovale aussi de taille relevée, à l'entour duquel ces vers sont gravés :

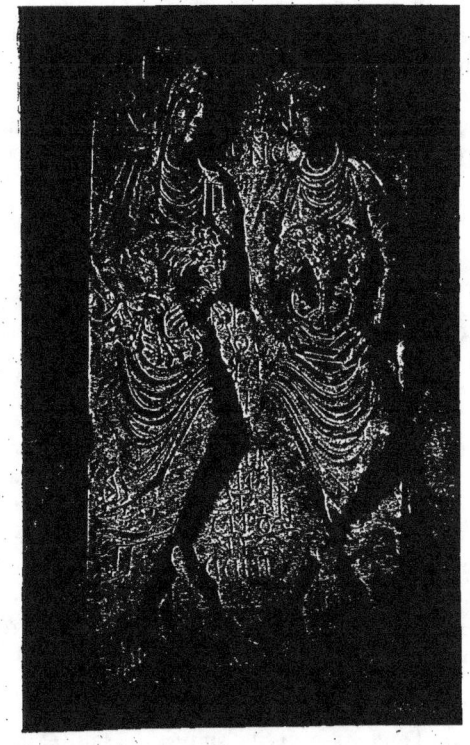

Fig. 19. — Marbre autrefois à Saint-Sernin; Musée de Toulouse.

POST OBITUM CARDIS MERITUM PROPTER PIA CASTRA
PARS QUE SIC ORITUR QUOD NON MORITUR PETIT ASTRA.

L'autre effigie est au tiers pilier de la grande porte de ladite église du côté de l'hôpital (hôpital Saint-Jacques, à l'entrée de la rue Bellegarde), et vis à vis les Fons d'icelle auquel est une grande pierre de marbre gris, en laquelle i a deux statues à la grandeur du naturel... près de leur tête est écrit en lettre antique : Signum Leonis — Signum Arietis..., et en bas cette écriture suivante est apparente :

<center>HOC FUIT FACTUM TEMPORE JULII CESARIS.</center>

Noguier omet un T après *factum*, Tolosae :
N'insistons pas sur l'erreur du bon historien déduisant maintes affirmations de cette inscription qui, d'après Nicolas Bertrand, 1515, ferait allusion à une curieuse légende : « Deux femmes mettant au monde un lion et un agneau à Toulouse du temps de César ! » Ce bas relief est au nombre des neuf ou dix épaves des bâtiments de l'abbaye et des annexes de l'église, recueillies par notre Musée (*fig. 19*).

Plus loin Noguier parle de « deux statues de marbre mises sur la dernière jambe du portail de Saint-Sernin, visant la rue du Peiron ; tout joignant la maison de l'abbaie, la où est figuré un Roi entronisé et diadémé (Antoine Marcelle, fils du roi Tolosain Thabor), et à l'entour de son diadème est écrit :

<center>JVDICAT ANTONIVS REX SERVVM REGIS ALIVS.</center>

A côté, et tout joignant cette figure, est la figure de Saint-Sernin, qui par semblant regarde ledit roi et d'un côté d'icelle figure ces vers sont écrits :

<center>CVM DOCET ANTONIVM NON TIMET EXITIVM

ECCE SATVRNINVS QVEM MISERAT ORDO LATINVS</center>

Noguier nous raconte plus loin qu'Austris, fille du roi tolosain Marcelle, secrètement se convertit après avoir été guérie de la lèpre par le moyen de saint Sernin et de saint Marcial. « Ces choses nous sont marquées au même portail de l'église de saint Sernin... A la même hauteur que les statues d'Antoine et saint Sernin sont les images de saint Sernin et de saint Marcial, élevés et entaillés en marbre : tenant saint Marcial en ses mains une crosse pastorale (toutefois comme inférieur, assistant à la solennité et cérémonie d'un prélat), et à côté de cette image sont ces mots gravés en lettres antiques :

<center>HIC SOCIUS SOCIO SUBVENIT AVXILIO.</center>

« Tout vis-à-vis la statue de saint Marcial est celle de saint Sernin, faisant démonstration de baptiser la vierge Austris (comme ce fait aujourd'hui en l'église), plongée jusques au nombril dans un vaisseau fait à la semblance des fons baptismaux, dont nous usons : et sont à côté de ladite statue de saint Sernin ces mots :

<center>JURE NOVE LEGIS SANATUR FILIA REGIS.</center>

et au pied de ladite image de saint Sernin :

<center>CUM BAPTIZATUR MOX MORDAX LEPRA FUGATUR</center>

Dessous cette écriture ia une figure d'un sagittaire, tirée en bosse, ayant jusqu'au

nombril forme d'homme et le demi corps restant forme de cheval se soutenant sur ses quatre pies. Haut derrière la tete dudit sagittaire est aussi à quartier cet exametre gravé :

JUNCTA SIMUL FACIUNT

O.VN

COVM

RDV

PORA

EORP'.

Noguier s'extasie sur l'originalité de cette inscription « qui passe la mémoire des choses rares et antiques » et dont « l'intelligence a, non seulement gehenné les forces de mon esprit, dit-il, mais aussi celle de mes amis mêmement d'Ogier Ferrier Tolosain, souverain medecin et astrologue perfait, duquel les ecrits vont temoignant son excellence et admirable scavoir depuis l'un à l'autre pole de l'univers étant l'unique perle tolosaine : et par le moyen d'un penser, jugement et travail enttentif, sommes parvenus au but de la chose désirée... : IVNCTA SIMVL FACIVNT VNVM DVO CORPORA CORPVS. »

Au-dessous on lisait la suite divisée en parcelles également enchevetrées :

PARS PRIOR EST HOMINIS ALTERA CONSTAT EQUO.

Dessous la statue de saint Martial et voisinant celle du baptême d'Austris, tout vis-à-vis le sagittaire, est une harpie qui a le devant de femme et le reste d'un oiseau tenant le pied sur un crocodile sur la tête duquel est écrit : COCODRILLUS, et au-dessus de cette harpie est ce vers écrit :

CORPVS AVIS FACIES HOMINIS VOLUCRI MANET ISTI.

Le Musée possède encore un fragment de ce bas-relief, et un autre qui appartient à l'une des statues d'apôtre.

Noguier narre ensuite la vie de la princesse, qui se sépara de son père Marcelle et de son train pour pratiquer secrètement son culte et alla vivre « dans une maison de plaisance delà le fleuve de Garonne aux fauxbourgs d'Ardene, où se démontrent encore plusieurs reliques de l'antiquité, tant des bains, dongeons roial, théâtres, qu'autres pourpris magnifiques. »

Les trois bas-reliefs que possède le Musée montrent par leurs détails qu'on peut avoir confiance dans la description donnée par Noguier. Nous pouvons nous faire ainsi, grâce à lui, une idée de cet ensemble d'œuvres d'art précieuses qui décoraient la vénérable abbaye, et sur lesquelles nous aurons l'occasion de revenir en étudiant l'école toulousaine du douzième siècle. Ces monuments n'étaient plus évidemment au complet ni à leur place primitive. Le bélier, le lion, le sagittaire provenaient d'un calendrier figuré.

Fig. 1. — Balcon, rue Croix-Baragnon, 10, Toulouse.

LA FERRONNERIE LOUIS XVI A TOULOUSE

(Planches XXXVII à XXXIX.)

Un sentiment supérieur de grâce et d'élégance, véritable caractéristique de l'art français, créa au dix-huitième siècle trois styles bien déterminés, dont le dernier en titre n'est pas une des moins heureuses conceptions du génie de notre race à cette époque. Les fouilles d'Herculanum et la recherche des lignes pures de l'antiquité qui en fut comme la conséquence ouvrirent à nos dessinateurs ornemanistes une voie nouvelle et féconde. Sans répudier les qualités d'originalité et de fantaisie des maîtres de la période antérieure, ils surent adopter une largeur d'ordonnance, une sobriété de formes et cette luxuriance de motifs dont le règne de Louis XVI devait voir le merveilleux épanouissement.

Cauvet, Boucher, Delalonde et leurs charmantes compositions aidèrent singulièrement au développement de l'art décoratif à une époque où le goût déploya tant d'activité et exerça au dehors tant d'influence. Paris, comme toujours, imposait la mode : seulement la province, douée d'une indépendance d'allures qui fut jusqu'à la fin du dix-huitième siècle un des traits fondamentaux des mœurs françaises, n'accepta pas en bloc le nouveau style antique avec ses exagérations de sécheresse et de maigreur : les principes généraux restèrent partout les mêmes, mais chaque région les modifia

dans le détail selon son goût à elle et ses traditions. De là l'intérêt qui s'attache aux recherches de ces tentatives, maladroites parfois, favorables le plus souvent, qui dénoncent à ce moment dans chaque coin de notre pays une vie intense; de là le plaisir de découvrir ces artistes locaux, entourés, choyés, poussés à bien faire par leurs concitoyens, et qui, à côté du désir de laisser derrière eux des œuvres durables, furent entraînés vers le beau et la grâce par ce mouvement général que subissaient les Français d'alors à confondre dans une égale admiration tous les chefs-d'œuvre, que ce fût peinture, sculpture, céramique, fers ou meubles.

A Toulouse, l'école de dessin créée du temps de Louis XV sous les auspices de l'Académie royale de peinture et de sculpture de cette ville, donna les meilleurs résultats en relevant par l'enseignement des principes ce que pouvaient avoir de vulgaire les conceptions industrielles du métier. D'un autre côté, l'architecte Labat de Savignac et ses élèves encouragèrent la technique du fer quand ils choisirent dans la corporation des serruriers les ouvriers d'élite leur paraissant les plus propres à collaborer à l'embellissement des hôtels des gentilshommes, des conseillers au Parlement et de ces riches bourgeois, lesquels, une fois devenus capitouls, n'épargnaient rien pour transformer l'antique logis et le rendre digne de leur noblesse récente.

En tête de la corporation brillaient deux vrais artistes, Bernard Ortet, Joseph Bosc. Le premier (dont nous parlerons dans un autre article) s'était fait connaître par les magnifiques grilles du chœur de la cathédrale Saint-Étienne, l'une des œuvres les plus remarquables de la serrurerie toulousaine. Le second, non moins bien doué que son émule, déployait dans ses compositions un esprit mieux réglé et plus libre à la fois. Plaçons à côté d'eux, et à un degré inférieur, des maîtres-jurés ayant débuté sous le règne de Louis XV, mais appartenant pour la période la plus active de leur production au règne de son successeur :

Fig. 2. — Rampe de la rue Croix-Baragnon, 10.

il serait injuste de passer sous silence les noms de Condeau, Meillon, Rivère, Maurette, Pujos, Laporte, Chauvet, Faur, Lanes, Lamarque, Four et les trois Rebelly. Leurs fers sont de moindre importance que les ouvrages d'Ortet et de Bosc; ils montrent néanmoins de l'originalité dans le dessin, et le touriste qui déambule à travers les vieux quartiers de Toulouse se trouve en présence de balcons, de grilles, de balustrades, d'impostes d'un type répété nombre de fois sans doute, mais avec des différences notables de détail où le charme de l'art Louis XVI s'allie à la manière robuste et fière de la tradition méridionale.

Lorsque le marquis de Bonfontan se fit bâtir une demeure rue Saint-Étienne, il voulut une rampe fort simple pour l'escalier, mais en revanche une décoration extérieure en fer forgé digne de la belle ordonnance architecturale de son hôtel : il en confia le soin à Ortet. Par une ingénieuse idée de ce dernier, au lieu de trois balcons il n'y en eut qu'un seul occupant toute la façade[1]. Composé de trois compartiments que relient des panneaux à tête de lion, guirlandes et draperie, il offre un ensemble sobre et délicat. La préoccupation de l'artiste est d'ajourer son œuvre, tandis que des feuilles d'ornement se déroulent le long des lignes, s'accrochent aux angles ou suivent les postes de la bordure. A l'intérieur du compartiment central on lit : « *Ortet fecit — anno 1771.* » C'est donc une création due au style de transition : Louis XV vivait encore et la mode des formes nouvelles s'affirmait nettement (planche XXXVII).

Au même genre, mais avec réminiscence très prononcée des styles précédents, appartient la rampe d'escalier de l'ancien hôtel de Saint-Jory[2]. Elle est d'un beau caractère, d'un faire large : les contours élégants de chaque travée se développent suivant l'évolution décrite par le limon de la rampe. Des feuillages effacent ce que cette symétrie pourrait avoir de monotone et des écharpes se déplient sur les volutes avec le flou d'une étoffe négligemment jetée.

Bosc, le concurrent d'Ortet, avait débuté dans l'atelier de la rue du Vieux-Raisin où son père et son grand-père, successivement bayles de la corporation des serruriers, l'initièrent aux procédés et aux secrets de la profession qu'il devait illustrer. Reçu maître le 25 mai 1767[3], il était libre de donner pleine carrière aux manifestations de son talent individuel, et, dès 1770, il signe la rampe de l'hôtel de Saint-Laurent[4] : ce qui fera désormais à défaut de signature reconnaître sa marque, c'est la perfection dans les assemblages, l'exactitude et la régularité des entailles, toutes choses appréciées des connaisseurs. Bosc, dans la composition de sa rampe, sort peu du style ancien; la seule concession qu'il fasse à l'engouement du jour est, avec la grecque et quelques détails de la bordure, ce vase à panse décorée qui occupe le milieu de chaque panneau. Des draperies, des contours pittoresques, des tiges fleuronnées gagnant sur la bordure, une combinaison d'enroulements ornés de folioles et, dans le panneau qui aboutit au premier étage, un cartouche d'où la Révolution a arraché les armoi-

1. Balcon de la rue Saint-Étienne, 23, aujourd'hui hôtel de Puyvert.
2. Rampe et balcon de la rue Croix-Baragnon, 10, aujourd'hui hôtel de Campaigno. (*Fig. 1* et *2*.)
3. « Jean-Joseph-Georges Bosc, fils de Paul Bosc, maître, présenté par les bayles Meillon, Four, Rebelly. » (Archives du Capitole de Toulouse, *Statuts et métiers*.)
4. Rampe de la rue du Vieux-Raisin, 27, aujourd'hui hôtel de Puymaurin.

ries et la couronne qui le surmontait, tels sont les motifs décoratifs de cette rampe d'une conception si sûre, d'une exécution si grasse (planches XXXVII et XXXVIII).

Mais l'œuvre qui assigne à Bosc une place honorable au Catalogue des artistes du dix-huitième siècle est la rampe qu'il forgea pour l'hôtel du Trésorier de France Descoffres, aux environs de l'année 1780[1]. Nous en donnons deux vues, l'une générale (*fig. 4*) et l'autre partielle (*fig. 5*). Le lecteur peut juger lui-même directement à quel point l'artiste a exercé sa verve créatrice et su donner de variété, de souplesse à sa manière. On ne saurait rencontrer de fautes de goût dans cet ouvrage dont les lignes très étudiées sont complétées par des sujets tirés d'une imagination constamment en éveil : richesse de détails, délicatesse de formes, finesse d'exécution concourent à la grâce de l'ensemble. Le succès du maître fut complet et pendant un temps ses confrères reproduisirent à l'envi carquois, thyrses et guirlandes de fleurs. Voici un balcon[2] de cette époque avec son amusant bagage mythologique (*fig 3*).

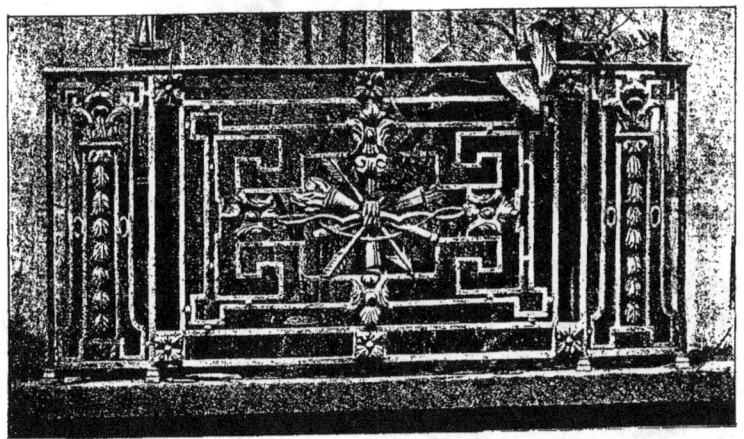

Fig. 3. — Balcon, rue Montoulieu-Vélane, 11.

Les États de la province de Languedoc chargèrent Bosc de fermer par des grilles la barrière du quartier Saint-Cyprien. Cantonnées de deux grands piédestaux de pierre portant des statues allégoriques, elles présentaient, dans leur simplicité de détail, ce caractère d'unité qui est une des beautés de la ferronnerie. Il y a vingt ans on s'avisa de trouver que les grilles gênaient la circulation; la municipalité donna ordre de les enlever et, du coup, priva cette partie de la ville d'une décoration monumentale.

On peut se faire une idée de leur aspect par la grille qui ferme encore l'extré-

1. Rampe de la rue des Couteliers, 46, aujourd'hui hôtel Dassier.
2. Balcon, rue Montoulieu-Vélane, 11. (*Fig. 3*.)

mité du cours Dillon[1]. Détachant nettement sa silhouette sur la grande allée d'arbres qui s'étend le long de la Garonne, la grille est distribuée en onze travées séparées par des pilastres sobrement ornés et que surmontent des vases terminés par une pomme de pin. Cette œuvre de grand style se distingue par l'harmonie générale des lignes (planche XXXIX).

Du côté du fleuve, un artichaut de fer, à deux volutes formant arc-boutant, s'appuie contre la grille et sert de défense au parapet. Cet artichaut était célèbre parmi les gens du métier du temps qu'on faisait son tour de France.

Les compagnons ne manquaient jamais, à leur passage à Toulouse, de venir admirer ce chef-d'œuvre où l'opération se complique d'abord de nombreuses soudures, et ensuite de la difficulté de chauffer, de manier à la forge et de mettre en place des pièces si diverses ; il avait fallu pour cela une précision de coup d'œil et une sûreté de main exceptionnelles.

On ne connaît pas assez la vie d'Ortet et de Bosc pour mettre leur nom en avant à propos d'ouvrages non signés. Les rapports, évidents cependant, qui se remarquent entre certains détails de ces ferronneries et les pièces bien authentiques sorties de leurs mains

Fig. 4. — Rampe, rue des Couteliers, 46.

1. Depuis la rédaction de cette notice le Conseil municipal de 1896 a achevé l'œuvre néfaste de ses devanciers. Cette grille vient d'être enlevée et utilisée comme clôture du jardin *provisoire* du Musée, rue de Metz. Ce changement est déplorable, car il fait perdre à cette œuvre son élégance et la valeur qu'elle tenait du paysage pour lequel on l'avait dressée. L'artichaut (*fig. 6*) a été relégué au Musée Saint-Raymond !

permettent d'attribuer au dernier la rampe du bel hôtel que possédait sur la place Sainte-Scarbes la marquise Arquata [1]. La robuste habileté, qui ploie ce fer en une courbe élégante [2], subordonnant l'abondance de l'ornementation à la logique de la forme, ce vase antique auquel un clou retient la guirlande passant par les anses et retombant sur chaque face, la simplicité voulue de la bordure décèlent une composition visant à l'effet gracieux, y atteignant, sans nul souci des lignes grêles et compassées de plus en plus en faveur auprès du public (planche XXXVIII).

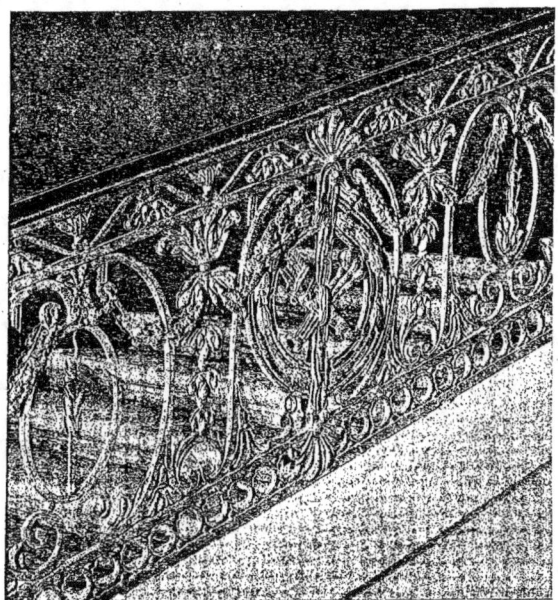

Fig. 5. — Partie de la rampe de la rue des Couteliers, 46.

Les ferronniers Toulousains durent cependant céder à la tyrannie de la mode nouvelle qui exigeait dans les œuvres une austérité de lignes, une nudité de composition peu en rapport avec le tempérament national. L'abandon des principes dont on s'était jusqu'alors inspiré dans la décoration eut de fatales conséquences et la décadence du goût exagéra d'année en année l'emploi de profils ultra-classiques, où l'originalité de l'artiste est comme figée dans un style glacial.

En 1790, l'Assemblée constituante délibéra l'abolition définitive des jurandes et des maîtrises que Turgot avait déjà essayé de supprimer par le fameux édit de 1776.

1. Marie-Antoinette de Carion de Muriel, baronne des États de Languedoc, épouse d'Augustin Spinola, marquis d'Arquata, fief impérial. (Archives municipales.)
2. Aujourd'hui hôtel Tournier.

La corporation des serruriers de Toulouse jeta la première le cri d'alarme ; les autres corporations se joignirent à elle pour adresser « au Roi et à Nosseigneurs de l'Assemblée » une pétition au nom d'une ville « qui avait l'honneur d'être la seconde « du royaume, la capitale d'une grande province, le chef-« lieu d'un grand ressort. » On y protestait énergiquement contre ce décret qui, s'il était rendu, ferait disparaître l'émulation et la perfection dans les arts et métiers et « deviendrait « funeste à l'intérêt public en permettant à tout individu « d'ouvrir un atelier sans avoir subi l'épreuve de son expé-« rience. » (*Archives municipales de Toulouse*.)

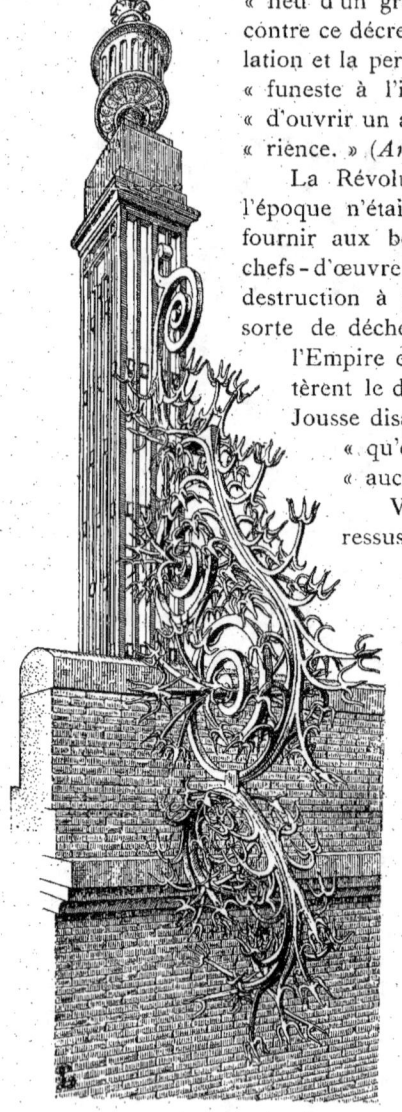

Fig. 6. — Artichaut de la grille de Bosc, au quai Dillon.

La Révolution balaya corporations et protestations : l'époque n'était guère aux préoccupations d'art, et, pour fournir aux besoins impérieux des arsenaux, nombre de chefs-d'œuvre de fer furent détruits dans la région, — destruction à jamais regrettable. La ferronnerie, par une sorte de déchéance, tomba dans la pratique industrielle : l'Empire et la Restauration, en adoptant la fonte, portèrent le dernier coup à ce noble métier dont Mathurin Jousse disait, au dix-septième siècle, en sa langue naïve « qu'entre tous les arts méchaniques il n'y en a « aucun qui lui puisse parangonner ! »

Voici plus d'un demi-siècle qu'on essaye de ressusciter le travail artistique du fer, et, ces temps derniers encore, de riches amateurs encourageaient par leurs libéralités ceux qui, le marteau à la main, cherchent à créer au lieu de reproduire servilement les vieilles formules. Hélas ! l'argent n'a pas ravivé la flamme du feu sacré, la source de l'inspiration sincère semble tarie...

Un jour, Laurent de Médicis disait au Graffione : « *Les écus font les artistes.* » A quoi l'autre répondit fièrement « *Non « pas ! ce sont les artistes qui font les « écus.* »

Baron R. de Bouglon.

LES COLONNES GALLO-ROMAINES

DE

L'ÉGLISE NOTRE-DAME LA DAURADE

Les Bénédictins, dont le nom est synonyme de science et d'érudition, ont sur la conscience un acte de vandalisme déplorable commis à Toulouse au dix-huitième siècle. A la suite d'une série de réparations mal entendues, ils ébranlèrent si bien la vénérable église de Notre-Dame la Daurade qu'ils furent obligés de la détruire entièrement.

C'était un gros désastre pour l'archéologie, le vénérable sanctuaire était sans doute un des plus anciens et des plus curieux monuments de France. Les mosaïques sur fond d'or, qui lui avaient valu son surnom de Daurade, bien que « grandement honnies et gastées par la barbarie de ceux qui n'ont sceu priser la valeur d'un si riche ouvrage[1] », les vieux murs qui déjà au dix-septième siècle s'en allaient « pièça de vieillesse » étaient chers aux Toulousains.

Toute une flore de légendes s'épanouissait sur ces murailles crevassées : Jésus-Christ lui-même était descendu du ciel pour consacrer l'église élevée sous l'invocation de sa Mère, l'empereur Théodose le Grand l'avait fait décorer de ces brillantes mosaïques et avait voulu y être enseveli; là aussi avait voulu reposer la respectable reine Pédauque, et l'on montrait encore son tombeau. Aussi, quand les capitouls se mirent à la recherche d'une statue de Clémence Isaure, se rendirent-ils tout droit à la Daurade bien assurés de rencontrer la noble dame en si honorable compagnie.

Quand on entreprit d'écrire l'histoire de Toulouse ce fut bien autre chose. Chaque auteur laissa vagabonder son imagination; à grand renfort d'érudition, l'un y reconnut le temple de Pallas, l'autre celui d'Apollon, mieux encore un temple Gaulois, et le lac fabuleux où dormait l'*aurum tolosanum*, ce lac que l'on cherche un peu partout, fut enfermé dans cette enceinte d'environ 40 pieds. La reine Pédauque devint une Austris, fille du roi de Toulouse Marcellus, baptisée par saint Sernin, ou Ranachilde, princesse wisigothe. Le consciencieux Catel recula devant ce fouillis et renvoya ses lecteurs aux rêveries de Chabanel. C'est grand dommage. Les entrepreneurs de la démolition se sont chargés de rendre la question tout à fait ténébreuse.

Avec l'effrayant mépris du dix-huitième siècle pour les plus respectables

[1]. Chabanel, *De l'Antiquité de l'église Nostre-Dame dite la Daurade*, etc., à *Tolose*, MDCXXV, p. 21.

antiquités chrétiennes, mépris qui nous a coûté peut-être aussi cher que la Révolution, tout fut rasé, les vieux cimetières bouleversés, mosaïques, briques romaines, cuves de pierre armoriées, chevaliers de marbre endormis sur leurs dalles, furent jetés pêle mêle dans les fondations de l'insipide monument dû à l'architecte Hardy.

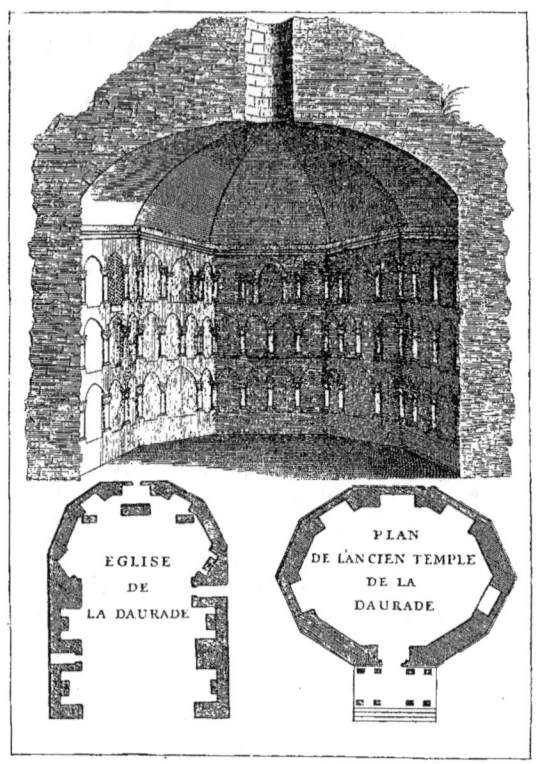

Fig. 1. — Reproduction de la planche gravée de Dom Martin, *Traité de la religion des Gaulois*.

Le tombeau de la reine Pédauque échappa, mais Malliot assure que sa statue eut le sort commun.

Pas un Bénédictin ne monta sur les échafaudages pour calquer les curieuses mosaïques, ou du moins en relever une fidèle description; Dom de Vic et Dom Vaissete ne daignèrent pas leur consacrer une planche de l'*Histoire de Languedoc!* et si nous voulons nous faire quelque idée du pauvre monument, il faut aller chercher une horrible gravure, fort inexacte, dans un ouvrage sur *La religion des Gaulois*. (Nous la donnons ci-dessus, *fig.* 1.) Belenus a sauvé quelques renseignements sur l'église Notre-Dame.

Quatre archéologues s'intéressaient cependant à l'édifice qui allait disparaître :

MM. de Montégut, Malliot, Géraud de Bousquet et l'abbé Magi; ils recueillirent force indications précieuses dont une partie seulement a été publiée. Mais M. de Montégut fut le mieux inspiré. Il se fit donner par les Bénédictins, en 1783, vingt-quatre colonnes provenant du sanctuaire et qui étaient jugées indignes sans doute de figurer dans le décor projeté par l'architecte. M. de Montégut tenait pour le temple d'Apollon, et ces colonnes lui parurent très propres à relever ledit temple dans le parc de Montégut-Ségla, dont sa mère avait fait le sanctuaire des Muses. Ceux qui aiment les idyles pleines de sensibilité du dix-huitième siècle finissant, trouveront dans la *Revue de Gascogne*[1] le récit de l'inauguration de cette *fabrique* pittoresque, l'inscription latine qui existe encore et les vers français de circonstance.

J'ai vu le temple octogone encore debout et il avait charmante façon, non loin de la grotte des Nymphes, au haut du grand canal, sous les arbres élevés de ce parc sombre, qui semble porter encore le deuil du doux archéologue si odieusement guillotiné avec ses collègues du Parlement.

L'inondation de 1875 renversa la ruine factice; deux colonnes ont disparu, une a été brisée, et vingt et une décorent le vestibule du château de Montégut.

Quatre autres colonnes sont au Musée de Toulouse, une dernière brisée en plusieurs fragments sert de borne dans la rue de l'Écharpe[2].

Avec une poignée de cubes de mosaïques que l'on voit au musée Saint-Raymond, voilà tout ce qui reste de l'église de la Daurade.

Fig. 2.

Fig. 3.

Aussi nous a-t-il paru utile de publier dans l'*Album* ces colonnes de Montégut; la planche IX du tome I des *Mémoires de l'Académie des Sciences de Toulouse* ne peut en donner la moindre idée, non plus que la planche VI du tome II des *Mémoires de la Société archéologique*[3]. Les gravures que nous donnons permettent

1. *Revue de Gascogne*, t. XII, p. 116.
2. Dumège en a vu deux à Blagnac « sur la voie publique ». (*Archéologie pyrénéenne*, t. III, p. 240.)
3. Celle-ci reproduit la gravure donnée par M. de Montégut et de plus deux des colonnes du Musée, absolument méconnaissables.

d'abréger la description de ces fûts gracieux qui, bien que disposés tout autrement que dans leur place primitive, produisent encore une impression charmante et vraiment artistique.

A l'exception de trois qui sont de marbre bleuâtre et d'une forme différente des autres, ils sont tous de marbre blanc des Pyrénées; les chapiteaux et les bases sont uniformément de marbre blanc. Comme je me méfie de l'authenticité de quelques-unes de ces bases et des abaques, qui ont pu être rétablis par M. de Montégut, j'aime mieux emprunter les mesures de Dom Martin : « Le corps de la colonne a cinq pieds dix pouces de hauteur compris le chapiteau et la base. »

Ces colonnes sont de trois styles différents; les plus nombreuses (quatorze à Montégut, quatre fûts et trois chapiteaux au Musée de Toulouse, les fragments de la rue de l'Écharpe) appartiennent au type de la figure 2, elle sont *tournées à la serpentine,* comme s'exprime le bon Chabanel, les cannelures torses profondes, les listels anguleux donnent un aspect dégagé que n'ont pas les colonnes en spirales de l'époque romane qui ont l'air de gros câbles; le chapiteau qui les couronne, avec ses feuillages peu saillants, ses volutes très développées, semble se rattacher au style composite librement interprété. Le type de la figure 3 est représenté à Montégut par cinq colonnes dont une en fragments, au Musée par un chapiteau; les ceps, feuilles de vigne et grappes qui décorent le fût sont d'une faible saillie, mais très nette; ce fût présente une particularité :

Fig. 4. — Chapiteau ionique habillé de feuillage, N.-D. la Daurade.

sur toute la hauteur règne une bande non travaillée qui a la largeur d'un cinquième environ de la circonférence, cette partie devait être sans doute invisible; le chapiteau est cependant travaillé sur toutes ses faces, il est d'un type si particulier que nous l'avons reproduit de deux côtés; il y a bien les grandes volutes de l'ionique, mais on les a habillées de feuillages, liés avec une corde, elles sortent maladroitement d'un rang de feuilles d'acanthe et se compliquent de plus petites volutes et d'un fleuron sur les faces. Nous n'avons pas pu donner de reproduction du troisième type, spécial à trois colonnes de Montégut, ce sont celles dont les fûts sont de marbre bleuâtre. M. de Montégut les dit cylindriques, ce n'est pas exact; elles présentent quatre arêtes en spirales d'une très faible saillie, réunies par des consoles peu sensibles; comme les précédentes, elles ont une bande non travaillée sur toute la hauteur, elles devaient être aussi adossées; les chapiteaux de marbre blanc se rapprochent assez franchement de l'ordre corinthien.

Ajoutons que pour tous les modèles l'astragale tient au fût; quant aux bases, très simples et uniformes, la gravure nous épargne toute description.

Que si maintenant nous voulons chercher à quelle époque a été sculptée cette élégante décoration, il faut se reporter à l'article *Chapiteau* du *Dictionnaire d'archi-*

tecture de Viollet-le-Duc et à l'*Abécédaire* de Caumont, l'un et l'autre montrent des exemples très curieux et très instructifs de la liberté avec laquelle les sculpteurs gallo-romains traitaient les ordres classiques. Viollet-le-Duc n'est pas loin de voir dans leurs fantaisies l'éclosion d'un style national, retardé longtemps par la barbarie, mais reprenant des forces à l'époque romane et atteignant sa maturité à l'époque gothique. Mais il est un autre ouvrage qui nous éclairera définitivement sur la date de nos colonnes, c'est l'admirable travail de M. Le Blant sur les sarcophages chrétiens d'Arles et sur ceux de toute la Gaule[1]. En parcourant les planches de ces deux volumes, on voit tout de suite que la colonne en spirale était le décor favori de l'époque où furent sculptés ces tombeaux; sur plusieurs, on retrouve le port des colonnes de la Daurade, l'évasement, les grosses volutes de leurs chapiteaux[2].

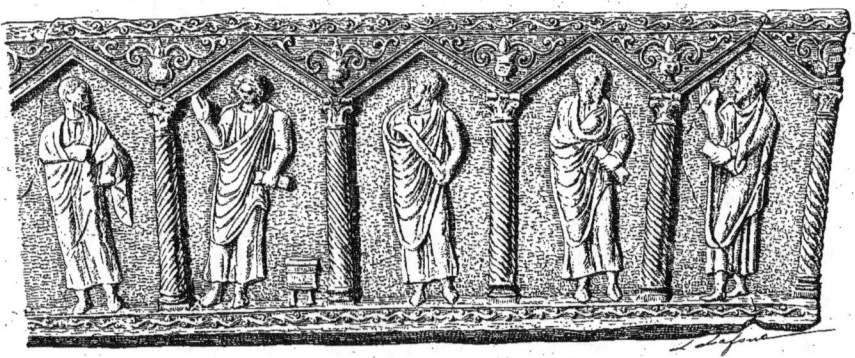

Fig. 5. — Sarcophage chrétien, Saint-Michel-du-Touch, Musée de Toulouse. (Le Christ et les Apôtres).

Il faut noter qu'un certain nombre de sarcophages appartiennent à notre région, à Toulouse même, et spécialement le n° 12 qui provient de Saint-Martin-du-Touch. Voilà pour les colonnes en spirales, corinthiennes ou composites. Pour celles qui sont revêtues de pampres, je n'ai qu'un exemple à citer, c'est celui de la planche IX des sarcophages d'Arles, mais il est typique : le Sauveur est sculpté sur cet admirable monument entre deux colonnes également ornées de ceps de vigne. Ils sont nombreux aussi les sarcophages qui portent la vigne mystique, et l'on ne doit pas oublier l'universelle réputation des *vimineatæ columnæ* placés dans Saint-Pierre de Rome par Constantin et qui passaient pour provenir du temple de Jérusalem. La Renaissance a assez abusé d'elles pour en perpétuer le souvenir, mais je doute qu'elle s'en fît une idée exacte.

On peut donc attribuer, je crois, nos colonnes au quatrième ou cinquième siècle

1. Le Blant, *Sarcophages chrétiens de la Gaule*.
2. On peut se rapporter pour les sarcophages d'Arles aux planches II-IV-IX-XII (*fig. 1*), XIII-XXV-XXXI-XXXII-XXXIII-(*fig. 3*). Pour les sarcophages de la Gaule, les planches II-IV-VII-IX-XIII--XIV-XIX-XXII-XXIII-XXVIII-XXX-XXXI-XXXIV-XXXVII-XLI-XLII-XLIII-XLVII-LII-LIV-LV-LIX. Les exemples sont assez nombreux, j'ai souligné les planches qui rappellent de plus près les gravures de notre texte.

et même descendre assez bas dans celle-ci ; la cour des rois Wisigoths fut plutôt le refuge des arts qu'une cour barbare comme celle des rois Francs.

Voyons à présent ce que disent nos auteurs sur ces colonnes qu'ils ont vues en place. Le sanctuaire de la Daurade, d'après eux, était le reste d'un décagone dont on avait abattu trois faces et une partie de deux autres, il était décoré à une certaine hauteur de trois rangs d'arcades superposées, soutenues par des colonnes, au fond des arcades des mosaïques représentaient Notre-Seigneur, les douze Apôtres, quatre Archanges, des saints de l'Ancien et du Nouveau Testament. Chabanel ne parle que de *petites colonnes de pierre tournées à la serpentine,* Dom Martin, Montégut et Malliot ont distingué des chapiteaux ioniques, corinthiens, composites ; mais ils sont unanimes à affirmer que les fûts étaient vêtus de mosaïques. Ceci paraît vraiment incroyable à qui les a vus, soit à Montégut, soit au Musée. Quand aurait-on pu avoir l'idée de dissimuler sous des mosaïques leur marbre si blanc, si brillant ? De ce traitement barbare ils n'ont pas conservé trace ; ceux du Musée montrent par places un barbouillage rouge qui me ferait soupçonner plutôt une application de dorure aussi épaisse qu'inopportune [1].

Pour donner une idée de l'aspect que devait offrir le décagone dans son état primitif, ses arcades soutenues par nos colonnes encadrant les mosaïques à personnages, nous avons complété la gravure fruste de Dom Martin par la reproduction d'un sarcophage du Musée de Toulouse, provenant de Saint-Michel-du-Touch (*fig. 5*), où l'on voit le Christ au milieu des Apôtres dans un décor qui doit rappeler de très près celui que l'on admirait encore au début du dix-huitième siècle.

Mais nous n'avons pas à étudier les vicissitudes du monument dont les colonnes de Montégut sont le seul reste, nous désirions seulement faire connaître ces raretés archéologiques. Quant à la Basilique, son histoire, dans la série *Tolosa christiana*, est confiée à l'un de nos collègues, savant zélé, chercheur infatigable et heureux, qui reconstituera l'existence longue et agitée de Notre-Dame la Daurade. D'autre part, notre *Album* publiera une notice spéciale aux splendides restes du cloître roman abrités aujourd'hui au Musée.

Joseph DE MALAFOSSE,

De la Société archéologique du Midi de la France.

1. M. de Castellane a fait la même remarque : « On n'y trouve aucune trace qu'elles aient été recouvertes de mosaïque. Il est à présumer que Dom Martin se trompe ici. » (Castellane, *Notes sur les rois Goths*, etc., *Mém. de la Soc. archéol. du Midi*, t. I, p. 124, note 2.)

BIBLIOGRAPHIE.

Chabanel : *De l'Antiquité de l'église Nostre-Dame dite la Daurade, à Tolose et autres antiquités de la ville*, 186 p. In-12, à Tolose, par Raymond Colomiez, MDCXXV.

Dom Martin : *La religion des Gaulois*, Paris, MDCCXXVII. Tome I^{er}, p. 146 et sq.

Montégut : *Recherches sur les antiquités de Toulouse,* dans le tome I des *Mémoires de l'Académie royale des Sciences, Inscriptions et Belles-Lettres de Toulouse.* In-4°, Toulouse, 1782.

Malliot : *Recherches historiques sur les établissements et les monuments de la Ville de Toulouse, et Vie de quelques artistes dont les ouvrages font l'ornement de la ville,* manuscrit (grande Bibliothèque de Toulouse).

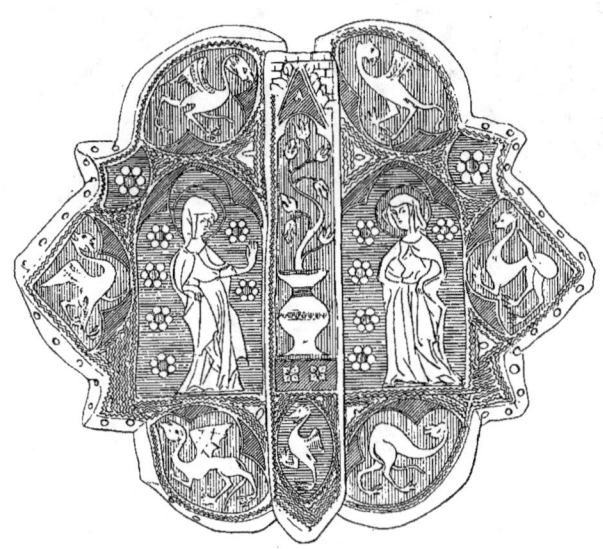

Agraffe de cuivre émaillée du treizième siècle, en trois pièces, 2/3 de l'original.
Don J.-M. Douladoure, au Musée Saint-Raymond.

Statues de la façade de l'église Saint-Nazaire, le Nouveau et l'Ancien Testament.

L'ÉGLISE SAINT-NAZAIRE DE BÉZIERS

(Planches XL a XLII.)

L'ANCIENNE cathédrale du diocèse de Béziers, sous le vocable de saint Nazaire et de saint Celse, peut être classée parmi les édifices religieux les plus importants du midi de la France. Elle est admirablement située sur le point culminant d'un promontoire qui domine la rivière de l'Orb et la plaine si fertile qui s'étend depuis les derniers contreforts des Cévennes jusqu'à la Méditerranée. Vue du côté de l'ouest, sa magnifique façade, son clocher, ses nombreuses tours forment un ensemble d'un effet splendide.

Comme cela est arrivé fréquemment, notre église paraît avoir remplacé, dès le premier âge du christianisme, un temple païen dont on a retrouvé les débris

dans les substructions des maisons voisines. Elle est mentionnée pour la première fois dans une charte du septième siècle, datée du règne du roi Lothaire (655-670)[1]. Le siège de l'évêque, d'abord placé dans l'antique collégiale de Saint-Aphrodise, y fut transféré vers le milieu du huitième siècle[2].

L'intérieur se compose d'une grande nef dont la longueur totale, y compris le chœur, est de 51 mètres, et la largeur de 14 mètres. Un transept d'un développement de 34 mètres la coupe dans son milieu, ce qui lui donne la forme générale d'une croix grecque. On y reconnaît les transformations successives opérées dans la suite des temps, malgré que ses diverses parties aient été raccordées avec une extrême habileté; elles se rapportent aux principales périodes de l'architecture religieuse pendant le moyen âge.

1º Période romane. — En 889, un seigneur Ausemond et sa femme Colombe consentent une cession de terres à l'évêque de Béziers Agilbert, pour contribuer aux travaux de construction de l'église Saint-Nazaire[3]. Plus tard (année 977), Guillaume, vicomte de Béziers, et la vicomtesse Ermentrude, donnent le château et le domaine de Lignan à l'église. Les revenus doivent en être employés à son parfait achèvement[4].

Les seules parties de l'église qui peuvent remonter aux neuvième et dixième siècles sont les gros murs entre le transept et le chœur actuel, dont l'épaisseur atteint 2m25. Ils sont percés à une petite hauteur de fenêtres en plein cintre, très simples, avec un profond ébrasement tant à l'intérieur qu'à l'extérieur. Leur seul ornement est un gros tore qui amortit les angles des parements. Ces murs ont certainement fait partie de l'édifice primitif et paraissent même antérieurs aux contreforts rectangulaires de l'intérieur. Des colonnes monocylindriques sont engagées à moitié dans ces contreforts et se terminent par les chapiteaux historiés représentant l'Adoration des mages, des animaux fantastiques dévorant des damnés, des entrelacs gracieusement mêlés à des pommes de pin. Les tailloirs sont très hauts et offrent des moulures d'une tournure superbe. Deux autres colonnes pareilles se montrent en dessous du transept, ce qui prouve que la nef romane s'étendait au moins jusque-là. Ces colonnes et ces chapiteaux sont typiques de la renaissance architecturale qui s'opéra dans les onzième et douzième siècles. Nous savons d'ailleurs qu'en juin 1130, Bermond, évêque de Béziers, fit des donations importantes à l'œuvre de la cathédrale, *In operibus Sti Nazarii*[5]. De même, Raymond de Maureilhan, dans son testament daté de 1154, donna une somme d'argent avec la même affectation[6].

1. *Livre noir de St Nazaire*, acte n° 129.
2. *Gallia christiana*, t. VI.
3. *In opus Sti Nazarii cujus ecclesia fundata est infra muros civitatis...* (Hist. de Languedoc, édit. Privat, t. V, c. 81.)
4. *Donamus in comitate Biterrense villam vocabulo Lignano, cum suis terminis, cum ipsa turre, etc.., in tale pactum deliberationis usque dum ipsa ecclesia tota sit facta, atque cooperta, usum et fructum ita habeant ipsi operari.* (Hist. de Languedoc, t V, c. 283.)
5. *Hist. de Languedoc*, t. V, c. 972.
6 *Ibid.*, t. V, c. 1425.

A la fin du douzième siècle, notre église était couverte d'une voûte, en berceau sans doute. Elle s'écroula, en effet, en 1209, dans l'incendie allumé par les soldats

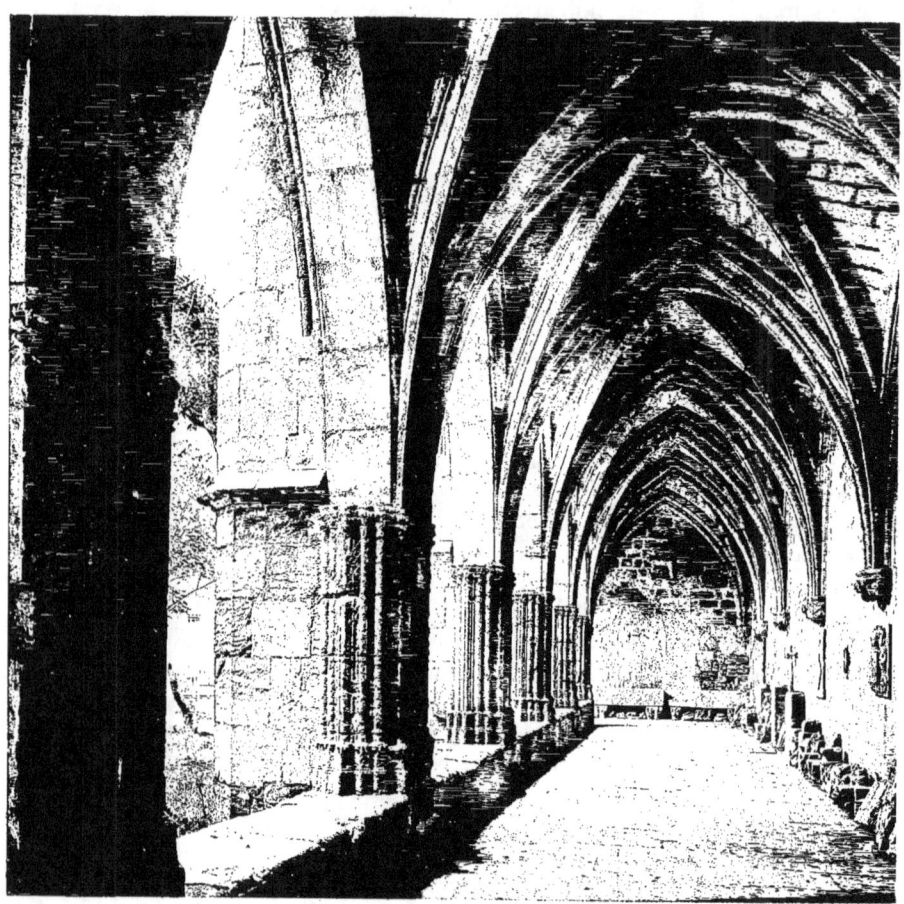

Le grand cloître de l'église Saint-Nazaire à Béziers.

de la croisade albigeoise. La Chanson nous le dit : « et tout le moutier brûla qu'avait fait maître Gervais; par le milieu il se fendit par l'effet de la chaleur et deux pans en tombèrent. »

> Et ars tots lo mostiers que fet maestre Gervais
> Pel mieg loc se fendet per la calor e frais
> En cazeron dos pans.....

Nous trouvons ici, chose rare, le nom de l'architecte de notre église romane, de maître Gervais [1].

2° *Période dite de la transition*. — Après le terrible événement du sac de Béziers et l'incendie de Saint-Nazaire, des réparations immédiates s'imposèrent. Dès l'année 1215, le sacristain du chapitre, devenu évêque sous le nom de Raymond II, donna 1,000 sols melgoriens pour sa reconstruction. C'est à l'aide de ce don et des ressources particulières du chapitre qu'on put surélever les murs demeurés debout de l'avant-chœur, les alléger par l'établissement de tribunes prises dans leur épaisseur et construire les deux grandes chapelles formant le transept, ainsi que les voûtes croisées de ces diverses parties. Ces travaux considérables étaient terminés sous l'épiscopat de l'évêque Raymond V de Colombiers, qui ne dura que deux ans et se termina en 1294 [2]. Les indices architectoniques qu'on y remarque sont indiscutables et marquent visiblement le style intermédiaire de transition que la science archéologique moderne place dans la seconde moitié du treizième siècle pour le midi de la France [3]. Ainsi les arcs doubleaux des deux premières travées de la nef dessinent une ogive surbaissée, presqu'un plein cintre ; ils sont plats, avec un boudin d'amortissement sur les angles. Les arêtes des voûtes croisées sont composées de trois tores d'égale grosseur. Au-dessus des fortes colonnes engagées dont nous avons parlé ci-dessus s'élève un second ordre d'architecture constitué par des faisceaux de cinq colonnettes accolées dont les chapiteaux ont des feuilles à crochets perlées et des tailloirs très mesquins. Les culs-de-lampe sur lesquels viennent s'appuyer les arcs des voûtes des chapelles du transept offrent des figures, sans signification symbolique, grossièrement taillées, et qui font regretter la verve et l'habileté des artistes de l'époque romane.

Lors de la construction de cette partie, l'examen attentif des deux chapelles du transept démontre qu'on avait eu, dès le début, l'intention de construire une église à trois nefs. Les murs de ces chapelles du côté du levant sont, en effet, percés de grandes fenêtres aveuglées, et les murs occidentaux ferment des arceaux moulurés reposant sur des chapiteaux romans devenus inutiles par suite du changement de plan et de l'adoption d'une seule nef.

3° *Période ogivale*. — L'architecture ogivale, née dans l'Ile-de-France dès le douzième siècle, ne parvint à s'implanter dans le sol méridional que vers la fin du treizième. La plus ancienne construction de ce genre dans l'église Saint-Nazaire est le chœur actuel, qui remplaça un chœur roman beaucoup plus petit et probablement voûté en cul-de-four suivant l'usage. La date de sa construction est certaine, car une charte du 13 septembre 1298 constate que le roi de France, Philippe IV, permit à l'évêque Berenger de s'emparer d'un ancien cimetière situé à l'est de l'église, qu'on voulait agrandir de ce côté. Le roi reçut en échange la maison de

1. Paul Meyer : *Chanson de la Croisade*, t. II, p 26.
2. *Gallia christiana*, t. VI, p. 331.
3. De Caumont : *Abécédaire religieux*.

l'archidiacre de Lunas qui n'était qu'une ruine[1]. On remarque que notre chœur montre dans l'intérieur des colonnettes entièrement rondes dans leur partie basse, conformément à la pratique de la première évolution de l'art ogival. Dans les parties hautes elles portent le filet saillant et carré qui caractérise la seconde évolution opérée dans le quatorzième siècle. Ce détail est particulièrement curieux.

Les deux dernières travées de la grande nef vers l'ouest, avec les quatre chapelles qui l'accostent, appartiennent à la seconde moitié du quatorzième siècle. L'arc doubleau qui les sépare a des moulures multiples très recherchées, et les arcs de croisement des voûtes sont dans le même goût. Les maigres colonnettes qui s'élancent du sol jusqu'à la naissance des voûtes sont décorées du filet carré, et les chapiteaux qui les couronnent ont un double rang de feuillages; enfin un triforium s'ouvre au-dessus des chapelles latérales par des baies jumelles carrées dont les meneaux ne sont que le prolongement de ceux des fenêtres supérieures.

Les dehors de notre cathédrale forment un ensemble de proportions grandioses qui s'impose à l'admiration des plus indifférents. Presque tout ce qui est apparent appartient aux quatorzième et quinzième siècles. Les seules traces de style antérieur se montrent sur les murs du côté méridional correspondant à l'avant-chœur et à la chapelle méridionale du transept, qui sont couronnés d'une corniche absolument romane. Deux séries de petites arcatures cintrées reposent sur des consoles plates à figures d'hommes ou d'animaux. Un fragment de la même corniche, reste de l'ancienne abside, s'est conservé du côté du nord. Ce système de décoration se retrouve ailleurs, notamment dans certaines églises des bords du Rhin datant du douzième siècle. Les murs méridionaux sont, en outre, surmontés d'un parapet percé d'archères flanquantes qui défendaient la partie la plus accessible de l'église.

L'abside, dont l'ornementation extérieure est des plus brillantes, s'appuie sur huit contreforts carrés et divisés en cinq étages dont la saillie diminue progressivement. Ils se terminent en pinacles, ou plutôt par une toiture simulée à deux versants ornée de fleurons épanouis de feuilles de choux, et dans les angles inférieurs d'animaux variés admirablement traités. Ces contreforts sont reliés entre eux par une galerie à ogives trilobées et ajourées. Dans les intervalles des contreforts, les hautes lancettes qui éclairent le sanctuaire sont défendues par des machicoulis et protégées par de belles grilles de fer[2]. Nous avons vu que la construction du chœur est du commencement du quatorzième siècle. La chapelle actuellement consacrée à la sainte Vierge, ajoutée sur le côté nord, remonte à la même époque. Les contreforts sont absolument les mêmes que ceux de la grande abside, mais n'ont jamais été achevés.

Le clocher de l'église primitive avait la forme d'une tour carrée, sans flèche. Il s'écroula en partie dans la nuit de Noël 1354[3]. On le reconstruisit peu après dans de plus larges proportions, la ligne de la reprise est très perceptible. L'avant-dernier étage fut alors décoré d'une série d'arcatures ogivales supportées par de hautes colonnettes qui reposent sur des têtes variées d'expression. Cette belle décoration

1. Fonds Doat, t. 62, f° 263. — *Hist. de Languedoc*, édit. Privat, t. IV, c. 1441.
2. Viollet-le-Duc, *Dictionnaire d'architecture*, t. VI.
3. *Bulletins de la Société archéologique de Béziers*, t. I, 1^{re} série. Chronique de *Mascaro*.

rompt la monotonie de notre tour, qui n'a pas moins de 46 mètres de hauteur. Le dernier étage est éclairé par deux grandes fenêtres ogivales sur chaque face.

La façade occidentale de Saint-Nazaire est défendue par deux puissantes tours crénelées peu saillantes sur le mur terminal de la nef. Entre ces tours, le parapet est aussi crénelé et posé sur un arc surbaissé; en dessous, trois consoles séparent quatre machicoulis défensifs. Tout le crénelage, d'un magnifique dessin, à ébrasement extérieur, est d'un grand aspect. La courtine comprend une immense rosace, et au rez-de-chaussée la porte principale à ogive d'une rare élégance. A droite et à gauche du galbe fleuri qui la surmonte, deux statues de pierre d'un excellent travail représentent l'Ancien et le Nouveau Testament. La première a les yeux bandés, tandis que la seconde a les yeux ouverts (*fig. 1 et 2*). Les églises fortifiées du Moyen-Age présentent rarement une façade aussi complète. Dans l'ensemble on dirait une forteresse colossale égayée par les détails de la rosace et de la porte, qui sont d'une délicatesse exquise. Huit niches surmontées de leurs dais décorent de chaque côté les voussoirs de cette porte; elles sont malheureusement veuves de leurs statues. Enfin, notre soleil du Midi, en donnant aux pierres une superbe couleur dorée, a conservé à tout le monument un air de jeunesse qui charme le regard (pl. XLI).

Sur les deux côtés de la basse nef s'élèvent des tours, les unes rondes à créneaux, les autres pyramidales décorées dans le goût ogival le plus riche.

Les dernières grandes constructions de Saint-Nazaire étaient terminées avant la fin du quatorzième siècle. Nous voyons, en effet, qu'en l'année 1374 l'évêque Sicard d'Ambres employa 4,000 sols melgoriens pour faire peindre l'intérieur. Quelques restes de ces peintures sont encore visibles derrière l'admirable montre du grand orgue[1].

Le caractère architectural du grand cloître situé au midi de l'église permet de l'attribuer au même temps. Aucun renseignement historique n'est resté de l'évêque ou des bienfaiteurs à qui revient le mérite de l'avoir élevé. Les arceaux principaux ont seuls été terminés. Une ordonnance ogivale devait sans doute remplir les intervalles, avec des oculus ronds ou trilobés dans la partie supérieure. A chaque pied-droit les colonnettes groupées laissent voir au dessus des chapiteaux la place vide sur laquelle devait venir reposer cette ordonnance. Deux pyramidions sur les contreforts méridionaux sont les seuls qui aient été construits; les autres contreforts en sont dépourvus.

Nous devons à l'évêque Guillaume de Montjoie la chapelle en l'honneur de saint Nazaire et de saint Celse, bâtie sur le côté nord de l'église et devenue la sacristie actuelle. Les contreforts dont elle est flanquée sont très différents de ceux de la grande abside. Ils sont ornés sur la face extérieure de pyramidions prismatiques et à crochets. La galerie qui les relie et qui dissimule la toiture est formée de rosaces à quatre lobes. Les fenêtres à ogive plate sont d'une forme un peu lourde; tout cela trahit une basse époque. Dans l'intérieur, la voûte présente un entrelacement très compliqué d'arcs croisés dont l'effet est charmant. Il faut encore attribuer

1. Sabatier, *Histoire des évêques de Béziers*, p. 293.

au même prélat une salle de bibliothèque, située au midi de l'église et qui s'éclaire sur la terrasse du cloître. Son écusson armorié, qui consiste en une clef aux panetons percés, est timbré sur le mur extérieur. Les deux édicules dont nous venons de parler (pl. XLII) étaient en cours d'exécution au moment de la mort de Montjoie, arrivée le 14 avril 1451, les termes de son testament sont précis. Depuis le quinzième siècle, notre église n'a subi ni changements ni modifications dans ses parties essentielles.

<div style="text-align:right">L. NOGUIER,
De la Société archéologique de Béziers.</div>

BIBLIOGRAPHIE.

1. REBOUL-COSTE. — *Rapport sur l'église Saint-Nazaire de Béziers.* — Bulletin de la Société archéologique de Béziers, 1re série, t. I, p. 21, année 1836.
2. J. RENOUVIER. — *Église Saint-Nazaire de Béziers.* — Mémoires de la Société archéologique de Montpellier, t. I, p. 105, année 1840.
3. SABATIER. — *Église des Saints Nazaire et Celse.* — Histoire de la ville et des évêques de Béziers, p. 81. Béziers, 1854.

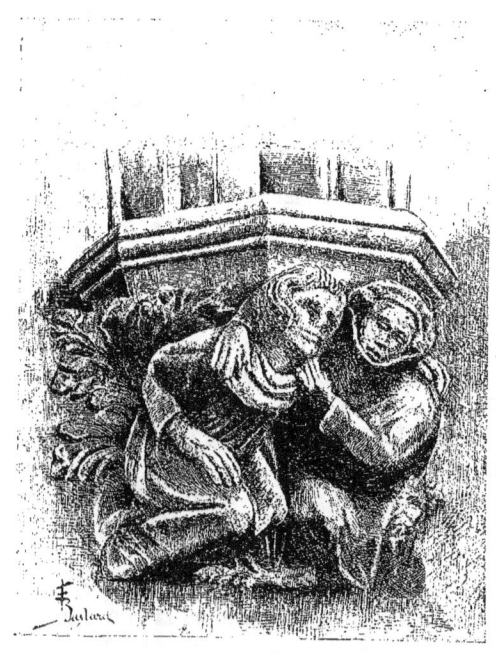

Un des chapiteaux du cloître de Saint-Nazaire.

LES VIEILLES MAISONS DE BÉZIERS

(Planche XLIII.)

L'ARCHITECTURE de la Renaissance n'a laissé que peu de choses dans Béziers. Nous donnons les vues des trois spécimens les plus importants que les hommes et le temps ont épargnés jusqu'ici.

Sur cette page même est le portique fort élégant de la maison n° 5 rue des Bons-Amis. On en a fait une fontaine, et nous avons supprimé autant que possible dans notre photographie, la vasque et les ajoutages modernes. Cette œuvre est fort élégante, mais d'une époque où déjà l'art de la Renaissance adopte les ordres classiques et les mêle à des ornementations d'une très libre fantaisie.

Autrement belle avec ses lignes harmonieuses et ses superbes cariatides est la croisée reproduite planche XLIII. On la voit rue du Gua n° 4, dans la cour de l'ancien couvent des religieux de la Merci; c'est à peu près tout ce qui reste d'un logis qui devait être comparable à nos beaux hôtels toulousains. Une auberge de rouliers abrite aujourd'hui sa cavalerie dans ces ruines déshonorées.

Mieux conservée, en dépit d'antiques transformations, est la maison dite *de Christol,* place du Capus; la tournelle octogone en saillie et surplombant la ruelle,

Maison de Christol, place Capus, Béziers.

d'autres parties encore sont intéressantes. Mais on admire à juste titre la fenêtre qui fut encastrée après coup, vers la fin du seizième siècle, dans la façade méridionale. Les guirlandes de vigne qui l'entourent, les pinacles élancés qui l'accompagnent sont des legs de l'art décoratif de l'époque ogivale (fig. ci-dessus).

L'HOTEL DE BERNUY

(LYCÉE NATIONAL DE TOULOUSE.)
(PLANCHES XLIV-XLVI.)

Vers la fin du quinzième siècle, le *tiers moulon* de maisons du capitoulat de la Daurade, dessiné par les rues Peyrolières (plus tard des Balances et actuellement Gambetta), Bretonnières (actuellement Lakanal), des Jacobins, Cordières-Vieilles (actuellement supprimées) et Malbec, était occupé par de petites gens : *l'hoste de l'hostellerie de la Balance*, des *peyroliers, espersiers*, sur la rue Peyrolières ; des cordiers sur les rues Malbec et Cordière ; le long des rues fréquentées, Peyrolières et Bre-

tonnière, les maisons se pressaient, au lieu que vers les Jacobins et vers la rue Malbec s'étendaient de vastes espaces libres, loués par les cordiers. Les propriétaires de ces grands enclos, où l'on trouvait des granges et un *tinal*, étaient les plus imposés du moulon : noble Arnaud Isnard, héritier de feu M. Jean Isnard, licencié, juge ordinaire de Toulouse, et Jehan Lopès, marchand. En 1497 Lopès décède, de 1499 à 1502 les registres des impôts nous manquent, et en 1502 nous trouvons : Pierre Lopès, marchand, payant 26 livres d'impôt, et, à côté de lui, Jean de Bernuy, marchand, payant 36 livres, et substitué à noble Isnard.

Je note ces détails parce qu'ils nous indiquent à peu près exactement le moment où ces deux gentilshommes espagnols vinrent à Toulouse trafiquer du pastel. Comme l'on voit, ils ne commençaient pas mesquinement. Une étroite amitié semble les avoir liés avec un autre Espagnol, Pierre de Saint-Étienne, qui vint demeurer dans le moulon voisin, contre le collège de Mirepoix. Les trois familles unirent leurs tombes dans la chapelle Saint-Jacques, aux Jacobins, jusqu'à ce que, l'opulence croissant, Bernuy la conserva pour lui seul, tandis que Saint-Étienne dotait celle de Saint-Joseph et Lopès celle de Saint-Pierre, martyr. Cette nichée d'Espagnols, abritée sous l'aile du compatriote saint Dominique, prospéra : capitoulat, seigneuries, furent conquis par ce lucratif négoce de cocagne[1]. Les races grandirent, mais celle dont l'ascension fut la plus rapide, dont la renommée a survécu, c'est celle de Jean de Bernuy. Sa richesse devint proverbiale, et nous en pouvons suivre le progrès à la cote de ses impositions qui, de 36 livres en 1502, montent à 300 livres pour l'année 1556, qui fut celle de sa mort.

Son portrait figurait dans le petit Consistoire du Capitole, dans une sorte d'embryon de salle des Illustres, en compagnie de ceux de Fourquevaux, Duranti, Jehan de Bertrand, et voici l'inscription qui relatait ses titres à pareille gloire : « Jean de Bernuy, vicomte de Lautrec et de Venez[2], baron de Villeneuve, capitoul en 1534. Il était natif de Burgos en Espagne, d'une très noble famille. Il acquit par le commerce des richesses immenses et qui sont passées en proverbe. Il servit de caution au roi François Ier pour sa rançon. Le dernier de sa race a été Jean de Bernuy, baillif de l'Aigle et grand'croix de Malte, mort en 1556[3]. »

Bernuy avait épousé Marguerite Fabri ou Dufaur, de cette famille toulousaine si connue sous le nom des terres de Saint-Jory et de Pibrac; Pierre de Saint-Étienne avait épousé sa sœur Jeanne Fabri. C'est ce qu'apprenaient leurs deux tombes que l'on voyait dans l'église des Jacobins. La tombe de Bernuy était, dans cette chapelle Saint-Jacques, toute constellée de ses armoiries. C'était une grande lame de marbre, dit le P. Percin; de bronze, dit Barthès[4], ce que l'on peut concilier en supposant qu'elle était de marbre incrustée de bronze; on y voyait l'effigie de Bernuy, de sa femme et de six enfants : deux garçons et quatre filles, et on

1. Jean de Bernuy, naturalisé en 1509, seigneur de Paleficat et Lasbordes, capitoul en 1534; Pierre de *Louppes*, capitoul en 1542; son fils Jean, juge criminel au Sénéchal; Pierre de Saint-Étienne, capitoul en 1538, seigneur de Faixinetie, la Poinarède, Camquernaud.
2. Erreur; c'est son fils qui acquit la seigneurie de ces deux terres par son mariage.
3. Les Bernuy portaient pour armes : d'azur à deux navires flottant sur des ondes d'argent, posés l'un derrière l'autre, à l'orbe de gueule chargé de huit coquilles d'argent.
4. *Heures perdues de Pierre Barthès*, manuscrit de la Bibliothèque de Toulouse, n[os] 699-706.

y lisait : « Hæc est sepultura honorabilis vir Joannis de Bernuy burgensis Tolosæ et fecit poni istum lapidem. A. D. 1516. — Hæc est sepultura honestæ domicellæ Margueritæ Fabri uxoris honorabilis viri Johannis de Bernuy burgensis Tolosæ. »
Il s'y était pris à l'avance. De la descendance de Jean de Bernuy nous n'avons guère à nous occuper. L'un de ses fils, Jean, épousa Marguerite de Carmaing et de Foix, vicomtesse de Lautrec et de Venez ; c'est sous le nom de vicomte de Venez qu'il figure dans différents titres. Il n'eut qu'une fille, Aldonce, qui en 1572 avait déjà épousé Guy de Castelnau et de Clermont, et il était mort dès 1574.

Ce fut lui qui hérita de l'habitation de son père, et l'année même la vendit au sieur Clary, audiencier en la chancellerie, moyennant 20,000 livres payables en annuités jusqu'en janvier 1569 ; il se réserva l'habitation de tout le quartier *nommé vieux* de la maison jusqu'à parfait payement. Son beau-frère de Chalvet[1] y demeura

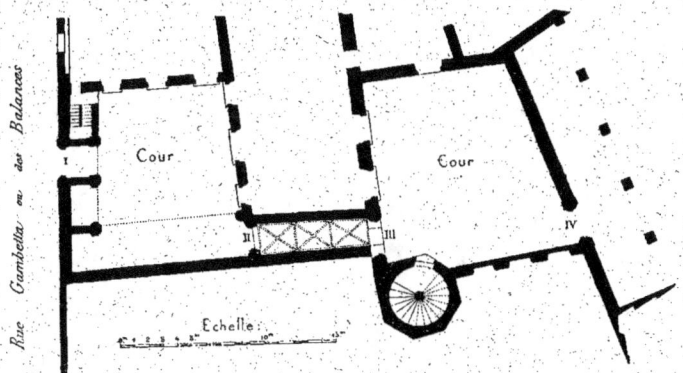

Plan partiel de l'hôtel de Bernuy, état actuel.

en effet, et se trouvait là lors du sac de la maison, durant les troubles de 1562. Le récit de la Popelinière, que l'on trouve partout, me semble fort douteux, d'autant mieux que les *Mémoires* de François de Chalvet rapportent les incidents d'autre façon, et que de plus le président Jacques de Bernuy, auquel il fait jouer un rôle dans cette affaire, avait une maison à lui depuis plusieurs années. Je parle de cet événement parce qu'il en est question dans tous les auteurs qui ont écrit sur cette maison. En 1566, le 10 juillet, le sieur Gamoy acheta à Clary ladite maison, qui était loin d'être payée. Il agissait en société avec deux autres bourgeois, Delpech et Madron, et tous trois la cédèrent à la ville en échange des collèges de Verdalle, Montlezun et de la tour Saint-Vincens en Lauragais, dépendant du collège de Verdalle, de la maison des Augustines. Si le tout n'atteignait pas 21,000 livres, ils ne devaient rien réclamer, car ils n'agissaient que pour faciliter l'établissement d'un collège des Jésuites. Ce qui fut réglé le même jour, 16 septembre 1566, par un traité avec le P. Auger, provincial.

1. Mathieu de Chalvet avait épousé en 1552 Jeanne de Bernuy.

II.

Jean de Bernuy n'a pas, comme Jacques-Cœur, qu'il rappelle un peu, élevé une maison toute d'une venue. Il semble bien qu'il a, durant une partie de sa vie, ajouté les bâtiments aux bâtiments, projetant même plus qu'il n'a fait, car il avait acheté des maisons voisines qui furent revendues à divers et incorporées fort tard par les Jésuites. Telle qu'on peut reconstituer cette maison après les mutilations sans nombre qui l'ont défigurée, elle devait à peu près avoir l'aspect suivant : Sur la rue Gambetta, la façade, représentée dans la planche XLIV, devait avoir une fenêtre de plus à gauche; la porte I (voir le plan fig. 2) franchie, on trouvait une cour carrée; sur deux côtés, des galeries desservies par un petit escalier; sur deux autres côtés, les bâtiments d'habitation défigurés actuellement, mais dont les murs sont anciens. De cette première cour, on pénétrait dans une seconde par une ravissante porte (fig. I, p. 121) et un couloir voûté qui existe encore (II-III du plan). Cette deuxième cour était un quadrilatère fort irrégulier. Aussitôt le couloir franchi, on trouve à droite la tour formant escalier; elle desservait le corps de logis du couloir à l'aide d'un passage en saillie, et, presque perpendiculairement, un autre corps de logis entièrement détruit qui a fait place à l'escalier de la bibliothèque. Un gros bâtiment venait joindre celui-ci très obliquement et faisait le troisième côté de la cour. La troisième face était-elle bâtie ? Je n'en sais rien, tout a disparu.

C'est par la dernière construction que je commencerai ma description; je la crois la plus ancienne, antérieure peut-être à Bernuy, car dans la pagellation de 1458, M. Jean Isnard a son logis au milieu du mollon; il loue les façades sur les rues et ne garde qu'une entrée. Du logis, il ne reste qu'une façade, mais la cave existe, ample et dessinant la maison. Quand le seigneur de Venez se réserve « le quartier de maison nommé vieux où est la grande basse-cour, le jardin, anciennes establies, le comtoir et habitation par-dessus les galeries », je crois bien que c'est de ce quartier de maison qu'il s'agit. Le mur est couronné d'une ligne d'arcatures, faux machicoulis que devaient dominer des créneaux.

Nous avons nombre de logis analogues. Une porte cochère à moulures du quinzième siècle, condamnée, se voit dans la cour du Lycée. On a profité de sa baie pour y établir plus tard une fenêtre. A côté s'ouvre la jolie porte (IV du plan) dont les voussures encadrent des bâtons écotés, enguirlandés et une robuste torsade. Au-dessus, sans encadrement, est fichée, dans le plein du mur, une pierre portant un superbe lion hérissé déroulant avec ses pattes une banderolle où se lit la devise : *Si Deus pro nobis*. L'autre face du portant, sur la cour du Lycée, est également décorée, preuve qu'il devait s'ouvrir sur quelque grande pièce claire, probablement les magasins du négociant de pastel. Au premier, deux grandes fenêtres carrées à meneaux alternent avec trois petits jours Renaissance. Cette cour sera, nous en sommes à peu près certain, bientôt restaurée ; mais ce qui est inguérissable, c'est l'œuvre d'un

architecte stupide, qui, pour avancer un mur d'un mètre, a entouré le pied-droit de la porte et masqué les trois quarts d'un petit jour.

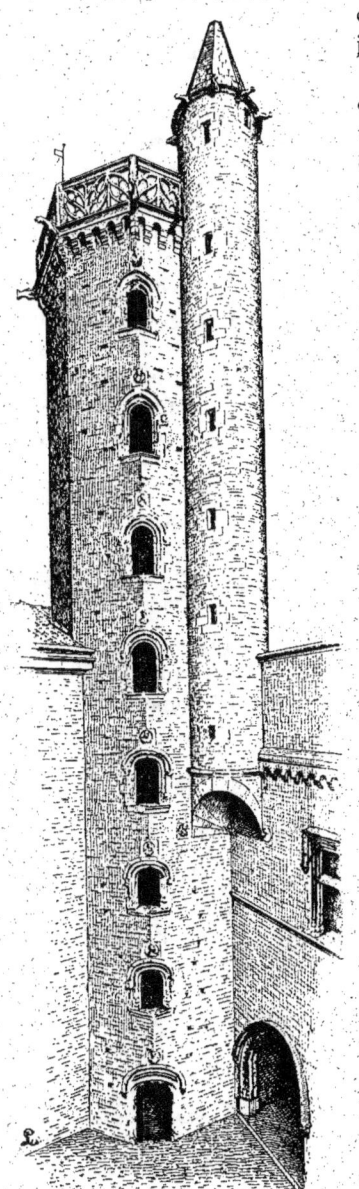

La tour de l'hôtel Bernuy
(deuxième cour).

La tour de l'escalier se désagrège à côté de ce chef-d'œuvre de barbarie. Elle offre cet intérêt très grand d'être le seul monument de Toulouse où l'on suive cette charmante transition, le style Louis XII des bords de la Loire, entre le gothique et la Renaissance. La tracerie de la balustrade est du meilleur dessin flamboyant. A chaque angle de l'hexagone se dressait une girouette armoriée. Les jours, si hardiment, trop peut-être, percés à la rencontre de deux faces, ont des moulures d'un gothique savant; mais au-dessus de chacune un médaillon contenait un buste saillant, et les deux qui survivent portent le cachet de la fantaisie la plus renaissante. La fine tourelle repose sur une trompe où se niche un amour. Remarquons ici que cette tour, la plus haute de Toulouse, a été fort mal construite, que la pierre est détestable, que la vis était de bois sur une grande hauteur, peut-être même tout entière[1].

Le couloir qui mène à la première cour est couvert d'une série de voûtains gothiques veufs de leurs clefs pendantes, mais ayant conservé des culots très finement sculptés.

Il nous faut passer à la façade extérieure pour retrouver l'œuvre probablement contemporaine de la tour. Si les fenêtres sont d'une tracerie ordinaire, si la porte encadrée de moulures, de câbles, avec accompagnement d'accolade et de pinacles n'est que monnaie courante du temps, les médaillons sont là aussi avec leurs têtes mutilées, et aussi deux amours portant une couronne de fleurs dans laquelle s'étalait naguère le JHS rayonnant, était-ce Bernuy qui l'avait fait mettre prophétiquement, comme le veut un R. Père[2]? Je crois plutôt que le monogramme remplaça des armoiries. Au-dessus, un amour déroule une bandelette où se répète la devise : *Si Deus pro nobis*.

1. *La tour où est la vis ou degré de bois*, écrit un Jésuite en 1607.
2. ... *Liber proventuum collegii tolosani*. (Archives départ, fonds des Jésuites.)

Quand se construisit cette façade, des galeries, probablement de bois, furent élevées sur deux côtés de la cour ; les dessins des portes qui ouvrent sur les galeries actuelles ne permettent pas d'en douter. Mais peu après [1], le riche marchand y substitua la plus opulente décoration qu'il y ait dans la ville. Il me semble superflu de décrire, alors que nous donnons des planches. Le maître ouvrier à qui Bernuy confia son œuvre aimait les difficultés : cette grande arcade surbaissée qui n'a pas de point d'appui, ces caissons avec des culots pendants dont les lignes s'harmonisent avec la courbe sont des raffinements de virtuose (fig. 5). Quel était ce maître ? On a nommé Bachelier, naturellement sans rime ni raison ; on a parlé d'un Espagnol, et il y a bien, en effet, à Tolède [2], un monument qui donne la même impression, du moins en gravure. Mais nous ne savons rien ; ce qui me paraît probable, c'est que l'inconnu ne venait pas des bords de la Loire, car, s'il était ingénieux, il était aussi peu adroit : sa voûte n'était pas suffisamment soutenue aux extrémités, elle s'est abaissée et il a fallu la reprendre ; ses pierres sont appareillées de telle sorte que les joints passent au milieu des caissons, tandis qu'à Azay des caissons analogues sont ajustés comme de la menuiserie, de façon à ne prêter aucun jeu [3], au lieu qu'ici tout mouvement disloque l'assemblage [4].

Ces remarques faites, rendons justice à l'originalité si heureuse de l'œuvre, à la fantaisie qui a placé de petits personnages penchés à mi-corps sur les impostes de la voûte d'entrée. Il faut bien reconnaître que toute l'ornementation est répandue au rez-de-chaussée, tandis que le premier étage paraît lourd avec ses grosses colonnes dressées au-dessus des délicates tiges du rez-de-chaussée. Aussi un érudit du temps, Boissonné, nous dit-il [5] : « Comme nous étions tous deux dans la maison de Bernuy, en compagnie de l'illustre reine de Navarre, et que nous contemplions cet édifice élevé à grands frais et très grande hâte, nous en vînmes à causer architecture. Et comme je disais que plusieurs parties étaient élevées sans aucun art, bien mieux contre les règles de l'art, il fut question de Vitruve... » Dès 1538, les érudits entreprenaient cette guerre à l'originalité qui mettait Philibert Delorme hors de lui, et dans laquelle ils triomphèrent si malheureusement pour l'art qu'ils ont figé durant tant d'années.

De tout ce qui s'élevait auprès des débris qui nous restent et constituait cette opulente demeure avons-nous quelque description ? Non, j'ai vainement cherché et n'ai découvert que quelques mots échappés au Père Jésuite cité plus haut. Il nous

1. En 1530, la date est inscrite sur un stylobate d'une colonne dans l'angle S E.
2. Escalier de l'hôpital Santa-Cruz, élevé de 1504 à 1514 par Henry de Egan.
3. Voir Viollet-le-Duc : *Dictionnaire d'architecture*, au mot : Construction.
4. Les prévisions du sagace archéologue, auteur de cette notice, sur les dates des constructions successives de l'hôtel de Bernuy ont été justifiées par les découvertes postérieures de M. l'abbé Douais dans les registres des notaires. En effet, Guillaume et Jean Picart, père et fils, et Aymeri Cayla, maçons et sculpteurs, passent, en 1504, un bail à besogne avec Jean de Bernuy pour construire une maison avec salles voûtées, fenêtres sculptées, créneaux. Cette première construction est représentée par la façade sur la rue, le couloir voûté, la tourelle d'escalier, la façade sur la seconde cour avec fenêtres à moulures prismatiques et machicoulis. Puis, en 1533, Louis Privat, *lapicida*, construit les façades intérieures de la première cour avec arcade surbaissée à caissons dont le superbe ensemble a été reproduit en moulages pour le Musée du Trocadéro. Les précieuses investigations de M. l'abbé Douais viennent ainsi rendre hommage aux vues lumineuses de M. de Malafosse, et cette association entre l'observation archéologique et le monument fait également honneur à l'un et à l'autre. (N. D. L. R.)
5. *Joannes Begnonne Brocheto*, 1538. (Manuscrit de la Bibliothèque de Toulouse.)

parle de « la grande et belle galerie de pierre, le dessous de laquelle est faite à parquetage avec des roses pendantes au milieu. » C'est évidemment le morceau capital qui nous reste. Il ajoute : « ... les deux cheminées qui se trouvent à présent dans la grand salle voysine de la galerie susdite et qui a l'aultre belle galerie (qui est soutenue comme en l'air fort artistement) tout du long. » Ceci nous indiquerait le troisième côté de la cour, probablement en face de l'entrée, et un tour de force si grand que l'écroulement aura précédé de deux cents ans celui auquel M. de Baudot, l'architecte des monuments historiques, a paré. Car je ne puis finir sans rendre justice à l'admirable restauration qui a rendu tout son lustre à cette cour, et spécialement à l'heureuse construction du dernier étage en charpente.

Continuons à recueillir les bribes d'indications : « Le sacrifice d'Abraham qu'il avait fait peindre fort proprement sur une belle cheminée de sa chambre basse, qui sert à présent de cuisine, et à raison de ce la cheminée a été changée, ne restant autre chose que la sentence autour de l'arc qui touche le plancher : *Mas val obediencia quel sacrificio.* » Voilà le naïf récit du début de ce vandalisme, continué avec persévérance durant trois siècles et auquel a succédé depuis une dizaine d'années une ère de réparation intelligente à laquelle nous sommes heureux de rendre hommage.

<div style="text-align:right">

Joseph DE MALAFOSSE,

Membre résidant de la Société Archéologique du Midi.

</div>

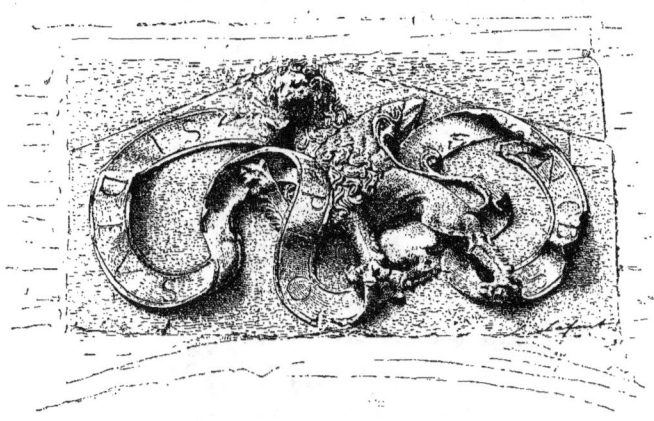

Bas-relief au-dessus d'une porte, seconde cour de l'hôtel Bernuy, avec la devise : SI DEUS PRO NOBIS.

BIBLIOGRAPHIE.

F.-J.-J. Percin. — *Monumenta conventus Tolosani ordinis FF. Predicatorum.* 1693, Toulouse, Jean et Guillaume Pech.

Le baron Taylor. — *Voyage pittoresque et romantique dans l'ancienne France.* — Charles Nodier et Taylor. — *Province de Languedoc.* Pl. 20.

Dumège. — *Le palais de Bernuy ou le collège royal de Toulouse.* Mémoires de la Société archéologique du Midi de la France, tome III, pp. 1-33, pl. et fig.

J.-M. Cayla et Cléobule (Paul), *Toulouse monumentale et pittoresque.* Toulouse, J.-B. Paya, pp. 89-97.

C. Daly. — *Motifs historiques d'architecture et de sculpture d'ornement,* par César Daly. In-folio. Paris, Morel, 1869, t. I, pl. 18 à 27 et suivantes.

Larrondo. — *Histoire de la baronie de Merville.* Toulouse, Privat, 1895. (Portrait de Bernuy.)

Voûte du grand arceau dans la cour d'honneur de l'hôtel de Bernuy.

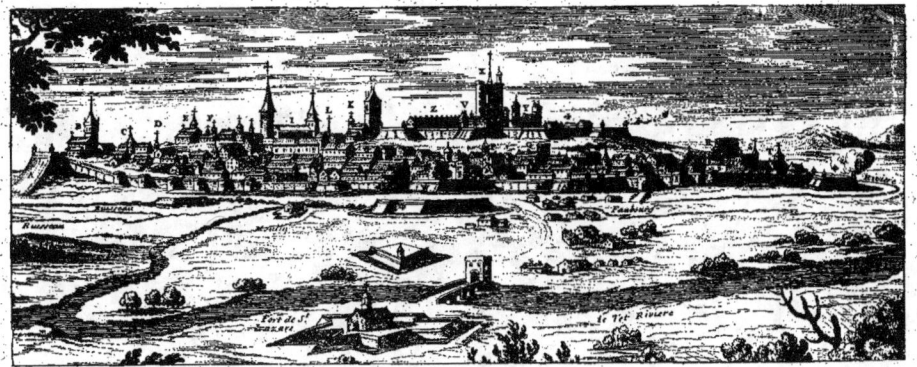

Fig. 1. — Perpignan, d'après une ancienne gravure de l'ouvrage du comte de Beaulieu.

LA LOGE DE MER

ET

L'ARCHITECTURE CIVILE A PERPIGNAN

(Planche XLVII.)

ON sait que de bonne heure le commerce de la Catalogne acquit un développement et reçut une organisation remarquables. L'édifice affecté à la Bourse et à la juridiction consulaire était, dans les pays de langue catalane, dénommé *Lonja*, Loge. On disait volontiers *Loge de Mer* dans les villes où le négoce était surtout maritime, comme Perpignan. Collioure possédait une Loge, dont l'existence ne nous est plus connue que par les documents. L'archiduc Louis Salvator dans son ouvrage sur les Baléares et après lui M. Vuillier, dans le *Tour du Monde*, de 1889, ont publié des vues intérieure et extérieure de la Loge de Palma[1]. La Loge de Saragosse est un joli type de construction de briques.

Le Consulat de Mer ou Tribunal de commerce de Perpignan fut érigé par Jean Ier d'Aragon en 1388. Neuf ans après, le 20 septembre 1397, le roi Martin autorisa la construction de la Loge et créa des ressources à cet effet.

La Loge ne comprenait alors que la moitié orientale du monument actuel. Nous possédons de cet état primitif de l'édifice une représentation figurée, dont il sera parlé plus bas et qui indique seulement deux portes de façade. L'autre

1. S. A. I. et R. l'archiduc L. SALVATOR a gracieusement offert à notre Album la superbe gravure de la Lonja que présente la page suivante. Son grand ouvrage sur les Baléares vient d'être réédité dans deux volumes où l'on retrouve à peu près le même texte et toutes les gravures des in-folios. Cette édition, mise dans le commerce, fera connaître au public l'architecture si intéressante du royaume de Mayorque. (Leipzig, Leo Werl.) (N. de la R.)

moitié fut bâtie au seizième siècle, vers 1540, ainsi qu'en fait foi une inscription de

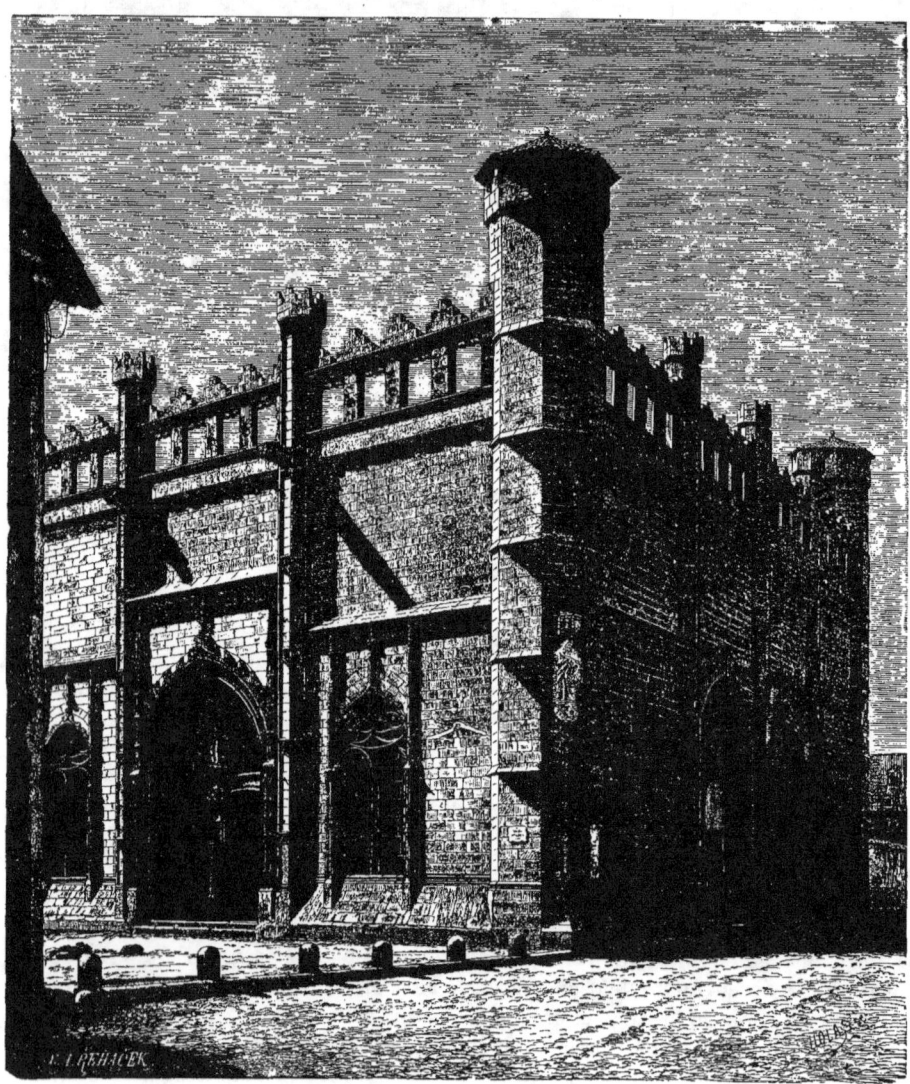

Fig. 2. — La Loge de Palma (Mayorque), 1449. Gravure extraite de l'ouvrage de l'archiduc Louis Salvator sur les Baléares, *Die Stadt Palma*, Leipzig, 1882, p. 52, et 1897, p. 394.

cette date, placée entre les deux portes les plus récentes, dans un petit cadre visible sur la phototypie ci-jointe (pl. XLVII).

Louis de Bonnefoy a publié cette inscription dans son *Épigraphie roussillonnaise*[1]. En voici le texte tel qu'il le donne :

> REGNANT GLORIOSAMENT EN
> SPANYA CARLES QUINT,
> EMPERADOR DE ROMA, Y ESENT
> CONSOLS DE MAR LOS HONORABLES
> HONORAT FORNER, BURGES, Y FRANCES
> MATES, MERCADER, FONC FETA
> AQUESTA ALTRA PART, L'ANY
> DE LA SALUT CHRISTIANA 1540.

Le rez-de-chaussée de la Loge servait de Bourse de commerce ; les promeneurs s'y réfugiaient quand le temps était mauvais ; à une extrémité s'élevait un autel où un religieux de la Merci célébrait quotidiennement la messe. Au premier étage, on avait installé le Consulat de Mer, avec son greffe et ses archives.

En 1751, le comte de Mailly, commandant de la province, transforma la Loge en une salle de spectacle : il fit abattre le plancher et enlever l'autel. Peu après, on prolongea sur la façade de la Loge les balcons établis à l'Hôtel-de-Ville pour permettre aux personnages de voir les danses sur la place. On peut juger par un dessin publié dans les *Voyages pittoresques* de Taylor, de l'effet que produisaient ces malencontreux balcons. L'édifice fut plus tard occupé par les Messageries. Enfin, au cours de ce siècle, on a rétabli le plancher, fait du rez-de-chaussée un café et de l'étage supérieur une salle de conférences.

La Loge est un édifice rectangulaire, pris sur deux de ses faces dans un pâté de maisons et percé de six portes : deux sur l'un des petits côtés, quatre sur l'un des grands côtés. Celles-ci ont été remaniées : c'étaient, semble-t-il, deux portes alternant avec deux fenêtres. L'arc brisé qui amortit chacune de ces quatre ouvertures est d'un joli dessin, surmonté d'une accolade avec crochets et fleuron.

Fig. 3. — Façade postérieure de la Députation, à Perpignan.

Les fenêtres qui ajourent le premier étage de la façade principale sont inégalement réparties : deux dans la moitié la plus ancienne, trois dans l'autre moitié. Les placages de petits arcs aveugles qui sont au-dessus des fenêtres n'ont plus leur raison d'être aujourd'hui, parce que l'on a, au cours d'une

1. *Op. cit.*, n° 43.

restauration, surélevé la corniche, qui s'appuyait auparavant sur ces légers remplages. La balustrade est du dix-neuvième siècle; de l'ancienne, il reste des débris, conservés au Musée municipal.

La façade est, qui donne sur la rue des Marchands, a beaucoup souffert de

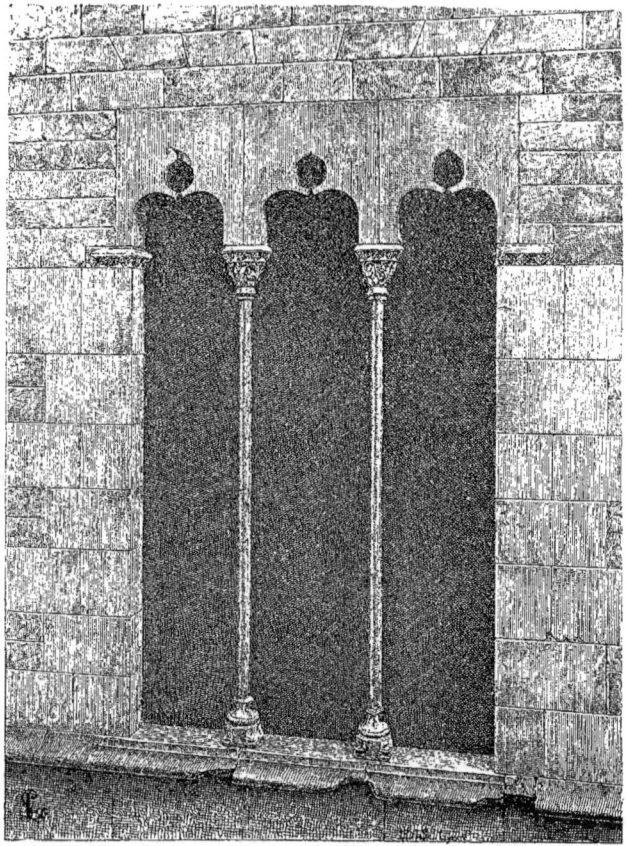

Fig. 4. — Fenêtre du Palais de la Députation, à Perpignan.

l'adjonction d'une masure qu'on y avait accolée. Les portes actuelles sont de bois; les fenêtres ont été partiellement refaites.

L'intérieur de la Loge est dénué d'intérêt. Le plancher que fit abattre le comte de Mailly était, à ce qu'il semble, de fort bel aspect. Pour soulager les poutres et diminuer leur portée, on les avait posées sur des corbeaux, eux-mêmes soutenus par des arcs en saillie sur le nu du mur; les sculptures des supports, les moulures

des caissons, les peintures vives, les rehauts d'or devaient constituer une riche décoration.

L'autel, dressé au fond de la salle, avait un rétable en forme de tableau sur bois, daté de 1489, qui se trouve présentement à l'église Saint-Jacques. Ce tableau est divisé en deux parties : en haut, la Sainte Trinité entourée de bienheureux; en bas, la Loge telle qu'elle était au quinzième siècle, une ville, des navires, et, dans les nuages, saint Olaguer, patron des marins catalans. L'or est employé à profusion

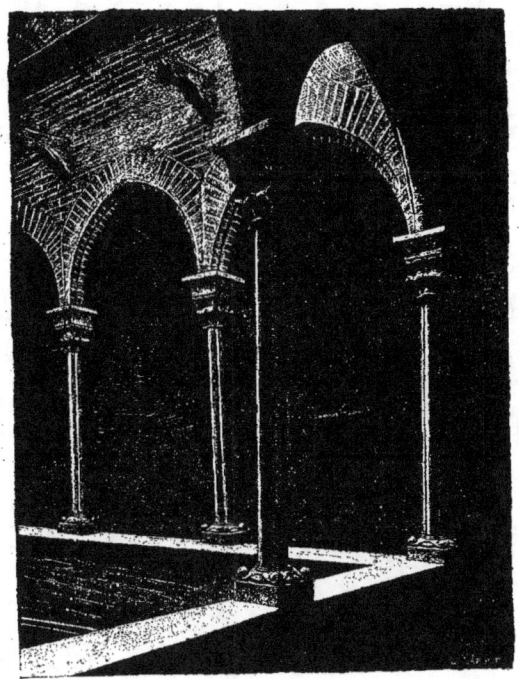

Fig. 5. — Premier étage de la cour de la maison Julia, à Perpignan.

dans cette œuvre curieuse, qui est semée notamment d'étoiles dorées. Il y a quelques années, on a lessivé les couleurs et redoré les étoiles !

La Loge est sise en plein cœur de Perpignan. Dans la place étroite qu'elle borde, bien des fêtes se sont déroulées sous l'éclatant soleil du Roussillon, et parfois aussi de sombres drames. C'est là que la foule bruyante s'entasse et se bouscule aux jours de réjouissances.

L. de Bonnefoy a écrit de la Loge : « C'est notre plus beau monument d'architecture civile. » L'appréciation est exacte. Il convient d'ajouter toutefois que ce n'est pas le plus original ni le plus intéressant. L'architecture civile a laissé dans la province d'autres productions dignes d'étude.

L'ancienne *Députation,* qui servait naguère de Palais de Justice et qui est à quelques pas de la Loge, est sûrement l'un des plus curieux spécimens de cet art. Viollet-le-Duc en a donné un dessin quelque peu fantaisiste et d'une échelle inexacte. Cet édifice, qui est du milieu du quinzième siècle, offre un *patio* intérieur et un joli plancher sur corbeaux vigoureux; mais les parties les plus intéressantes sont assurément les portes et les fenêtres. Les portes des deux façades sont à claveaux démesurément longs, comme on en trouve dans les pays catalans et, à l'autre extrémité de la chaîne Pyrénéenne, dans certaines constructions basques. Cet appareil puissant et sévère, sans une moulure, sans un ornement quelconque, est vraiment imposant (*fig. 3*). Le dessin gracieux des fenêtres contraste avec l'austérité un peu rude de l'ensemble. L'amortissement de ces fenêtres présente deux ou trois arcs d'un tracé compliqué, dont chacun est découpé dans un bloc; toute cette portion supérieure de la fenêtre est soutenue par des colonnettes si ténues qu'on les dirait de fonte : le fût mesure près de 2m50 de hauteur et un peu moins de 0m07 de diamètre. Des linteaux appareillés protègent ces remplages fragiles, qui sont remarquables de conservation (*fig. 4*). Ce type de fenêtres est bien catalan : on en rencontre dans la contrée d'autres exemples : à l'abbaye d'Arles-sur-Tech, à Villefranche-de-Conflent, surtout à l'abbaye de Vilabertran, près de Figueras, etc.

Fig. 6. — Fenêtre de la maison Julia, à Perpignan.

Entre la place de la Loge et la rue d'Espira est sise une autre maison dont la porte d'entrée est à claveaux de marbre, alternativement blancs et roses. C'est une application de cette construction polychrome qui paraît être commune, ainsi que plusieurs autres procédés, aux diverses populations du littoral méditerranéen et dont il reste en Roussillon plusieurs exemples curieux : à la chapelle du palais des rois de Majorque, à Perpignan; à la porte qui fait communiquer l'église et le cloître d'Elne; à la collégiale d'Espira de l'Agly. Dans la maison dont nous nous occupons, le meilleur morceau de l'édifice est la colonnade du premier étage, dans la cour intérieure. Les arcs brisés retombent sur des colonnettes d'un joli style : les chapiteaux, avec leurs tailloirs décorés de rosaces et leurs corbeilles à deux rangs de feuillages très saillants, les fûts, sveltes sans gracilité, les bases ornées de boules, forment un exemple caractéristique du support usité dans l'architecture civile de la province (*fig. 5*). Les fenêtres, moins réussies peut-être, n'en sont pas moins d'un modèle original et intéressant (*fig. 6*).

La rue de la Main-de-Fer possède une habitation du seizième siècle, beaucoup plus riche que celles dont il vient d'être question. Des archivoltes, des frises horizontales sont abondamment décorées d'une sculpture très fouillée et, à l'intérieur, des salles sont couvertes de voûtes sur ogives extrêmement surbaissées. Cet hôtel est le produit d'un art *sui generis*, bien différent de l'art français de la même époque, mais qui ne manque pas de saveur ni de charme.

Dans l'ancien palais des rois de Majorque quelques restes subsistent, moins

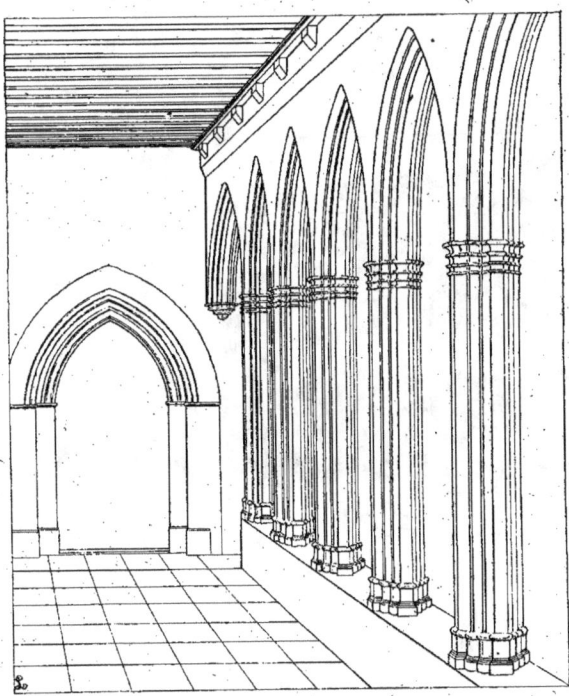

Fig. 7. — La colonnade du palais des rois de Majorque. Perpignan.

empreints du cachet local. Cette observation ne s'applique ni à la façade de la chapelle supérieure, ni à la colonnade qui se développe devant cette façade, ni à l'escalier par lequel on accède à la colonnade. Si celle-ci (*fig. 8*), par la multiplicité de ses arêtes, produit une impression de sécheresse, l'escalier, très simple, mais d'un parti franc et hardi, est d'un excellent effet; il est porté sur deux arcs rampants, comme certains escaliers accolés aux flancs intérieurs des courtines pour monter sur le chemin de ronde des remparts : en posant sur le bord extérieur des marches une rampe ouvragée, comme à l'*Audiencia* de Barcelone, on aurait un escalier d'un dessin ferme et vraiment monumental. Quant à la façade de la chapelle, la couleur mordorée de son appareil blanc et rose, les profils exquis de ses mou-

lures, les fines ciselures de ses chapiteaux en font le bijou de l'art décoratif roussillonnais.

Quelques vieilles maisons ont gardé leurs puits anciens. Aucun n'est comparable aux merveilleuses margelles de Venise; certains sont néanmoins dignes d'être signalés. Ainsi le puits qui est placé dans la cour de l'hôtel où la Société agricole des Pyrénées-Orientales tient ses séances : ce puits, de marbre rouge et à pans coupés, est de jolies lignes (*fig. 9*).

Bien d'autres logis, construits en diverses localités par les maîtres d'œuvre de jadis, attestent le mérite de l'école du Roussillon : Villefranche-de-Conflent, cette bastide fondée au onzième siècle, offre dans cet ordre d'idées, de précieux éléments d'observation.

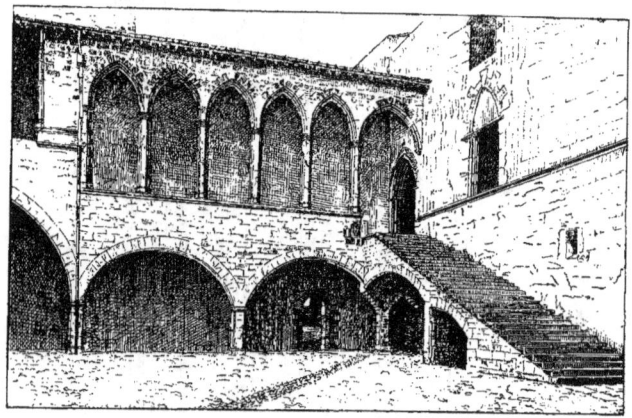

Fig. 8. — Ancien palais des rois de Majorque, à Perpignan.

Cette architecture civile du Roussillon est supérieure à l'architecture religieuse de la même province. L'architecture religieuse offre un sujet d'études plus intéressant, parce qu'elle fut plus féconde et parce que, se rattachant davantage aux écoles antérieures ou étrangères, elle permet de mieux observer la filiation des formes architectoniques; l'architecture civile est plus esthétique et plus personnelle.

C'est que les maîtres d'œuvre du pays étaient plus habiles à décorer les édifices qu'à les construire; c'étaient des artistes plutôt que des ingénieurs. Or, pour une église, la construction d'un vaisseau ample, l'équilibre des voûtes sont le point essentiel. Les édifices civils, au contraire, ont rarement des voûtes; même les tours de défense ne renferment souvent que des planchers, et, si on les a voûtées, c'est de grossières coupoles. Dans les églises, il semble que tout l'effort dont les populations étaient capables fût employé à maçonner la nef; on était à bout de forces quand on arrivait à la façade, qui est d'ordinaire nue et désolée. Les princes, les barons féodaux et les riches bourgeois disposaient de ressources plus considérables peut-être pour leurs palais et leurs hôtels, et, dans tous les cas, comme ils ne se ruinaient

pas à bâtir des voûtes, ils dépensaient plus largement pour embellir les façades, à quoi leurs architectes excellaient.

En outre, l'architecture civile est moins traditionnaliste, moins contrainte. Les portes des églises sont l'interprétation d'un type donné; leurs fenêtres de même; de même encore les colonnes et leurs chapiteaux, qui sont visiblement inspirés de l'antique. Dans les constructions civiles, portes, fenêtres, colonnes sont de dessin plus piquant, d'allure plus alerte. Que les amortissements tréflés des fenêtres comme celles de la Députation soient dérivés de l'art arabe, c'est possible; mais les portes, les chapiteaux, les colonnettes, conçus en dehors des types courants, sont le résultat d'une observation juste et d'une création originale. C'est le caractère dominant des formules de cette architecture civile d'être neuves et rationnelles, et, partant, vivantes et fortes.

Les portes en plein-cintre à longs claveaux, les fenêtres d'un dessin général carré et à remplage simple et très léger, les colonnettes très minces, cylindriques ou en un faisceau, les tailloirs épais semés de rosaces, les chapiteaux de forme spéciale à deux rangs de crochets, une grande sobriété de moulures, la patine chaude que les siècles ont déposée sur les parements, enfin un certain *habitus* qui échappe à toute définition, tels sont les traits principaux de cet art, élégant et nerveux, qui mériterait d'être plus connu.

Fig. 9. — Un puits de marbre rouge à Perpignan.

Jean-Auguste BRUTAILS,

Archiviste de la Gironde.

BIBLIOGRAPHIE.

P. PUIGGARI, *État où se trouvait la Loge de Mer de Perpignan lors de son érection en salle de spectacles.* (*Bulletin de la Société agricole des Pyrénées-Orientales*, t. VI, p. 320.)

GUIRAUD DE SAINT-MARSAL, *Note sur les bâtiments de la Loge.* (Même bulletin, t. VII, p. 326.)

L. DE BONNEFOY, *Épigraphie roussillonnaise,* nos 35 et 43.

J. DE GAZANYOLA, *Note sur la Loge de Mer,* dans l'*Histoire du Roussillon,* p. 544.

LE CHATEAU DE FOIX

(Planche XLVIII.)

Le château de Foix doit sa réputation à son site pittoresque, aux souvenirs historiques qu'il évoque, aux caractères archéologiques de sa construction. C'est à bon droit qu'il attire l'attention des touristes et des savants, qu'il jouit d'une renommée légendaire parmi les monuments féodaux de la région pyrénéenne.

I.

De toutes les routes qui conduisent à Foix, on aperçoit, au milieu d'un cirque de montagnes, sur un roc isolé aux flancs abrupts, le château dominant l'horizon. Du haut de la vieille forteresse, l'aspect du paysage est très varié; au premier plan, sous le rocher, la ville, aux rues tortueuses, groupe ses maisons couvertes de tuiles rouges. Au bord de l'Ariège s'étend le grand bâtiment de l'église paroissiale, dont le clocher inachevé ne s'élève qu'à la hauteur de la voûte et que flanque l'ancienne abbaye de Saint-Volusien transformée en préfecture. Au Nord, l'Ariège continue son cours à travers deux rangées de collines, dont les crêtes dentelées laissent sur la droite entrevoir la région de la plaine. Sur la rive gauche du ruisseau de l'Arget, non loin de son confluent avec l'Ariège, se dresse brusquement, pour resserrer le passage, la masse calcaire et dénudée du mont Saint-Sauveur; au sommet, on distingue les ruines d'une tour de guet qui, pendant les périodes de troubles, servait d'avant-poste au château, et, en temps de paix, devenait le refuge d'un ermite. Vers l'Ouest s'ouvre la vallée de la Barguillère, traversée dans toute sa longueur par l'Arget; çà et là, on distingue quelques villages disséminés au milieu des prairies et des bois. Au Midi, s'étend une vaste plaine dont les cimes des contreforts de la grande chaîne pyrénéenne ferment l'horizon. Au fond, sur la rive droite de l'Ariège, le pic isolé de Montgailhard, où s'élevait un château fort détruit par ordre de Louis XIII, fait le pendant du rocher de Foix. Derrière Montgailhard s'étagent les pentes de la montagne de Saint-Paul, dont une échancrure permet d'entrevoir dans le lointain les cimes neigeuses du Saint-Barthélemy.

Le nom de Foix n'apparaît dans l'histoire qu'à l'occasion du martyre de saint Volusien, archevêque de Tours, qui avait encouru la disgrâce d'Alaric pour s'être montré favorable aux Francs. Exilé à Toulouse, il fut entraîné, après 507, par les Wisigoths, lorsque ceux-ci, poursuivis par les soldats de Clovis, s'enfuyaient vers l'Espagne en remontant le cours de l'Ariège; arrivés au delà de Varilhes, à trois lieues en aval de Foix, ils tranchèrent la tête à leur captif. Le corps de la victime fut transporté à Foix, et déposé dans un oratoire qui devint l'origine de l'abbaye de Saint-Volusien. (Voir ci-après, p. 152, la note additionnelle sur le martyre de saint Volusien.)

II.

Par sa position géographique, par la façon dont il se dresse au confluent de l'Ariège et de l'Arget, le rocher de Foix était tout indiqué pour servir à l'établissement d'un poste, où l'art pouvait mettre à profit les ressources offertes par la nature. Dès l'époque romaine, il y avait sur le plateau une station fortifiée; les monnaies et les objets divers de la période impériale, qu'on y a trouvés en plusieurs circonstances, en sont la preuve.

L'histoire du château ne commence qu'avec celle des comtes. La première charte où l'on mentionne le monument est le testament fait, en 1002, par Roger-le-Vieux, vicomte de Carcassonne, qui en dispose en faveur de son fils Bernard-Roger, le premier comte de Foix.

Comme les autres grands feudataires du Midi, les comtes de Foix adhérèrent à l'hérésie albigeoise. Alliés aux comtes de Toulouse, aux rois d'Aragon, ils opposèrent une énergique résistance aux Croisés du Nord et attirèrent l'invasion sur leur territoire. Eux seuls, quand après la défaite du Midi, en 1213, les provinces du Sud-Ouest se soumirent aux exigences du vainqueur, continuèrent la lutte. Aussi la légende, perpétuant leur souvenir, les représente-t-elle comme les derniers défenseurs de la patrie romane [1].

A trois reprises, la ville de Foix fut assiégée par l'armée de Simon de Montfort. En 1210, les envahisseurs ravagent les environs, repoussent la garnison, qui avait fait une sortie. En cette occasion, Simon est le héros d'un haut fait d'armes. Suivi d'un seul chevalier, il est au moment de pénétrer avec les fuyards dans l'enceinte du château, lorsque la porte en est fermée. Obligé de rétrograder par un chemin étroit et bordé de murailles, il voit son compagnon accablé sous une grêle de pierres. Refoulés par les habitants, les assiégeants sont contraints de se retirer en désordre. En 1212, nouvelle attaque; la place est prise, mais le château n'est pas emporté. L'année suivante, après la bataille de Muret, autre tentative, dont l'unique résultat est l'incendie des faubourgs de la ville. Ce qu'il ne peut obtenir par la force, Simon de Montfort parvient à le gagner par la ruse. En 1215, le comte Raymond-Roger fait sa soumission à l'Église romaine, et comme garantie de sa sincérité, il remet le château de Foix au légat du pape Honorius III, qui en confie la garde à l'abbé de Saint-Tibéry; tous les frais restèrent à la charge du comte, qui versait 40 livres par semaine. En s'éloignant du pays, l'abbé abandonna la forteresse à Simon de Montfort.

Le comte, en vue de défendre sa cause, se rendit au concile général ouvert à Rome en novembre 1215. L'auteur de la *Chanson de la Croisade contre les Albigeois* prête ce langage au prince réclamant son château, qu'il décrit avec enthousiasme :

1. Le grand poète de la Catalogne, Victor Balaguer, a composé une trilogie, *Lo compte de Foix*, pour célébrer ces glorieux événements. (Madrid, Tello, 1882.)

« Rendel castel de Foix ab lo ric bastiment[1].
« El castels es tant fort qu'els mezels se defend ;
« Ez avia e pa e vi e carn e froment,
« Ez avia aiga clar e doussa jous la rocha pendent,
« E ma gentil companhia e mot clar garniment.
« E nol temia perdre per nulh afortiment[2]. »

Après le concile, le pape Honorius III, essayant de contenir l'ambition des seigneurs croisés, donne ordre d'évacuer le château. Obligé de le livrer à l'abbé de Saint-Tibéry, Simon de Montfort essaye d'en retarder la remise à son rival; pour le tenir en échec, en 1217, il pénètre dans la ville de Foix et, dans le voisinage, s'empare de Montgailhard. Ce n'est qu'en février 1218 que Raymond-Roger rentre en possession de son bien, dont l'Église romaine avait fait le gage et la rançon de sa fidélité.

Roger-Bernard II, fils de Raymond-Roger, essaie vainement de se soustraire à l'influence de la royauté française. Vaincu comme Raymond VII de Toulouse, il est, comme lui, obligé de faire acte d'obéissance. Le 16 juin 1229, le comte, à Saint-Jean-de-Verges, village situé à une lieue et demie en aval de Foix, se soumet sans réserve aux représentants du pape et du roi. En exécution du traité, le château de Foix reste pendant cinq ans à la disposition des agents de la France.

III.

Au mois de juin 1272, eut lieu l'événement le plus célèbre que rappelle le monument. Le comte de Foix Roger-Bernard III s'était révolté contre l'autorité d'Eustache de Beaumarchais, sénéchal de Toulouse. Le roi Philippe le Hardi résolut de punir le vassal rebelle d'une façon exemplaire. Pour mieux affirmer son pouvoir sur les provinces nouvellement réunies à la Couronne[3], il vint lui-même dans le Midi et prit la conduite de l'expédition. A la fin de mai, les troupes, concentrées à Pamiers, marchent sur Foix. Afin de faciliter les approches de la place et de la tenir plus étroitement bloquée, les assiégeants nivellent les abords du rocher servant de base à la forteresse[4]. L'investissement commence le 3 juin; le 5, convaincu que toute résistance est inutile, le comte cède aux conseils du roi d'Aragon et de son beau-père, le vicomte de Béarn; il se rend à Philippe le Hardi, qui, sans ménagement, le fait garrotter et l'envoie prisonnier à Carcassonne, d'où il ne sortit qu'au bout d'un an.

Une légende s'est formée à propos de ce siège. On raconte que le roi de France fit rassembler des pionniers pour saper le rocher en creusant des galeries et en enlevant de gros blocs. On montre même aux visiteurs sur les flancs abrupts du pic,

1. Meyer (P.), *Chanson de la Croisade des Albigeois*, Société de l'Histoire de France, t. I, v. 3235-3242.
2. *Ibid.*, t. II, traduction, p. 174.
 « J'ai rendu le château de Foix et ses puissants remparts. Le château est si fort qu'il se défend par lui-même; j'y avais pain et vin, abondance de viande et de froment, eau claire et douce sous la roche, et mes braves compagnons et force luisantes armures; et ne craignais pas de le perdre par un coup de force. »
3. Le Languedoc, à la suite de la mort du comte Alphonse de Poitiers et de sa femme, la comtesse Jeanne, était devenu l'héritage du roi Philippe le Hardi.
4. Guillaume de Nangis, *Collection des Historiens de France*, t. XX, p. 493.

vers l'Arget, les prétendues traces des entailles faites par les assiégeants. A peine le siège dura-t-il trois jours (3-5 juin); il n'est pas possible que, dans un espace de temps aussi restreint, des travaux de sape aient été poussés au point de compromettre la solidité du rocher [1].

Après la soumission du comte, le château, un instant remis au roi d'Aragon, fut occupé par une garnison française. En 1277, Philippe le Hardi le fit restituer à Roger-Bernard en récompense des services qu'il avait rendus à la cause française pendant la campagne de Navarre. En 1281 [2], le comte fut fait prisonnier par le roi d'Aragon, contre lequel il avait comploté. Philippe le Hardi, craignant que les états de Roger-Bernard, pendant sa captivité, ne fussent exposés à quelque surprise, obtint de la comtesse le droit de faire garder le château de Foix et quelques autres places de la frontière. Au mois de juin 1285, Roger-Bernard, récemment sorti de prison, se mit au service du roi de France qui préparait une expédition contre l'Aragon. Philippe le Hardi jugea prudent de garder les forteresses en question [3]. Ce n'est que le 26 octobre que Philippe le Bel, qui venait de succéder à son père, prescrivit de les rendre au comte, qui venait de prouver son dévouement à la France dans la déplorable guerre de Catalogne.

IV.

A partir de la fin du quatorzième siècle, le château n'a plus la même importance politique, car Foix n'est plus l'unique capitale des comtes, qui ont hérité du Béarn, de la Bigorre, du Marsan et de grands domaines en Catalogne; ils sont obligés de se transporter et de s'arrêter là où sont engagés leurs intérêts. Pau, Orthez, Tarbes font tort à Foix. Au quinzième siècle, Jean I et Gaston IV, quand ils viennent dans la vallée de l'Ariège, dédaignent le berceau de leur maison et donnent la préférence à Mazères [4].

Signalons quelques événements survenus dans le cours des quatorzième et quinzième siècles, dont le château fut le théâtre et qui rappellent des souvenirs historiques d'ordres divers.

Le 4 novembre 1331, Gaston II obtenait de Philippe de Valois l'autorisation de faire incarcérer sa mère, Jeanne d'Artois, à qui on reprochait d'avoir mal administré les états et le patrimoine de ses enfants mineurs, et de donner de mauvais exemples par sa conduite licencieuse. Enfermée d'abord au château de Foix, elle fut ensuite envoyée à Orthez. En 1344, Jacques, roi de Majorque, dépouillé de ses états par son frère Pierre IV, roi d'Aragon, vint chercher pendant quelque temps un asile au château de Foix, d'où il repartit après avoir obtenu quelques secours.

Dans la région Pyrénéenne, la seconde moitié du quatorzième siècle emprunte un éclat particulier au règne de Gaston Phœbus, le plus brillant et le plus célèbre

1. Abbé Duclos, *Hist. des Ariégois*, t. II. p. 45.
2. Baudon de Mony, *Relations politiques des comtes de Foix avec la Catalogne*, t. I, p. 224.
3. *Ibid., op. cit.*, t. I, p 271.
4. H. Courteault, *Gaston IV*, p. 387.

des comtes de Foix. Ce nom, qui a frappé l'imagination populaire, évoque toute une série de légendes; si quelques-unes font revivre de glorieux souvenirs, d'autres se rattachent à des événements lugubres. C'est à Foix que, sous la tutelle de sa mère, Éléonore de Comminges, il passe sa jeunesse. En 1357[1], il part du château avec son cousin, le fameux Captal de Buch, et plusieurs gentilshommes du Midi et se rend en Prusse porter secours au Grand Maître de l'Ordre Teutonique. En 1362, ranimant les anciennes querelles de leurs maisons, les comtes de Foix et d'Armagnac en étaient venus aux prises à Launac. Vainqueur de son adversaire, Gaston Phœbus le fait prisonnier avec un grand nombre de ses partisans. C'est au château de Foix, où il a donné ordre de les faire conduire, qu'il fixe le prix de leur mise en liberté. D'après M. l'abbé Duclos[2] et quelques autres auteurs, le fils de Gaston Phœbus aurait péri tragiquement dans une des tours du château, c'est une erreur; suivant Froissart, la triste scène se serait passée à Orthez.

En 1391, Mathieu de Castelbon succède à son cousin Gaston Phœbus; au mois d'août, dans une salle du château nouvellement construite, il tient une cour plénière pour recevoir l'hommage des vassaux et confirmer les chartes de coutumes communales[3].

En 1416, le comte Jean Ier prend part aux négociations qui mettent fin au grand schisme d'Occident. Jean Carrier, un des derniers cardinaux restés fidèles à la fortune de l'antipape Benoît XIII, est remis au comte, qui le fait enfermer au château de Foix, où il s'éteignit misérablement.

En 1443, Gaston IV relègue dans une des tours de Foix Marguerite de Comminges, femme de son oncle Mathieu, qui, pour s'en débarrasser, ne trouve rien de mieux que de la confier à son neveu. Il ne fallut rien moins que l'intervention du roi de France pour mettre fin à la captivité de l'infortunée princesse[4].

La fin du quinzième siècle est marquée par la lutte survenue entre deux branches de la maison de Foix au sujet de la succession de François Phœbus, décédé sans postérité en 1483. Invoquant la loi salique, Jean, vicomte de Narbonne, conteste les droits de sa nièce Catherine, femme de Jean d'Albret et sœur du prince défunt. L'évêque de Pamiers, Mathieu d'Artigueloube, se déclare ouvertement l'adversaire de Catherine, se met à la tête d'une troupe armée, porte secours à Jean de Château-Verdun, qui assiégeait le château de Foix pour le vicomte de Narbonne; tous deux viennent à bout de la forteresse, qui capitule.

Au mois d'avril 1535, le roi de Navarre, Henri d'Albret et sa femme, Marguerite de Valois, sœur de François Ier, se rendent dans leur comté de Foix, en visitent la capitale, où ils sont reçus avec apparat. Les consuls offrent à Marguerite une coupe et un plateau d'argent doré, un pavillon de damas portant les armes de la reine et de la ville[5].

1. F. Pasquier, *Gaston Phœbus en Prusse* (1357-1358). Foix, Gadrat, 1893.
2. *Op. cit.*, t. V, p. 348.
3. F. Pasquier, *Coutumes municipales de la ville d'Ax*. Foix, Pomiès, 1888, pp. 26-29.
4. H. Courteault, *op. cit.*, pp. 69, 77-79.
5. Archives municipales de Foix, année 1535.

V.

L'époque des guerres de Religion est une des plus tristes qu'ait jamais traversées la vallée de l'Ariège. En 1561, les Huguenots entrent dans Foix, mais ne peuvent s'introduire dans le château. Sers, le gouverneur, catholique fidèle, résiste aux menaces et aux séductions.

L'année suivante, sous les murs de la forteresse, on accroche à des potences une vingtaine de Huguenots, coupables d'avoir commis un sacrilège dans la chapelle de Montgauzy sur une statue de la sainte Vierge.

D'après les documents contemporains [1], on constate qu'Henri IV est venu en quatre circonstances dans sa bonne ville de Foix : d'abord en 1565, sous la conduite de sa mère, Jeanne d'Albret; puis en 1578. Au mois de mars de cette année, accompagné de sa femme, la séduisante Marguerite, il y fit une entrée solennelle. Durant l'année 1584, il y demeura quelques jours, à deux reprises différentes : en juin, puis en juillet. Pendant ses derniers séjours, le roi se rendit compte des travaux que le gouverneur Deing avait entrepris, tels que la construction « d'une salle et d'une chambre pour la grande commodité et embellissement du chasteau. » Le prince prescrivit même à son trésorier de payer à Deing la somme de 366 écus pour le montant de la dépense [2].

En 1580, grâce aux agissements de Brignon, gouverneur huguenot, imposé par Henri IV, la ville est en proie aux horreurs de la guerre civile : l'église abbatiale est démolie, les objets précieux sont portés au château, où la châsse de saint Volusien est détruite; les reliques sont jetées du haut du rocher [3]. En 1581, exaspérés, les Catholiques se soulèvent, brûlent le temple calviniste situé près du château. Les Protestants appellent à leur secours leurs coreligionnaires du pays; neuf cents d'entre eux arrivent, le 15 mai, à la tombée de la nuit sur les bords de l'Arget, et, aidés par la garnison du château, percent le mur d'enceinte au faubourg de Fouichet, pénètrent dans la ville, où ils restent maîtres de la situation, grâce aux dissensions des Catholiques.

En 1595, la paix n'est pas entièrement rétablie entre les partisans des deux cultes. Une rivalité ouverte règne entre Comte, gouverneur de la ville et du château, et le sire de Lévis d'Audou, gouverneur de la province, ancien chef des bandes protestantes, qui s'était acquis une triste célébrité par ses cruautés. Au mois de juin, d'Audou surprend la ville et assiège inutilement le château. Le roi est obligé de déléguer un commissaire spécial pour rétablir l'ordre.

Sous Louis XIII, la reprise successive des hostilités entre Catholiques et Protestants dans le Comté remet Foix sur le pied de guerre. En 1621, Laroubière, lieu-

1. *Recueil des lettres missives d'Henri IV*, par Berger de Xivrey, t. II, séjours et itinéraires. (*Documents inédits de l'histoire de France.*)
2. Archives des Basses-Pyrénées, B 2728. *Chambre des comptes.*
3. Lacoudre, *Vie de saint Volusien*, édition Pomiès, p. 53.

tenant du château, qui était huguenot, entre en relations avec ses coreligionnaires. Averti à temps, le gouverneur chasse le félon et installe une garnison catholique.

Lors de la prise d'armes du duc de Rohan, en novembre 1627, Foix est un instant menacé. Le duc fait ravager par sa cavalerie la vallée de la Barguillère, située dans les environs, dans l'espoir que les traîtres, avec lesquels il entretient des intelligences, lui livreront le château. Son attente est trompée; la ville reste fidèle à la cause catholique et royale.

Afin de résister aux coups de main dont elle était menacée, on jugea prudent de réparer les fortifications de la ville et de protéger les abords du château par des ouvrages avancés[1].

VI.

A la fin du règne de Louis XIII, il ne restait plus guère des forteresses féodales du Moyen Age dans le pays que celle de Foix; les autres, de 1628 à 1638, ont été successivement démantelées ou rasées par ordre formel du roi. Le château est un instant menacé. Sera-t-il détruit ou conservé? Ailleurs, le pouvoir central se montre pressé d'en finir avec les places fortes, « afin, dit le roi, que les factieux ne s'en puissent prévaloir pour troubler la tranquillité et le repos de nos sujets. » A Foix, il semble se désintéresser de l'affaire; le Conseil communal est même invité à formuler un avis. Après des votes contradictoires, l'assemblée finit, le 4 avril 1634, par se prononcer, à la majorité de dix-neuf voix contre trois, pour la démolition. Laforest-Toiras, le gouverneur, parvient à faire retarder la mise à exécution de ce vote; le château, dont il avait fait rendre la chapelle au culte quelque temps auparavant, est sauvé. Foix reste place de guerre, et, en conséquence, exposé à tous les inconvénients qu'entraîne la présence d'officiers et de soldats indisciplinés.

Pendant la guerre avec l'Espagne, que termine, en 1659, le traité des Pyrénées, c'est une période d'agitations, d'alertes. Entretien de prisonniers de guerre au château, réparation des murailles, armement de la place, envoi de renforts à la frontière; les habitants sont accablés de charges de toute sorte; en 1654 ils s'endettent de 40,000 livres.

La ville n'était pas seule à contribuer aux réparations de la forteresse; dans le même but, la province était obligée, depuis 1626, d'inscrire une somme de 1,000 livres à son budget. Les États ne manquaient pas de faire entendre des doléances, dont le gouvernement ne tenait aucun compte. En 1674, l'assemblée refuse d'allouer les 1,000 livres; le roi annule la délibération et rétablit le crédit, déclarant qu'il trouvait le château « important pour la conservation de tout le pays. » La somme est portée au compte de la province jusqu'en 1749. A cette époque, le ministre consentit à faire une réduction de 800 livres qui, à partir de 1751, furent pendant sept ans mises de côté pour constituer un fonds de réserve destiné au classement des archives du pays de Foix[2].

1. Arch. des Basses-Pyrénées, B 1203. *Chambre des Comptes* (Ordonnance du gouverneur Laforest-Toiras.)
2. Archives de la famille Vasilière, à Pamiers.

Au dix-huitième siècle, le monument perd de plus en plus de son importance militaire et politique. Malgré les subventions votées régulièrement, on le laisse dans un état complet d'abandon. Quand arrive à Foix un personnage de marque, grand embarras pour ceux à qui incombe le soin de le loger. Ainsi, en 1712, le major de la place s'adresse aux consuls et leur demande « de vouloir bien lui prêter du linge, de la vaisselle d'étain et autres choses pour l'Intendant, qui va venir loger deux ou trois jours au château [1]. »

A la fin du règne de Louis XVI, les tours comtales servaient de caserne, de prison et d'archives; pendant la Révolution, elles furent uniquement destinées à recevoir des détenus.

Au mois de mars 1814, on craint une invasion des Espagnols, qui déjà, en 1811 et 1812, avaient fait des incursions dans la haute vallée de l'Ariège. On songe alors à mettre le château de Foix en état de défense; on accorde même les crédits nécessaires au commencement des travaux. La chute de Napoléon rend la précaution inutile [2].

Sous la Restauration, en 1825, l'administration, pour les besoins du service pénitentiaire, agrandit l'édifice, dont l'aspect fut modifié suivant les convenances et les goûts de la bureaucratie.

En 1864, la construction d'une prison sur les bords de l'Ariège rendit possible l'évacuation du château, qui, après avoir été converti provisoirement en dépôt de mendicité, resta sans affectation. Il convient de rendre hautement justice au Conseil général de l'Ariège, qui a tenu à honneur de conserver le château comme monument historique [3]. Après avoir, avec insistance, attiré l'attention du Gouvernement sur la situation de l'édifice, il prit l'initiative de la restauration en votant successivement des crédits que le Ministre des Beaux-Arts a complétés [4].

En 1885, les travaux ont commencé sous la direction de MM. Paul Bœswilwald, architecte des monuments historiques, et Della Jogna, architecte départemental de l'Ariège. Les constructions parasites ont disparu, deux tours ont été consolidées, le bâtiment central a été dégagé, et quoiqu'il reste encore beaucoup à faire, l'édifice, peu à peu, reprend un aspect rappelant ses origines féodales.

VII.

Le monument, dans le cours des siècles, a subi trop de transformations pour qu'il soit possible de déterminer avec exactitude l'œuvre de chaque époque dans les diverses parties. L'appareil n'est pas d'un grand secours pour arriver à la solution du problème; dans le bâtiment central, il varie parfois d'assise en assise, la pierre se mêle à la brique, le quartier taillé alterne avec le moellon piqué.

1. G. Doublet, *Incidents de la vie municipale à Foix sous Louis XIV*. Gadrat, 1895, p. 38.
2. Archives départementales de l'Ariège, R b.
3. Procès-verbaux des séances du Conseil général de l'Ariège, 1864, 1865 et suivantes.
4. En 1885, à la session d'avril, le Conseil général vota 12,000 francs à la demande de l'État, qui accordait une subvention de 48,000 francs.

On accède actuellement au château par un chemin construit en 1825, dont les rampes se développent sur les flancs abrupts du rocher. Au sommet s'élargit un plateau de forme ovale, presque uni, n'offrant de ressauts que sur les bords. Un mur, refait à plusieurs époques, constituait la première enceinte, où s'appuyaient des constructions indépendantes du corps de place, qui est orienté du Nord-Est au Sud-Ouest. Sur le grand axe s'élèvent deux tours carrées que couronnent des mâchicoulis et des créneaux; elles sont reliées par un bâtiment à un seul étage supportant une terrasse que ne défigurent plus des bâtisses administratives. Sous la terrasse s'étend une vaste salle voûtée en berceau, qu'éclairent à l'Ouest des lucarnes cintrées par en haut et largement ébrasées à l'intérieur; à l'Est sont percées de larges fenêtres grillées, dernier vestige du service pénitentiaire.

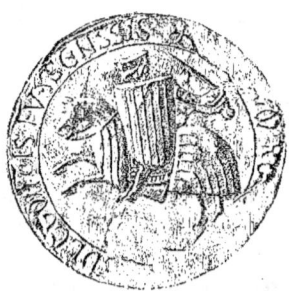

Fig. 1 et 2. — Sceau et contre-sceau de Roger-Bernard II, comte de Foix, 1229.

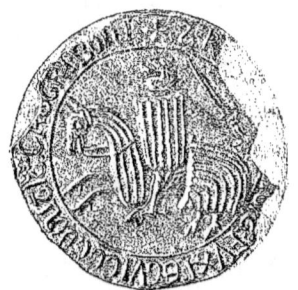

Fig. 3 et 4. — Sceau et contre-sceau de Roger IV, comte de Foix, 1241.

Fig. 1. — Sceau appendu à un acte de 1229 (*Sigillum Rogerii Bernardi, comitis Fuxsensis*).
Fig. 2. — Contre-sceau (*Sigillum Rogerii Bernardi, comitis Fuxsensis*).
Fig. 3. — Sceau appendu à un acte de 1241 (*Sigillum Rogerii, comitis Fuxi et vicecomitis Castriboni*)
Fig. 4. — Contre-sceau (*Sigillum Rogerii, comitis Fuxi et vicecomitis Castriboni*). Entre les deux tours du château, un écu plein sous un chef portant trois losanges en face; ce sont sans doute les armes de la vicomté de Castelbon.

Ces sceaux sont conservés aux Archives nationales, l'un coté J. 332, n° 4, l'autre J. 332, n° 5, et sont décrits dans l'ouvrage de Douet d'Arcq, *Collection des sceaux des archives nationales*, t. I, p. 369, nºˢ 662 et 663.

Plusieurs sceaux des comtes de Foix, dont le plus ancien date de 1215 et le plus récent de 1241, représentent, sur un monticule baigné par un ruisseau, un château composé de deux tours carrées que réunit un corps de logis à un seul étage; une plate-forme crénelée règne sur tous les bâtiments[1]. Cette partie du château remonterait donc aux premiers temps de l'époque féodale, entre le onzième et le treizième siècle. Au milieu du quatorzième, on en a modifié l'aspect sans porter atteinte au plan général; on a touché aux tours pour les rendre plus habitables, et aussi pour mettre le système de défense en rapport avec les progrès de l'art militaire.

La tour du Nord se trouvant sans doute trop faible pour opposer une résistance suffisante, on eut l'idée d'en doubler les murailles. Les baies cintrées du mur primitif, encore distinctes à l'intérieur, ont été aveuglées par la maçonnerie du revêtement extérieur, dont la construction a été exhaussée pour recevoir les consoles des mâchicoulis. Dans l'épaisseur du mur septentrional est pratiqué, à la hauteur du premier étage, un étroit couloir qui actuellement, à chaque extrémité, débouche dans le vide; c'était une voie de pénétration continuant le chemin de ronde, dont les amorces sont encore visibles vers l'Ouest. La salle du rez-de-chaussée est seule voûtée; les autres étages sont séparés par des planchers.

Dans la tour du Centre, que recouvre une terrasse, les armoiries, sculptées aux deux clefs de voûte de la salle du premier étage sur un écusson quadrilobé, indiquent que les travaux ont été exécutés sous le comte Gaston II ou sous la régence de sa femme, Éléonore de Comminges, mère de Gaston Phœbus[2]. L'un des écus porte les pals de Foix unis aux vaches de Béarn; l'autre représente les cotelles ou amendes de Comminges. Le rez-de-chaussée, voûté en berceau, servait de magasin; on ne pénétrait dans la tour que par une ouverture du premier étage, à laquelle on aboutissait sans doute par un escalier de bois.

Fig. 5. — Armes de Foix (1 et 4) et de Béarn (2 et 3) sur une clef de voûte de la Tour du Centre.

A l'extrémité du plateau se dresse une élégante tour ronde servant de donjon.

1. Les figures représentent les sceaux et les contre-sceaux des deux comtes de Foix Roger-Bernard II et Roger IV. On a adopté pour les deux princes un type de sceau équestre, presque identique. Revêtus de l'armure, ils chevauchent, casque en tête, épée au poing, la poitrine protégée par un bouclier aux armes de la maison de Foix (*d'or aux trois pals de gueules*). Une housse aux mêmes armes recouvre le cheval.
Sur les deux contre-sceaux est figuré un château à deux tours posé sur une montagne que baigne une rivière. Les légendes des sceaux et contre-sceaux sont en partie détruites.
Ces sceaux ont été reproduits dans les *Archives historiques de Gascogne* : Seaux Gascons, et dans le *Bulletin de la Société Ariégeoise*, t. II, pp. 275, 277, 279.
2. C'est-à-dire entre 1324 et 1350.

Il s'en détache deux murailles qui s'éloignent du bâtiment central, décrivent une ellipse et se rejoignent à la tour du Nord. Sur cette seconde enceinte était établi un chemin de ronde, tantôt pratiqué dans la maçonnerie comme dans la tour du Nord, tantôt supporté par une galerie en hourdage, notamment aux abords de la tour ronde.

Le donjon a été élevé pour protéger la forteresse du côté le plus accessible et assurer un dernier refuge aux défenseurs en cas de résistance suprême. Haute de 42 mètres, cette tour se recommande par l'harmonie de ses proportions et par son élégance. Fièrement campée à l'extrémité du rocher qui lui sert de base, elle domine

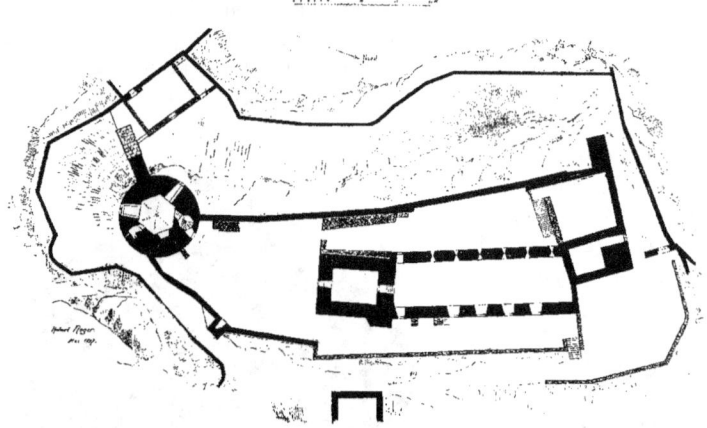

Fig. 6. — Plan du château de Foix, dessin de M. Robert Roger.

la ville, profilant sa silhouette sur l'horizon avec sa couronne de créneaux ; elle se présente de divers côtés sous les aspects les plus pittoresques, surtout quand le soleil fait ressortir les teintes de la pierre, variables suivant les effets de lumière ; elle contribue à donner au paysage fuxéen un caractère particulier, même un peu théâtral. D'après une légende, elle aurait été bâtie avec le produit des rançons payées par les chevaliers pris à Launac. Si elle ne peut remonter au temps de Gaston Phœbus, elle existait en 1446, ainsi que le témoigne le dénombrement du pays de Foix fait à cette époque[1]. La superposition des consoles dans les créneaux, la pénétration des arêtes de voûte, le profil des moulures, l'accolade surmontant la porte du rez-de-chaussée sont autant de preuves que l'on est en présence d'une bâtisse non du quatorzième siècle, mais de la première moitié du quinzième[2].

Les consoles des mâchicoulis, qui forment quatre assises en retrait successif

1. Archives de l'Ariège, série E, registre de la réformation de 1446, f° 3.
2. Cette tour serait l'œuvre de Gaston IV, moins célèbre que Gaston Phœbus ; la tradition populaire, trompée par la similitude des noms, n'a pas manqué d'attribuer la construction du monument au premier de ces princes, qui avait la réputation d'être un grand bâtisseur.

l'une sur l'autre, sont identiques dans les deux autres tours. On aura profité de la construction de la tour ronde pour refaire le crénelage de la forteresse.

Le donjon, terminé par une plate-forme, est partagé en quatre étages comprenant chacun une chambre hexagonale où donne accès un escalier qui, vers le Nord-Ouest, déroule ses spirales dans le massif de la maçonnerie. Chaque chambre est éclairée par une vaste fenêtre que coupent en croix deux meneaux ornés de moulures. Un épais grillage, dont les barreaux entrecroisés, forment saillie, protège les ouvertures. Dans une des salles étaient gardées les archives du pays, qui enlevées pendant la Révolution, ont été détruites en 1804, lors de l'incendie de la Préfecture. La salle inférieure, si l'on ajoute foi à une tradition, aurait été autrefois une chapelle dédiée à saint Louis ; elle a été transformée en cachot à l'époque moderne [1].

Actuellement, la tour du Nord est seule couverte. On vient d'y rétablir, dans le style du quinzième siècle, le toit qu'un ouragan avait jeté à bas sous le règne de Louis-Philippe; seul, le beffroi de l'horloge est une innovation. Jadis, la tour ronde était coiffée d'un chapeau de forme conique qu'un incendie détruisit, en 1867, dans une nuit de fête où l'on simulait une attaque de la forteresse. Cette couverture avait remplacé celle qui, en 1667, avait été détruite par la foudre.

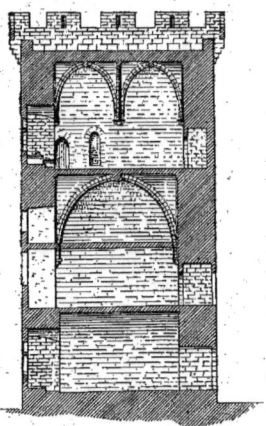

Fig. 8. — Coupe de la tour du centre.

Fig. 7. — Coupe du donjon.

Si les deux tours carrées étaient terminées, au treizième siècle, par une plate-forme, ainsi qu'on le voit sur les contre-sceaux des comtes (fig. 2 et 4), elles avaient, ainsi que la ronde, vers 1576, une toituer en charpente et en ardoise [2]; nous en avons la preuve dans un devis dressé, à cette époque, par un maçon et un charpentier à la demande du gouverneur [3].

Une vue cavalière (fig. 9) montre ce qu'étaient, au milieu du règne de Louis XIV [4],

1. Une élégante crédence, surmontée d'un arc en accolade, est pratiquée dans une des murailles et semble prouver que la salle n'était pas primitivement une prison.
2. On ignore à quelle époque la tour du Centre a perdu sa couverture ; c'est sans doute au dix-huitième siècle.
3. Archives des Basses-Pyrénées, B. 1171. Chambre des comptes.
4. Quoique datée de 1669, la gravure est antérieure à cette époque. En effet, la tour ronde est encore couverte en poivrière selon le style de la fin du Moyen-Age; or, en 1667, elle fut détruite par la foudre et remplacée par une toiture

le château et l'enceinte fortifiée de Foix. Un bâtiment à plusieurs étages, dont les principales fenêtres donnent à l'Est, c'est-à-dire vers la ville, se développe devant les tours et n'atteint pas la hauteur des mâchicoulis. Une barbacane s'élève, à mi-pente, sur un escarpement; au bas du rocher, non loin de l'Arget et de l'abbaye de Saint-Volusien, se groupaient d'importantes dépendances du château. C'est là que

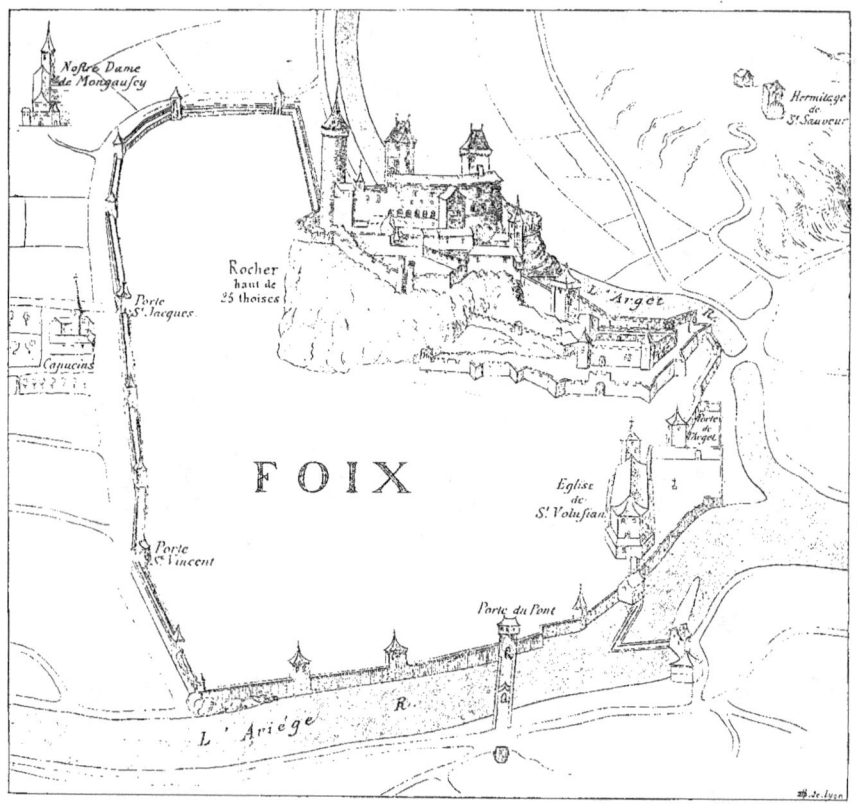

Fig. 9. — Vue cavalière du château et de l'enceinte fortifiée de Foix au milieu du XVII⁰ siècle, d'après un dessin manuscrit de la Bibliothèque nationale [3].

Gaston Phœbus avait dû faire construire la grande salle ou *tinellum* où eut lieu, en 1391, la cour plénière tenue par Mathieu de Castelbon. En cet endroit, il ne reste plus de l'époque féodale que les épaisses murailles en quartiers appareillés, domi-

de forme surbaissée. La gravure est postérieure à 1638, époque où les Capucins fondèrent leur couvent, en dehors de la ville, sur Villote, en face la porte Saint-Jacques. C'est donc entre 1638 et 1667 que la vue aurait été prise.

Dans le cours de l'Ariège, un angle, dont le sommet est en amont, figure la chaussée d'un moulin aujourd'hui disparu; l'emplacement a conservé le nom de *Mouli despailhat* (Moulin renversé).

nant le chemin de l'Arget, et les salles servant d'abri provisoire aux collections du Musée départemental. En 1727[1], on rasa les étages supérieurs, ainsi que le rempart bastionné construit sous Louis XIII, du côté de la ville. Dans le style du temps, on éleva, sur un plan d'équerre, un corps de logis orné d'un fronton grec. C'était la demeure du gouverneur ou plutôt de ses officiers, le lieu où les États de la province se réunissaient annuellement; depuis le premier Empire, c'est le Palais de justice. Quant au bâtiment flanquant les tours à l'Est, il a dû disparaître sous Louis XV, car, au commencement du dix-neuvième siècle, la terrasse du logis central était complètement dégagée.

Avant d'arriver jusqu'au pied du rocher, l'ennemi était obligé de forcer l'enceinte fortifiée de la ville. Ainsi qu'on peut en juger par la vue cavalière, tout le système de défense extérieure se rattachait au château, qui formait le point culminant de la résistance. Quatre portes donnaient accès dans la ville qui, en outre, était protégée par l'Ariège à l'Est, par l'Arget à l'Ouest, et au Sud par un fossé. L'étage supérieur de la porte du pont fut construit sous le règne du comte Gaston IV, en 1446. A en juger par le style de la toiture des tours qui, de distance en distance, flanquaient l'enceinte, on peut supposer que la fortification entourant la cité est contemporaine de la porte du pont.

L'entretien du rempart était à la charge de la ville qui parfois trouvait le fardeau trop lourd, mais qui cependant ne cessa de le supporter jusqu'au dix-huitième siècle. C'est sous le règne de Louis XV que le mur, du moins du côté de Villote, fut renversé. En 1741, la porte Saint-Jacques fut démolie et les matériaux servirent aux embellissements de la promenade. De l'ancienne muraille, il ne reste plus que quelques pans dominant le chemin de l'Arget.

Primitivement, l'entrée principale du château n'était pas, comme aujourd'hui, du côté de la ville[2]. Sur ce point, il ne devait y avoir qu'une poterne débouchant sur les dépendances de la forteresse situées vers l'abbaye. On arrivait au plateau par une rampe qui avait son point de départ au bord de l'Arget, suivait les ressauts de mamelon et franchissait une porte pratiquée vers le Sud-Ouest dans une barbacane de forme rectangulaire. Là, commençait un chemin pavé qui traversait une autre porte, après avoir tourné brusquement à angle droit, de façon à laisser les assaillants exposés aux coups des défenseurs postés sur le premier mur d'enceinte.

Consolidé, protégé contre les injures du temps, défendu contre les entreprises d'administrations trop pratiques, le château de Foix continuera d'évoquer de glorieux souvenirs et de rappeler les noms de Gaston Phœbus et de Gaston, le héros de Ravenne[3]. Curieux spécimen de l'architecture militaire à diverses périodes du Moyen Age, placé au milieu d'un paysage que Michelet qualifiait de fantastique[4], c'est par excellence le monument historique de la région.

1. Archives de l'Ariège.
2. Le guichet, qui surmonte la porte d'entrée, a été construit sous le règne de Louis-Philippe.
3. Le nom de Gaston de Foix a été donné, en 1887, à la caserne d'infanterie à Foix.
4. *Histoire de France*, Ed. Lacroix, t. II, p. 35.

NOTE ADDITIONNELLE [1].

MARTYRE DE SAINT VOLUSIEN, PATRON DE FOIX [2].

Fig. n° 10. — C'est le martyre du saint qui subit le supplice de la décapitation. L'évêque à genoux, mitré, s'appuie sur sa crosse; un bourreau, vêtu d'une tunique courte, armé d'un glaive, lui tranche la tête. De chaque côté, se dresse un arbre pour rappeler la légende, d'après laquelle les soldats présents à l'exécution plantèrent leurs lances en terre et les virent se changer aussitôt en frênes verdoyants. En haut, deux anges emportent un petit personnage nu qui, suivant le symbole du Moyen-Age, représente l'âme s'envolant directement vers le Ciel.

Autour du sceau, on distingue une partie de la légende : *Sigillum conventus monasterii Fuxensis.*

Ce sceau est appendu à un acte du 25 juillet 1303 [3].

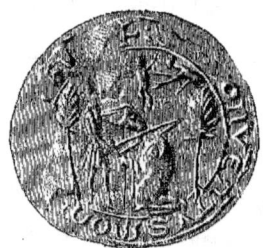

Fig. 10. — Sceau du monastère de Foix; martyre de saint Volusien.

Les gravures 11 et 12 représentent deux faces d'un chapiteau du douzième siècle provenant du cloître de l'abbaye Saint-Volusien, à Foix. Ce cloître, situé sur un des côtés du monument, occupait une partie de la place actuelle de l'église. C'est là que le chapiteau, aujourd'hui conservé au Musée départemental de l'Ariège, a été trouvé vers 1825, au moment où l'on procédait à des travaux de nivellement. Les sujets figurés sont tirés de la légende du saint.

Gravure n° 11. — Après la défaite de Poitiers, en 507, les Wisigoths se retirèrent à Toulouse où les Francs vinrent les assiéger. On représente l'attaque de la ville par les soldats de Clovis, dont les uns envoient des flèches aux défenseurs placés sur la muraille, pendant que les autres se livrent à des opérations de sape, près d'une porte.

Gravure n° 12. — Les Francs ont emporté la ville et commencent la démolition des remparts. Deux soldats wisigoths emmènent saint Volusien, dont les mains

1. Voir plus haut, p. 138.
2. *Vie de saint Volusien*, par Lacoudre, édit. Pomiès.
3. *Archives Nationales*, J. 478, n° 10. Douet d'Arcq, *Collection de sceaux*, t. III, p. 15, n° 8225.

sont liées sur la poitrine; le prélat, revêtu des insignes épiscopaux, est entre les deux hommes l'entraînant par une corde dont chacun d'eux tient une extrémité. *Qui religatus et cadenatus infra menia urbis Tholose, ab eadem per nequissimos ejectus*, ainsi

Fig. 11. — Chapiteau du musée de Foix : Attaque de Toulouse par Clovis, après la défaite des Wisigoths.

que le porte une charte de 1384, résumant la légende du patron de Foix et dont voici la traduction d'après la chronique romane d'Esquerrier : *Ayan lo rey de*

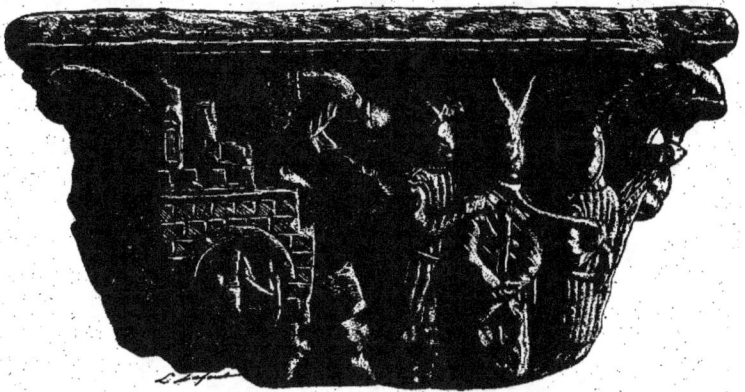

Fig. 12. — Chapiteau du Musée de Foix : Démolition des remparts de Toulouse par Clovis. Deux soldats wisigoths entraînent saint Volusien enchaîné.

Fransa aucigut lo rey des Gots et la major partida de sas gens, los autres, que escapar podian, fugin et s'en meneguen, pres et ligat, lo glorios sant Volzia per lo passar en las Espagnas (p. 3). On le voit, le sculpteur s'est inspiré de la légende.

F. PASQUIER,
Archiviste de la Haute-Garonne, secrétaire de la Société Ariégeoise des Sciences, Lettres et Arts.

BIBLIOGRAPHIE.

Histoire de Languedoc, édition Privat, tt. III, VI, IX, XI.
J.-J. DELESCAZES, *Mémorial historique*, édition Pomiés. Foix, 1893.
Bulletin périodique de la Société Ariégeoise des Sciences, Lettres et Arts. Foix, 1883-1895 ; cinq volumes. (Dans le quatrième volume, mémoire sur la vie militaire à Foix au dix-septième siècle, par M. DOUBLET.)
CERVINI, *Voyage dans les Pyrénées françaises*, avec dessins de MELLING. Paris, 1826-1830; un volume in-folio.) Vue des tours de Foix avant les travaux faits en 1825.)
F. PASQUIER et H. COURTEAULT, *Chroniques romanes des comtes de Foix*. Foix, Gadrat, 1895.

Pour avoir des renseignements plus complets sous le rapport historique et archéologique, nous renvoyons les lecteurs à notre mémoire détaillé concernant le château de Foix, qui a été inséré dans la *Revue des Pyrénées*, 1896. Voir aussi notre notice sur le château de Foix, dans le *Bulletin archéologique du Ministère de l'Instruction publique*, 1896, pp. 214-221.

Au sujet des transformations que subit le château pour l'agrandissement de la prison, voir l'article du comte de Montalemhert dans le *Routier des provinces méridionales*, p. 445 : Du vandalisme dans le Midi de la France.

TABLE DES MÉMOIRES

DES GRAVURES DANS LE TEXTE & DES PLANCHES

La cité de Carcassonne, phototypie, p. 5.

Introduction : *Le Midi*, par M. Émile Mâle, ancien membre de l'École de Rome, p. 5.
 Sceau de Raymond VII, comte de Toulouse (1222), p. 11.
 Frise des trophées romains de Valcabrère (Haute-Garonne), p. 12.
 Vue panoramique de Toulouse en 1515, dernière page des *Gesta tholosanorum Bertrandi*, p. 13.
 Plan de Toulouse, réduction d'une gravure de 1660, p. 14.
 Thoulouze, d'après une gravure de la *Topographia Galliae*, 1660, p. 15.

Plan archéologique de Toulouse, texte par M. Joseph de Malafosse, p. 16.
 Planche I. — *Plan archéologique de Toulouse* dressé par M. E. Cartailhac.

Les Augustins de Toulouse, par M. Ernest Roschach, membre honoraire de la Société archéologique du Midi.
 Vue générale de l'église, de la tour et du cloître, photocollographie, p. 18.
 Plan général du couvent, p. 20.
 Gardien du Saint-Sépulcre, fragment, Musée de Toulouse, p. 29.
 Planche II. — *La salle capitulaire*.
 Planche III. — *Une fenêtre de la salle capitulaire*.
 Planche IV. — *Le cloître*.

Les Jacobins de Toulouse, par M. l'abbé Douais, secrétaire général de la Société archéologique du Midi, p. 30.
 La façade de l'église, d'après une photographie de M. Cartailhac, p. 30.
 Plan général du couvent, p. 32.
 Chapiteaux des colonnettes du portail de la salle capitulaire, p. 35.
 La base des colonnes de l'église, p. 36.
 La voûte autour du pilier du chœur, p. 37.
 Christ en majesté, peint sur la voûte de Saint-Antonin, p. 39.
 Planche V. — *Vue extérieure générale de l'église des Jacobins*.
 Planche VI. — *Vue intérieure*.
 Planche VII. — *Clocher*.
 Planche VIII. — *Le cloître*.

La sculpture sur bois dans le Toulousain, par M. Joseph de Malafosse, p. 40.
 Fresques du plafond du cabinet du château de Pibrac, pp. 40 et 42.
 Boiseries du cabinet du château de Pibrac, p. 41.
 Planches IX et X. — *Boiseries du cabinet de Guy du Faur de Pibrac*, en son château
 Planche XI. — *Croisée de l'hôtel Burnet*, rue du Vieux-Raisin, Toulouse.
 Frise romaine, Martres-Tolosane, Musée de Toulouse, p. 43.

Guy du Faur de Pibrac, par M. JULES DE LAHONDÈS, président de la Société archéologique du Midi, p. 43.
 Portrait de Guy du Faur de Pibrac, d'après une ancienne gravure, p. 45.
 Masque en marbre, Martres-Tolosane, Musée de Toulouse, p. 46.
 Frise romaine des trophées, Valcabrère, Musée de Toulouse, p. 47.

Un émail de Limoges au Musée Saint-Raymond de Toulouse, par M. JULES DE LAHONDÈS, p. 48.
 PLANCHES XII et XIII. — *Plat émaillé.*

Abbaye de Saint-Pierre, à Moissac (Tarn-et-Garonne), par M. l'abbé POTTIER, président de la Société archéologique de Tarn-et-Garonne, p. 48.
 L'église, vue extérieure du côté du porche, p. 48.
 Pourtraict de la ville de Moissac, d'après une gravure de la « Cosmographie de Munster », 1575, p. 51.
 Plan partiel de l'abbaye, d'après les documents fournis par M. Dugué, architecte, p. 52.
 La salle haute de la tour, p. 54.
 Les statues du portail (saints Pierre et Isaïe), photocollographies, p. 56.
 Le trumeau monolithe du portail (les Lions), p. 57.
 Idem (les Prophètes), pp. 58 et 59.
 Détails du bas-relief du porche (les Vices), p. 60.
 Saint Barthélemy, saint Jacques, saint Siméon, bas-relief d'un pilier du Cloître, p. 62.
 PLANCHE XIV. — *Tympan du portail de l'église Saint-Pierre*.
 PLANCHES XV et XVI. — *Bas-reliefs des côtés du portail, porche de l'église*.
 PLANCHE XVII. — *Cloître*.
 PLANCHES XVIII, XIX et XX. — *Chapiteaux divers du cloître*.

« *Mise au tombeau* » *du château de Combefa*, actuellement à la chapelle *Saint-Jacques, à Monestiès, près Carmaux (Tarn)*, par M. ÉMILE JOLIBOIS, archiviste du département du Tarn, p. 64.
 PLANCHES XXI, XXII et XXIII. — *Vue générale et statues de la* « *Mise au tombeau* ».

La sculpture sur bois dans le Toulousain, par M. JOSEPH DE MALAFOSSE, p. 40 et 66.
 Tympan de bois sculpté de la porte de l'hôtel de G. Molinier, Toulouse, rue de la Dalbade, p. 66.
 Table de bois sculpté, d'après un lavis du peintre toulousain Latour, pp. 67 et 68.
 Croisée de l'hôtel de G. Molinier, p. 69.
 PLANCHE XXIV. — *Portail de l'hôtel de G. Molinier*, conseiller au Parlement. 1556.
 PLANCHE XXV. — *Table sculptée du Musée Saint-Raymond*.

Église abbatiale Notre-Dame d'Arles-sur-Tech (Pyrénées-Orientales), par M. J.-A. BRUTAILS, archiviste de la Gironde, p. 70.
 Vue du clocher de l'église, p. 71.
 Bas-reliefs de marbre, encastrés à l'extérieur de l'église, p. 72.
 PLANCHE XXVI. — *Cloître de l'église*.

Église Saint-Sernin de Toulouse, par M. ANTHYME SAINT-PAUL, membre honoraire de la Société archéologique du Midi, p. 73.
 Côtés de la table du maître-autel primitif de l'église, pp. 73 et 91.
 Coupe transversale et plan de l'avant-corps de l'église montrant l'état inachevé des tours, p. 77.
 Plan général de l'église et des annexes démolis après la Révolution, p. 80.
 Chapiteaux du onzième et du seizième siècles, pp. 82 et 83.
 Saint-Sernin, sur un sceau des consuls de Toulouse, 1242, p. 84.
 Chapiteau contre le pilier central de la galerie du transept méridional, p. 87.
 Vue des cryptes, p. 89.
 Miséricorde d'une stalle du chœur, caricature de Calvin prêchant, p 90.
 Ex voto des capitouls après la peste, 1528, refait en 1742, p. 92.
 Chapiteaux de Saint-Sernin et de Moissac comparés, p. 93.
 Projet de Viollet-le-Duc pour la restauration de la façade, p. 94.

TABLE DES MÉMOIRES, DES GRAVURES DANS LE TEXTE ET DES PLANCHES.

Addition : *Les monuments disparus de Saint-Sernin, d'après Noguier et les anciens historiens*, p. 95.
PLANCHE XXVII. — *Église Saint-Sernin, vues du côté de l'abside avant et après la restauration.*
PLANCHE XXVIII. — *Vue générale*, prise du nord-ouest.
PLANCHE XXIX. — *Porte Miégeville*, en face de la rue du Taur.
PLANCHE XXX. — *La nef et le transept méridional.*
PLANCHE XXXI. — *Pourtour du chœur, porte des cryptes.*
PLANCHES XXXII et XXXIII. — *Chapiteaux du portail principal et de l'intérieur de l'église.*
PLANCHE XXXIV. — *Bas-reliefs de marbre du pourtour du chœur.*
PLANCHE XXXV. — *Fresques du chœur, fragments, Saint-Papoul et Saint-Hilaire.*
PLANCHE XXXVI. — *Statues dites des bienfaiteurs*, dans les galeries.

La ferronnerie Louis XVI à Toulouse, par M. le baron DE BOUGLON, p. 98.
 Balcon, rue Croix-Baragnon, 10, p. 98.
 Rampe, idem, photocollographie, p. 99.
 Balcon, rue Montoulieu-Vélane, 11, p. 101.
 Rampe, rue des Couteliers, 46, photocollographie, p. 102, et détails, p. 103.
 Artichaut de la grille de Bosc, sur le quai Dillon, p. 104.
PLANCHE XXXVII. — *Balcons par Bosc*, rue du Vieux-Raisin, 27, et par *Ortel*, rue Saint-Étienne, 23.
PLANCHE XXXVIII. — *Rampes par Bosc*, place Sainte-Scarbes, 1, et rue du Vieux-Raisin, 27.
PLANCHE XXXIX. — *Portion de la grille du quai Dillon*, par Bosc.

Les colonnes gallo-romaines de l'église Notre-Dame la Daurade, par M. JOSEPH DE MALAFOSSE, p. 105.
 Vue et plan de la basilique de la Daurade, ancienne gravure de 1727, p. 106.
 Les colonnes gallo-romaines de la basilique, p. 107.
 Chapiteau ionique, habillé de feuillage, de Notre-Dame la Daurade, p. 108.
 Sarcophage chrétien de Saint-Martin-du-Touch, Musée de Toulouse, p. 109.
 Agraffe de cuivre émaillé du treizième siècle, Musée Saint-Raymond, p. 111.

L'église Saint-Nazaire de Béziers, par M. NOGUIER, de la Société archéologique de Béziers, p. 112.
 Statues de la façade de l'église (l'Ancien et le Nouveau Testament), p. 112.
 Le grand cloître, photocollographie, p. 114.
 Un des chapiteaux du cloître, p. 118.
PLANCHE XLI. — *L'Orb, au pied de la colline de Béziers.*
PLANCHE XLI. — *Vue générale de l'église Saint-Nazaire*, prise de l'ouest (façade).
PLANCHE XLII. — *Vue générale*, prise de l'est (abside et chapelle de Guillaume de Montjoie).

Les vieilles maisons de Béziers, p. 119.
 Portique renaissance, rue des Bons-Enfants, 5, photocollographie, p. 119.
 Fenêtre de la maison de Christol, place Capus, p. 120.
PLANCHE XLIII. — *Fenêtre avec cariatides*, cour de l'ancien couvent des religieux de la Merci, rue du Gua.

L'hôtel de Jean de Bernuy (Lycée national), Toulouse, par M. JOSEPH DE MALAFOSSE, p. 121.
 Porte sculptée, sous la voûte du grand arceau de la cour d'honneur, photocollographie, p. 121.
 Plan de l'hôtel, p. 123.
 Tour d'escalier de la seconde cour, p. 125.
 Ecusson, un lion et la devise : Si Deus pro nobis..., p. 127.
 Voûte du grand arceau dans la cour d'honneur, photocollographie, p. 128.
PLANCHE XLIV. — *Façade extérieure de l'hôtel*, sur la rue Gambetta.
PLANCHES XLV et XLVI. — *Façades de la cour d'honneur.*

La loge de mer et l'architecture civile à Perpignan, par M. J.-A. BRUTAILS, p. 129.
 Perpignan, d'après une ancienne gravure, p. 129.
 La loge de Palma, Majorque, p. 130.
 Façade postérieure et fenêtre de la façade principale du palais de la Députation, pp. 131 et 132.
 La cour et une fenêtre de la maison Julia, pp. 133 et 134.
 La colonnade du palais des rois de Majorque, p. 135.
 Vue générale de la cour du palais des rois de Majorque, p. 136.
 Puits de marbre rouge, p. 137.
PLANCHE XLVII. — *La loge de mer à Perpignan.*

Le château de Foix, par M. PASQUIER, archiviste de la Haute-Garonne, p. 138.
 Grands sceaux équestres et contre-sceaux de Roger-Bernard II et de Roger, comtes de Foix, p. 146.
 Armes de Foix et de Béarn sur une clef de voûte du donjon, p. 147.
 Plan par terre de l'ensemble du château de Foix, p. 148.
 Coupes du donjon et de la tour carrée centrale, p. 149.
 Vue cavalière de la ville de Foix au dix-septième siècle, d'après un manuscrit de la Bibliothèque nationale, p. 150.
 Sceau du monastère de Saint-Volusien, martyre du saint, p. 152.
 Un chapiteau du cloître de Saint-Volusien au Musée de Foix; siège de Toulouse par Clovis et démolition des remparts, saint Volusien prisonnier, p. 153.
PLANCHE XLVIII. — *Le château de Foix, vue prise de la promenade Villotte.*

ERRATA

Page 12, dans la légende de la figure, *au lieu de* Raymond VI, *lire* Raymond VII.
Page 18, *au lieu de* Pierre Mansard, *lire* Le Mercier, architecte de Richelieu.

N° doc

www.ingramcontent.com/pod-product-compliance
Lightning Source LLC
Chambersburg PA
CBHW071651240526
45469CB00020B/881